U0017158

異托邦指南

電影卷：影的告白

廖偉棠———著

目錄

自序

關於電影隨筆的隨筆

十年前，我否決了自己拍電影的夢想的時候，沒想到十年後寫影評成為我最主要的文字工作。而我的大多數影評，都是把自己當作導演來寫——其實，是把自己當作導演來寫，是把自己當作導演來寫，所以寫了很多弦外之音，為電影橫生不少枝節。別怪我，這都是因為我自己拍不了電影，假裝技癢。

可是我還是喜歡叫這些影評做「電影隨筆」，我寫作它們的出發點多數不是為了評，而是為了「和」（ㄏㄜ˙），尤其看到那些出神入化的傑作，我惋惜世人未能看出或者未能說明白它們的好，於是用我的文字去應和讚嘆，像集中寫《聶隱娘》和《黃金時代》的文章便是這樣。既然是「和」，我力求這是一篇可以獨立出來也不虧欠於電影的文章，它有自己的光彩與脈絡，而若是你看出它與電影相交的某些端倪，會心一笑，則它和電影都獲得了更多的意義。

詩人寫影評，最大的好處是善於發現隱喻，善於執其一端，散入汪洋。我習慣

於在現實的細節中發現詩，也慣於在文字的細節中發現現實的淵深委曲。在看電影的時候也是如此，明察秋毫，做一個超乎理想的理想觀眾——時時我要按捺著索隱癖，不要成為安東尼奧尼（Michelangelo Antonioni）《春光乍現》（BLOW-UP）裡的那個攝影師，把細節放大過度。

但是作為一個卡夫卡和波赫士的學生，深知這種過度的樂趣，深知用文本世界去對現實世界加以衍生，使之成為迷宮的樂趣。你如果是一個正常讀者，應該會滿足於在我的影評中尋找到獨到解讀的恍然大悟；但你如果是我的理想讀者，應該享受的，是我也所享受的，在一個環環相套的迷宮中迷失的快感。

我想起少年時代最愛的一部電影《去年在馬倫巴》（Last year at Marienbad），也許是它奠定了我對敘事與虛構的混雜的沉迷。當我書寫評論，會一邊試圖釐清導演的花紋，一邊為這花紋增加更多變幻。去年，你在不在馬倫巴，這不重要。電影都是謊言，關鍵是謊言如何戳破現實那個貌似堅牢的大肥皂泡。

這也是為什麼這本書裡，能看出有兩種類型電影是我特別關愛的。一是關於反抗的電影，一是科幻片。兩者時時合而為一，前者帶領後者去往一個冷峻的異托邦，後者是前者的實驗室，一遍遍地調配我們理應享受的失敗，我們正是在失敗中獲得意義，而不是相反。

評論電影，是我評論現實的特殊手段，是對後者的逆襲，也是與後者的調情，

這比兵戈相見有意思得多。我們在一部電影中共享一個人、一個族群、甚至一個時代的命運，落幕亮燈之後卻不能因此相愛或相殺，那就寫一篇文章，作為對彼此赤裸剖白的情書吧。

可是，我又把這封情書，偽裝成戰書的模樣，把我的悲哀，偽裝成劍拔弩張——一百年前，魯迅《野草》裡那個倔強的影子，也是這樣告白的。

第一輯

地心引力：從技術的邊緣回家

這個世界，有人不分晝夜低頭看小小的手機屏幕上明星和親友的悲歡離合，也有人孤懸在深邃天際俯看地球與眾星球的幽光明滅。兩者都是人類正常的選擇，就像3D電影技術發明了，有的導演用它來拍攝斗室裡的肉蒲團，有的導演用它來拍攝浩瀚宇宙，兩者惦記著的都是人類的源頭，彷彿只有藝術的高下，沒有動機的高下。

我們不再像腐儒般「存天理、滅人慾」，但一部偉大的藝術作品，必然要去思考天理與人慾之間的關係，或者說：接通人慾與天理之間的鴻溝。在這個意義上說，最近一上映即引起全球轟動的科幻片《引力邊緣》（台譯：《地心引力》，原名 Gravity）是一部偉大的電影，人類以超越人性的理性力量把腳步邁向暗黑的無邊太空，無懼地走上不歸路，同時又以人性深處的非理性之力引導自己邁過心的深淵，踏上歸家之路。遠征的，與返鄉的，都是這個直立的人。

導演艾方索（Alfonso Cuarón）也身跨兩極，誰能想到當年拍攝熱烈的《你他媽

的也是》（Y Tu Mamá También）這樣貼身從性慾反思生死問題的他，這次把攝影機甩上萬丈寒空，從一個存在者的生死極端去思考宇宙生死問題。但鏡頭貼近三個性愛中的青春肉體，與貼近孤獨飄流在絕望裡瀕死的珊卓・布拉克（Sandra Bullock）的臉，明顯是後者更為震懾。

不需要複雜劇情和人物關係，在巨大星幕的希臘悲劇式背景前，故事越是極簡，那種時刻要撲上來吞噬你的靈魂的恐懼越有力。這甚至不是什麼太空魯濱遜漂流記，這是一個比《2001太空漫遊》（2001: A Space Odyssey）樸素直接的一個宇宙奧德賽的故事。《2001太空漫遊》片名直譯是：《2001奧德賽》。《2001太空漫遊》包含了荷馬史詩伊利亞特和奧德賽的雙重主題：遠征與返歸，《引力邊緣》只直指其一：回家。

一句話就能概括其劇情：太空事故中遇難太空人發揮智勇回到地球的故事。再加發揮，也只能加上「逃避性人格女主角跨越心理創傷陰影重奪信心」這樣一個勵志片主題。但這一切只要極端現實地置放在離我們熟悉的環境數百公里高空之上，九十分鐘一氣呵成，你必須與珊卓・布拉克就變成了被提煉至純的人類境況結晶，因為你的庇護被電影技術臨時撕開，你與她一起喘息一起窒息一起腺上腺素急升，一起赤裸裸置身於永恆沉默的無限空間中。

電影數碼３Ｄ技術從來沒有這麼完美地作用於靈魂之上，太空之無情以極端現

實主義的方式重現，茫茫空寂廣寒如但丁迷失的靈薄獄，鏡頭一面是璀璨星海，一面是日出日落循環著暖意的地球，然而都是反襯著無岸之人的冰冷無助，三維的空間縱深，增加了鏡頭的第三面，讓觀眾的目光無法停止在一個邊緣。宇宙邊緣的空缺就這麼殘酷地擺放在你面前，你只能像翻譯片名的人那樣想像一個「引力邊緣」的存在。

某種意義上這是一個好譯名，驟然增加了電影的緊張程度。而英文原名只有引力、重力之義，引力在電影裡一以貫之，既是地球對地球人的引力，也是家對人類、親情對人性的引力，時刻拽緊了生死邊緣的萊恩（Ryan），帶領她回家。回家的前提是有家，但人類更可能是失去了家，正如海德格爾預言的一樣，在技術時代，人類處於一個被拋在世的狀態。女太空人萊恩說地球上並沒有一個仰望著太空惦念她的人，這就是一種徹底的無家狀態，她要回家不但要在物理上解決交通問題，還要先在心理上重建「家」這個概念。

電影深刻之處正在此，她的隊長，老太空人麥特（Matt）兩次拯救了她，第一次是物理意義的：他在幾乎不可能的情況下滄海一粟地「撈」回了被拋離宇宙飛船的萊恩，並且用最後的能量把她送到了臨時庇護所國際太空站；第二次是靈魂意義的，麥特的幽靈進入了準備放棄生命的萊恩的瀕危幻覺中（那一刻太空艙裡失重飄浮的事物突然停止活動），提示了她返航的唯一可能性，也從心理上向萊恩證明了

死亡並非靈魂的終結，他能重返太空艙就證明了她並沒有失去她和另一個世界的聯繫，這另一個世界是萊恩的女兒所在的的世界。重建對另一個世界的信任，實際上是在地球上重建「家」的靈魂。

所以萊恩不是拋棄了心理「包袱」，而是相反，把這包袱變成了庇護她返家的精神宇宙飛行服。這個象徵在俄羅斯的太空艙內一閃而過：那裡擺放著一張聖克里斯多福（St. Christopher）的畫片。聖克里斯多福的故事是這樣的：克里斯多福尋找耶穌時，一個隱修士告訴他背負人們過河便可以找到耶穌。當一個晚上有個小孩來到河邊過河，克里斯多福將孩子扛在肩上，走到河中時，他覺得肩上的負荷越來越重，便問：「你為什麼越來越重？我覺得整個世界的重荷都在肩上。」那孩子回答他說：「你所肩負的要多於整個世界。現在，你背負的正是創造天地萬物的主。我是耶穌基督，你在這裡背負人過河，就是在侍奉我。」——這個圖像成為了《引力邊緣》救贖主題的凝聚，這一刻也成為電影的轉折點。

在科幻電影史上，對大傳統的回歸的努力，與新技術的配合將締造新的心靈出口，這是一次小宇宙的爆發，它小心而有效地回答著前輩大師庫柏力克的大哉問。

最終，庫柏力克在《2001太空漫遊》的那個大循環（猿人受神秘黑板啟蒙扔出作為工具的骨頭、骨頭化作遠征的宇宙飛船、宇宙飛船再遇到神秘黑板而人回到「宇宙嬰兒」狀態），在《引力邊緣》中獲得了一個小循環式的致敬：當萊恩回到地球，

終於再一次在引力的牽制中站起來時，艾方索使用了和庫柏力克拍攝猿人第一次直立一樣的鏡頭角度，甚至一樣巍巍上升的宏大配樂。

回家即再生，在作為未來的「2001」年，庫柏力克的太空人以宇宙為家，而二〇一三年的今天，我們依然能慶幸現實中的有家可歸。不是因為有人背負我們度過宇宙的黑暗海洋，而是因為我們選擇了背負。

其實這一主題也曾經出現在二〇〇六年艾方索導演的「近未來」科幻片《人類之子》（Children of Men）裡面，從二〇二二年到不遠將來的二十年後，人類的生育力迅速下降到零，世界陷入一片絕望，第二世界國家如英國因為移民增劇漸漸蛻變成一個種族主義國家，對移民進行隔離和清洗，但神奇和諷刺的是，一個黑人移民少女「肯」（Kee）竟然如聖母一樣懷孕了，成為了反政府組織爭取的對象，而孤膽主人翁蒂奧（Clive Owen 飾）和前妻朱麗（Julianne Moore 飾）決定不惜一切代價將肯安全帶離邊境，送到「人類計畫」這個自由的島嶼上去。

拋開複雜的政治隱喻，宗教寄託依舊占據了艾方索的熾熱內心。蒂奧既像聖克里斯多福，也像新約聖經裡帶領聖母和聖嬰逃出伯利恆的聖約瑟，肩負和尋找新的家園成為他的主要使命。但相對於《人類之子》的激進取向（耶穌本身也是一個他那時代的激進分子），《引力邊緣》的回歸變得更純粹，不需要新家園，地球上失落的家需要重新發現。萊恩從空無宇宙、進入大氣層的火焰、墜入冰藍海水再重新

上岸的過程，既是人類從宇宙大爆炸直至生物誕生和登陸的進化過程，也是小我生命從精子與卵子結合、在羊水裡蕩漾、破膜而生的過程。後者，超越技術能模擬的一切，更令人熱淚盈眶。

Interstellar：星際元年的史詩

不要溫和地走進那個良夜，

老年應當在日暮時燃燒咆哮；

怒斥，怒斥光明的消逝——

十一月六日，威爾斯詩人狄蘭・湯瑪斯（Dylan Thomas）的名作〈不要溫和地走進那個良夜〉（Do Not Go Gentle into That Good Night）那近乎咒語一樣的句子，響徹了世界各地的銀幕。這是克里斯多福・諾蘭新片《星際效應》（Interstellar，大陸譯名：《星際穿越》，港譯：《星際啟示錄》）的首映，每逢電影關鍵的轉折點，你就能聽見年邁的布蘭德（Brand）教授念誦這詩句，既是言自己之志，也是激勵探險蟲洞的太空人和困守地球的人類——地球彼時，已經走進暮年。

也許是湊巧，二〇一四年正是狄蘭・湯瑪斯誕辰一百週年，《星際效應》在狄蘭・湯瑪斯生日後十天播出，自然帶有諾蘭向詩人致敬的意味。狄蘭・湯瑪斯詩風

蘭・湯瑪斯

磅礴陽剛、充滿神秘和感官迷狂，是二戰時最重要的英語超現實主義詩人，他的詩歌內涵、風格與《星際效應》的電影非常匹配，後者儼然以科幻電影王子的姿態，技術性擊倒了去年的《地心引力》（它們共同的父皇當然就是《2001 太空漫遊》），君臨這個寒冬。諾蘭放棄了前作《全面啟動》（Inception）的精巧繁複，頗為大開大合地講述了一個宇宙開拓史詩的艱辛序曲，多處依仗不可思議的想像力從容穿越，而在在均有理論天體物理學依據，幾近完美地結合了科學與神秘詩學──因此香港片名譯作「啟示錄」恰到好處。

狄蘭・湯瑪斯的詩句出現在這部科幻史詩中，還不僅僅是細節隱喻，它同時還包含一個巨大的象徵意志：諾蘭的電影、電影中的人類，無不為這意志推動而存在下去。這一首獻給父親的禱文，走進了二十一世紀的科幻導演諾蘭眼中，然後在《星際效應》發生的近未來地球毀滅前夕，擔任了為理想主義招魂的重任。狄蘭・湯瑪斯寫的這首獻給父親的禱文，走進了二十一世紀的科幻導演諾蘭眼中，然後在《星際效應》發生的近未來地球毀滅前夕，擔任了為理想主義招魂的重任。狄蘭・湯瑪斯為未來的鬼魂而寫詩，這鬼魂既是他父親，也是《星際效應》裡的父親：穿越蟲洞尋找新世界的NASA太空人庫珀（Cooper），庫珀充當了更多未來的鬼魂的橋梁，再次穿越蟲洞與自己異時空的女兒墨菲（Murphy）接觸，啟示了後者拯救人類之途。

「成為父母，就是成為兒女未來的鬼。」庫珀雖然一早就道出此密碼，但那時

他還沒有領悟：成為未來的鬼，除了精神上的守護還有更具體的力量。電影開始的背景是慘淡的，地球陷於巨大的沙塵暴蹂躪之中，人類只得埋首步步後退的農耕以維持苟活——最可怕的是，人類為此便得否定一切理想主義的歷史與野心，這具體表現為原NASA太空人庫珀淪為農夫、阿波羅計畫從歷史書上抹去甚至被誣蔑為一個虛構陰謀，總之人類再次被土地綁牢，不再仰望星空。

電影原名為Interstellar：「星際」，應該還有這麼一個紀念意義：二〇一四年是人類的星際元年——人造飛行器「旅行者一號」飛出太陽系走向星際空間的第一年（見我二〇一三年文章：《送別旅行者一號》）。向太空拓荒的精神，不應只是冷戰時代歷任美國總統的美國夢，而應該是地球人類立足於星際宇宙的基本資格，我想這一點無論是科幻小說家如劉慈欣們、還是《星際效應》的製片人基普・索恩（Kip Thorne）所代表的現代理論天體物理學家們，以及諾蘭這樣的理想主義藝術家們都有的共識。以無限的精力、物力投身於近乎虛渺的宇宙探險，比起埋首玉米田為家人生存貢獻點滴血汗，不能輕易比較哪個更偉大。這也是關於理想主義的永恆難題：未來與當下，哪個更應該犧牲？或者說，是否有必要為未來的可能永續而讓當下做出犧牲？

「人類生活在陰溝中，卻仰望星辰。」這答案倔強但五味交集，來自狄蘭・湯瑪斯的前輩詩人王爾德。《星際效應》裡，歷屆的NASA太空人也是在為未來而

寫詩，他們的鬼魂都在某個五維時空中提醒著當下捆綁了的人類：星辰依舊有被仰望的必要，否則對陰溝的忍受便毫無意義。布蘭德教授給探險者構想的兩個計畫：一是尋找到重力穿越的秘密，為地球倖存者集體移民鋪路；二是放棄地球的倖存者，攜帶五百個受精卵前往星際殖民地，重新創造一個地球。

電影如何抉擇？這裡不劇透，抉擇本身也並非最重要。關鍵的是這裡觸及一個深度倫理問題：人性與人的存在，哪個為先決條件？如果以人性的否定換來人類的延存，這樣的人類還是人類嗎？這些問題，在劉慈欣的《三體》裡面就有深刻的拷問，《星際效應》則採用更簡單、直接的方式發問。而答案，這裡比《地心引力》多了一層悲壯，庫珀力求滿足兩個願望，既服從大人類理念把受精卵送往遠方殖民星，也服從小人類的愛，億萬里還鄉踐約，除了承受空間的撼擊，還承受相對論帶來的時間剝削。

大我和小我，也不能說哪個更偉大。然而正是庫珀作為一個父親，其執拗的歸家與女兒重聚的衝動穿越了不可能回返的蟲洞，甚至打破了五維空間不能與三維空間溝通的魔咒。肉體上他經歷了升維的過程，但最終他是通過降維來達致鬼魂顯靈式的穿越：他通過重力（穿越蟲洞的永恆之力）干預手表指針擺動來傳達訊息給地球，所使用的是僅僅為一維存在的摩斯電碼。科幻作品中必須回避的時間倒流悖論（未來人不得通過時間旅行干預歷史）被諾蘭用詭辯式的手法「解決」了。此刻未

來與過去，高維存在與低維存在不再有先進落後之分，均服從於宇宙基本真理的驅使，此謂之道，道不能名，諾蘭強名之，謂之愛。

電影最重要的轉折點在此，最大的疑問也在此，諾蘭真的「解決」了嗎？對於不可說的，應該保持沉默——但當你努力言說，就是詩，而不是科學或哲學了。電影裡蟲洞和事件視界（Event Horizon）的展示如此，五維空間的展示也如此，你不能區分這到底是物理奇觀還是一個準鬼魂的幻想（如果電影結束於五維空間分崩離析之際就完美了）。藝術想像力在此倒過來凌越科技，正如五十年前《2001太空漫遊》結尾的迷幻藝術一樣，後者在蟲洞研究尚屬雛形的時候就定義了時空的壓縮與穿越。何為理想主義？在理論天體物理學的想像當中，黑洞是現實主義的存在，而蟲洞就是黑洞的理想主義狀態：毀滅反而成為溝通再生的契機。

「第四度，靜止的度，這力量制伏野獸（The fourth; the dimension of stillness. And the power over wild beasts.）」——龐德（Ezra Pound）著名的〈詩章第四十九〉裡的詩句重新定義了四維空間概念，依賴的是二維的一幅中國畫中尋找到的靜力和安慰。諾蘭這一部2D的膠片電影，在最關鍵時刻也是以靜力制伏最大的野獸：黑暗的宇宙本身。

電影結尾的大團圓頗嫌過於具體（與《2001太空漫遊》晦澀但開放的結尾相比即見高下），甚至可以視為媚俗的敗筆，但也可以視為諾蘭固執的樂觀主義。諾蘭

為何不避諱媚俗而肯定希望？當然這裡有他作為一個地球人父親對自己女兒的未來飽含愛意的因素，也是他所代表的至少一部分人類的信念，借主角庫珀之口道出：「人類就是這樣的不斷克服，始終在自救，才到達今天。」這也是諾蘭們以電影為地球未來的幽靈寫的詩，如狄蘭·湯瑪斯鼓舞電影中的探險者們，我們這些寫於落後的二十一世紀、以科幻為名義的理想主義詩篇，也將鼓勵我們未來的人類後裔，直到他們成為穿越時空的幽靈，回饋我們的現在。

什麼神祇能帶西方科幻回家？

從二十年幾前的《阿波羅十三號》開始，「回家」就成為了西方科幻電影的一個主要題材。這兩年更是，《地心引力》是對這主題的完美闡述，把外在的回歸地球與內在的心理創傷治癒平行交織；《星際效應》則糾結於拓荒精神與戀棧故地的矛盾，但無可否認「家庭」是這史詩全篇的最重要紐帶。至於今年年度科幻大片《絕地救援》（*The Martian*，又譯：《火星救援》，更單純地線性直述一個落單太空人的荒島求生與獲救回家的過程，通篇實用主義硬科幻與這簡單的敘事相配，幾乎可以命名為《火星生存指南》，惟其直來直去，本片比前兩部更通俗易懂，票房的勝利也可以預期了。

據說NASA美國國家航空暨太空總署表態高度讚美這部踏實的電影，我卻不免有點失落。遙想最偉大的科幻電影，一九六八年的《2001太空漫遊》，裡面基本沒有提到「回家」的問題，庫柏力克與他的木星遠征者壓根沒工夫回望地球，而是深深沉醉在「這無限空間的永恆沉默」（帕斯卡爾語）之中，思索的是存在著「大

家」的終極問題，非某星某國某政府更無小家的存在。

星際探索是一條不歸路，這才是現實主義的認識，反而總能回家的執念，是很美國傳統價值觀的一種浪漫主義，具體到《絕地救援》上甚至有點媚俗了。宇宙中的孤獨是人類的宿命，被遺棄在遙遠的火星上悵望地球的方向，那才是全片最詩意的地方。

沒有距離就沒有鄉愁的存在，宇宙級別的鄉愁，也許才是科幻作品精神內核最打動我們的地方，「未來」的想像走得越遠，越是回不去我們越產生這麼一種受虐式的流亡者快感，在劉慈欣《三體》、丹・西蒙斯（Dan Simmons）《海柏利昂》（The Fall of Hyperion）這種以千年為尺度的狂放跨越，就是這種快感的極致。

關於鄉愁，有詩人說過：「還有另一種創作者，永遠被『遠方』吸引，曼德爾斯塔姆（Mandelstam）般充滿對『世界文明的鄉愁』，是這個地球的文明，不是一城、一國、一個群體，一種或兩種性別，不僅僅是。而是對宇宙之繁衍變幻的迷戀。」這樣去理解，便能領會《2001太空漫遊》的鄉愁，乃是對宇宙本身所起源之處、高等智慧生物的精神源頭的鄉愁，地球不過其中一斑而已。

冷戰後的NASA日趨保守（沒有戰備競爭的壓力，也因此難以從安於和平的議會取得撥款），應該是遺忘了鼓勵一個人類而非一個政權踏上征空之路的那種對宇宙的鄉愁情感。要不是近年太陽系內探索頻傳捷報，先驅者號、旅行者一號、好

奇號等的收穫驗證了幾十年前的想像力，NASA不會進取到每幾個月做出一次「驚人發現」的發布。

這次給《絕地救援》高調背書，火星探測車好奇號發現火星土壤含有豐富水分，大約為九月二十六日，NASA科學家報告，火星可能有足夠的水資源供給未來移民使用。這一發現雖然未能出現在幾乎同期公映的電影中影響劇情，但某種程度它為NASA未來進一步取得撥款進行火星探索打了包票——這才是電影中一系列「戰神」火星任務的發展基礎。

美國太空探索資金頗受公眾情緒和輿論影響，電影中NASA的公關如此憂慮火星消息的反響，並非搞笑，因為歷史上已經有過好幾次因為征空任務失敗而導致NASA被緊縮撥款的事情。《絕地救援》裡的救援成功，無疑也能給那些既興奮於火星發現又擔憂危險的普通人一種精神激勵——NASA從來都懂得這一點。

電影是很容易被利用成宣傳工具的，但電影導演自身必須有「電影並非宣傳工具」這一認識。《絕地救援》的導演雷利‧史考特畢竟是拍攝過《異形》、《銀翼殺手》的大師級導演，在電影的好幾個關鍵位置呈現出自己對科幻的拿捏力度——但也必須承認，那太少了，你基本不能相信這是拍攝過顛覆性科幻、電子龐克（Cyberpunk，又譯：賽博朋克）代表作《銀翼殺手》（Blade Runner）的導演所為，

因為這部《絕地救援》最缺的就是顛覆性。也許，雷利‧史考特後來拍太多美國主旋律片如《角鬥士》、《黑鷹計畫》等，已經不太知道顛覆為何物了。

實際上，相對於小說原作《仿生人會夢見電子羊嗎？》（Do Androids Dream of Electric Sheep?），《銀翼殺手》是更為主流和遜色的。我未看過《絕地救援》的原作，但深感一個絕佳題材被導演浪費了——關鍵的是魯濱遜式的主人公怎樣在火星上絕境求生，而非如何被救援回家，而絕境求生當中最關鍵的是戰勝孤獨感與絕望，這點的刻劃非常簡單。一個人被遺棄在比荒島還要荒涼的火星上，這裡可以挖掘的心理深度可以大做文章，幾年前的冷科幻傑作《2009月球漫遊》（Moon，又譯：《月球》）就極好地渲染了這種孤獨，和一個人在被遺棄狀態下的脆弱。畢竟，科幻除了探索未來，更直接的還是探索我們內在宇宙：人性的一種蹊徑，當人被置身赤裸裸的星際空間，他的所有人性都會被放大。

麥特‧戴蒙飾演的主角馬克過分強悍，他的自嘲：「世界上第一個一人獨占一個星球」、「我是太空海盜」、「環形山第一個殖民者」等等無一不流露出那種美國拓荒殖民者的心態，這和美國登陸月球就插上星條旗是一個思維。然而火星和他是什麼關係呢？電影無從思考，僅僅如獲救之後擔任太空人教官之時的馬克所說：太空它不會跟你乖乖合作。這樣一種敵對的、征服者與被征服者的關係，雖然也是進入星際空間的必須，但未必是星際空間接納你的理由。

電影的宣傳主題很直接：「BRING HIM HOME!」然而反諷完全沒有出現馬克在地球的家和家人，他提到他的父母，然而他和父母之間連短訊都沒有傳遞一條，別的太空人行李裡都有家人照片，他的呢？真正的家庭的欠缺描寫，是一大敗筆，同時又過分地強調某種一廂情願的「天下一家」。當今西方社會對穩定的依戀，對未來的自欺式樂觀，如此種種都是「天下一家」幻像的肇因。

《絕地救援》裡面出現了三大神祇：基督、拓荒者和中國，都以微妙的隱喻保證了馬克的生存。基督十字架是火星基地上唯一一個可燃物，它帶來了火，火製造了水，它象徵的當然是西方文明的基石：基督分享他的血和肉以拯救世人；一九九六年遺留在火星上的拓荒者號被馬克尋獲，它重建了和地球的通訊，它象徵的是NASA傳統的「前人種樹後人遮蔭」精神；中國則有條件地與NASA合作，以「TAI YANG SHEN」計畫的火箭為拯救隊送上了補給物資，它象徵的是如今西方對中國的期待。「TAI YANG SHEN」太陽神雖然是阿波羅的山寨版，倒也未嘗不可成為後者的後備輸血者。

三個神祇，誰是最關鍵的呢？從隱喻的角度來說，我選擇拓荒者號，因為它建立的是全新的價值觀，源自早年太空探索的冒險精神，讓人學習地外生存的新法則，它將帶領科幻回到真正的家⋯完全未知的黑暗遠方。

薛西弗斯繪製的雲圖

《雲圖》（Cloud Atlas）裡最令人驚悚的一幕，不是未來荒蠻夏威夷島上吉姆·史特格斯（Jim Sturgess）被食人族割喉，也不是新首爾的克隆人屍體回收食品廠，而是那個由克隆人服務的餐廳裡的殺戮。當克隆人幼娜－939（周迅飾）覺悟反抗時，她被當著消費的大人小孩面消滅掉，而這些旁觀的純種人——也是「純種人」——完全對她的死與鮮血無動於衷，就像目睹餐廳裡消滅一隻蟑螂一樣，停頓一下然後繼續消費生活下去。這個場景，真正令人寒意徹骨。

公眾對被判為異己者、局外人的冷漠，歷史上並不罕見，無論是對女巫、異教徒還是反革命分子，只要被判為異己即不值得同情，「敵人」是一個邪惡概念的物化，不應視為有血有肉的人，消滅此「物」者並非殺人所以無罪——《雲圖》的未來世界只不過把這種人類殘忍的遁詞以最具象的方式演繹了出來。那樣一個誅殺異己者的世界在《雲圖》循環復生，同時反抗者亦不斷覺悟、死亡、重生。

我想到了卡繆的局外人莫梭與荒謬英雄薛西弗斯。莫梭以消極的不合作態度度過

著犬儒生活，直至攤上一次殺人事件並且被道德審判，檢察官強調的不是他殺了人，而是他沒有在母親的葬禮落淚：「我控訴這個男人帶著一顆罪犯的心埋葬了母親。」檢察官甚至判決他沒有靈魂，但他卻要為這缺失的東西受審。

正是在這種荒謬的境況下他開始覺醒，進入對虛偽世界的反抗，最後他以對宗教救贖的拒絕，把自己的哲學履行到了極端。「能讓我記起這一世的，那就是我想像的來世。」——如果遺忘當下，來世便失去意義。然後他渴望迎接自己的命運，這時的莫梭擺脫了荒謬與否定，成為一個反抗者和一個肯定性的力量。「就像我一直都在等待這一刻，這個可以為我的生存之道佐證的黎明；一切的一切都不重要，我很清楚為什麼，他也很清楚。從我遙遠的未來，一股暗潮穿越尚未到來的光陰衝擊著我，流過我所度過的荒謬人生，洗清了過去那些不真實的歲月裡人們為我呈現的假象。」這一刻難道不像是星美（裴斗娜飾）臨終所想？

反抗者的幸福，在莫梭之後，卡繆通過《薛西弗斯的神話》和《反抗者》兩部思想隨筆有力地進行了論證。《薛西弗斯的神話》著名的開頭是：「真正嚴肅的哲學問題只有一個，那就是自殺。」自殺之成為哲學問題，在於它是困頓的存在者唯一可以自主的一個改變命運的行為——若不能選擇生，我可以選擇死的時間和地點。更進一步，死亡將成為他人之生的救贖，《雲圖》裡克隆人星美－451對反抗的選擇絕對是這樣的一種自殺，她通過這一行為徹底與被任人宰割者的身分割裂。

人發現到生存之絕望與荒謬，人就可以選擇自由。沙特說人是注定、被拋入自由的；卡繆說不一定，但人是注定、被拋入反抗的，反抗不一定獲得自由，但不反抗則肯定與自由無緣。《雲圖》更接近卡繆，雖然循環如永劫回歸的故事結構令人隱覺絕望，令反抗者如薛西弗斯推石頭上山那樣貌似虛無。但薛西弗斯的幸福基於他上山的過程中對自己受難狀態的思索、對山上一草一木的認識，也在於石頭在山上留下的痕跡——《雲圖》裡一代一代的反抗者不是也留下了一部《雲圖六重奏》嗎？

何況，有一天薛西弗斯的石頭會在反覆上山下山中磨損、泯滅。卡繆的反抗基於卡夫卡的絕望，卡夫卡說：「目的雖有，卻無路可循。我們稱之為路的，只是彷徨而已。」莫梭則闡釋為：「所謂的希望，不過是逃跑途中在街角被飛來的子彈擊倒。」但卡夫卡補充道：「任何一個人，當你活著的時候應付不了生活，那麼就用一隻手撥開籠罩著你命運的絕望，同時，用另一隻手草草記下你在廢墟中看到的一切……」街角飛來的子彈擊倒了雲圖六重奏的作曲家、擊倒了覺醒的星美，但是，音樂留下了，反抗者的彗星烙印傳下了。

也許薛西弗斯的石頭在世界上碾磨留下的痕跡就是他的雲圖，瓦解著那個僵化麻木如新首爾的克隆人餐廳的世界。石頭之重與雲之輕盈，恰成現實承擔與自由向往之反差的隱喻。更何況，卡繆給予湯姆·提克威與沃卓斯基姐弟的禮物還有：愛，正是愛令星美覺醒，令作曲家和廢奴者堅持。愛的權利即自由的動力，一如卡

繆在阿爾及利亞的紀念碑上銘文所寫：

在這兒我領悟了
人們所說的光榮：
就是無拘無束地
愛的權利。

——這紀念碑，也可視為為史上一切反抗的「第一人」所立。

不作死就不會死嗎？

——《雪國列車》的革命問題

大約是從本世紀初反全球化的浪潮席捲資本主義國家始，以貧富差異下民眾反抗為主題的電影越來越多的出自西方導演手下。其中有經典重拍的，如去年湯姆·霍伯（Tom Hooper）的《悲慘世界》、二○○九年日本左翼導演SABU重拍的，也有基於科幻想像後現代語境的反抗的，如《駭客任務》（The Matrix）、《V怪客》（V for Vendetta）、《雲圖》。前者有樸素的革命精神，後者更傾向於由反烏托邦思想帶出的對洗腦、抗爭身分轉換等問題的反思。而今年韓國導演奉俊昊的力作《雪國列車》則像是兩者的結合，加以商業災難片的包裝，讓更多人得以反思關於革命的問題。

讀過點馬克思，就不得不佩服《雪國列車》原著 Le Transperceneige 貢獻的大膽設定：在全球陷入寒冷災難的近未來，只有一列安裝了所謂永動機的列車，帶著上千上萬的倖存者在環繞地球的軌道上無窮無盡的行駛。列車被嚴格區隔為車頭階層和車尾階層，依賴中層的士兵維繫前者對後者的壓迫和剝削（具體化為帶走後者的孩子去充當「永動機」的人肉零件）。原著對階級矛盾、異化等主題的呼應尚有詩意

的隱晦，奉俊昊則以韓國式的決絕把這個寓言更加濃墨重彩化，使觀者不得不面對這些我們在現實中掩面迴避的矛盾。

這樣一列貌似科幻，實際上超出科幻想像而成為寓言的列車，直接觸及早期共產主義遺留下來、可能被擱置的基本問題：底層被壓迫者能否等待改良，還是亟需選擇玉石俱焚的革命？但是改良的前提必須存在這樣的可能性：要有「相對平等」可以選擇用以緩衝人民對「絕對平等」的渴求，但這一列階級極端化的列車直接否定了改良的可能，乘客只剩下非此即彼的選項：革命，還是不革命？

不自由、不公義毋寧死？這個一百年前答案明確的問題，在今天這個世界變得非常困難，因為很多人都坐在了列車前列，或者以為坐在那兒；即便不是這樣，每個人都認為自己不是最後一節車廂的，後者的死活與我無關，而且如果後者革命成功，我所寄生的這列火車也會毀滅——那意味著我們連用蟑螂做成的維生食品都吃不到，所以我們反對革命。

階級分明、革命艱難的《雪國列車》是殘酷的，但更殘酷的是某些觀眾的觀後感。諸如：「每個人都有一個位置，儘管避免不了弱肉強食的現實，但平衡就在那裡，一旦打破，終究換來的是災難性的毀滅」；「原來不受秩序壓榨的自由追求，就是建立在將現有的唯一世界打破，毀掉無數與自己不同立場的人的生活乃至生命，然後重新進入茹毛飲血的死亡世界麼」；「這個世界還是需要秩序的。優勝劣汰，

適者生存。哪怕看起來很殘忍。人類最終落得這樣的下場也是自己作的死⋯⋯。

竟有人認為這部關於反抗的電影在教導我們「不作死不會死」——這麼一個今天中國流行的犬儒哲學，他們認為寧可一輩子為列車的運轉而苟存，也比作為一個人死於子彈或嚴寒要好。但是不作死就真的不會死嗎？首先，在抗爭者領袖柯蒂斯的回憶中，列車前列曾經斷掉後列的供給達一個月，那一個月裡苟存的人淪為食人者，或如低等動物那樣食彼此的肢體為生，直到後來前列發明了用蟑螂改造的能量食品施捨給他們。其次，列車的主宰者威爾福德對柯蒂斯坦言：前列需要定期以懲罰革命為藉口消滅一些後列人，以維持「生態平衡」。

支持這種「平衡論」、大局觀的觀眾大有人在，他們就像後列人那樣從小被灌輸「一車人是在同舟共濟、共度時艱」的謊言，只是電影裡的後列人畢竟看到了真相而反抗，觀眾之可悲在於看到真相也繼續自欺欺人下去。電影裡的柯蒂斯一路通關，看到前列人窮奢極侈的生活時他徹底迷惘了（因為超出了他對不公平的理解底線），直到他看到維繫這個極端世界存在的「永動機」實際基於後列孩子的犧牲之時，他才終於覺悟這個世界不可能改良，只有人性的覺悟能賦予人類新生，否則革命只會進入輪迴⋯⋯如果他接過列車的管轄權繼續維持列車的運轉的話。

實際上列車之外還有一個真實世界，嚴酷的氣溫在一點點緩和，只有牽掛著曾經逃亡的烈士的叛逆科學家南宮明秀注意到這一點。前列的人們也許知道，但他們

不願意回到真實世界，因為在那裡他們將失去因為「例外狀態」（阿岡本〔Giorgio Agamben〕的 State of Exception）而獲得的特權。後列人即使革命覺醒後仍然被嘗試說服：每個人都有自己位置，否則我們會同歸於盡。這種維穩者的螺絲釘理論，被柯蒂斯一語道破：「這是最高階層對最低階層的說話。」於是統治者又說：「我們都是囚徒。」——這種貌似看破一切的虛無論調，如今在小清新傷感主義者裡大行其道，實際上是維持現狀的幫凶。慨嘆代替了憤怒，形而上的迷惘代替了基於義憤的直接行動，這正是前列人所樂見的，因為一點點憤怒和行動都會刺破這個玻璃球一樣虛假的世界。

在原著漫畫裡，宗教是一個曖昧但重要的因素，電影沒有明確觸及，但是以士兵們剖魚的血祭隱喻、一年兩次吃壽司的隱喻、「永動機」依賴小孩子運作的隱喻、那些犧牲掉的手的隱喻，都指向了宗教與革命的一個共通問題：犧牲。如果犧牲是換取更好的世界的必要條件，那麼可不可以接受犧牲，以及誰來犧牲？士兵們鎮壓前殺魚是直接告訴人民「我是刀俎，爾為魚肉」，你的死對於我的活很重要；列車上生態系統裡的魚，如果超出「生態平衡」將會被做成壽司吃掉，也是隱喻後列人必須為「平衡」而死；革命接近成功的後列人被統治者邀請吃壽司，則是一個引誘其改變革命身分成為統治者的隱喻。「永動機」在列車上得到近乎神一樣的被崇拜，但實際上它並非真正永動，一直依靠小孩廁身其中充當「維修工具」來維持

運轉，這裡索求的犧牲最為邪惡。

真正的犧牲來自底層的人性覺悟，「斷手」是終極隱喻，當前列人以凍斷反抗者的手作為懲罰「把鞋子放在頭上」這種大逆不道，而後列人原來曾經以斷手自救：在饑荒中，為了制止青壯年們殺嬰而食，老人們自斷其手給大家食而維生。這個犧牲深藏在抗爭者柯蒂斯心中成為他最基本的道德支柱，因此當他面臨統治者讓位以全列車「福祉」託付的誘惑之時，他選擇了用自己的手卡住永動機的齒輪，救出裡面孩子的同時也終結了永動機的神話。

永動機停轉，和與之同時南宮明秀父女進行的爆破行為，徹底毀滅了這列地獄列車，柯蒂斯是一個解放神學裡那種殉道革命者耶穌，而南宮父女更像無政府主義者，不在既定的框架裡死磕，反而為殘存的人類發現了新天地。

有論者譴責導演最後毀滅列車是「反社會」的思想表現，但也許奉俊昊會想反問一句：「像這列車那樣極端虛偽的反烏托邦社會，還有資格被稱為人類社會嗎？」

《雪國列車》對革命的矛盾性、兩難性刻劃比《悲慘世界》與《蟹工船》深刻，甚至比《雲圖》還要痛苦，因為觀眾被迫直接承受這樣一列無法放棄的列車：在這樣一個生存的固定框架裡，到底要像一個人那樣死去，還是像蟑螂一樣活著？只有打破這個框架，才能想像「革命」不只是摧毀，同時還有新生的意味，新生，就和《雪國列車》最後讓倖存的女孩和男孩面對的那個冰雪世界一樣⋯荒涼，無助，但是自由。

《原力覺醒》：如何尋找科幻電影的原力

星戰七《原力覺醒》（Star Wars: the Force Awakens）無疑是最接近一九七七年第一部星球大戰電影（《曙光乍現》（又譯：新希望））的續作，無論是藝術風格、技術手段、角色倫理——還是籠而統之的：情懷。它是對遠祖亦步亦趨的繼子，於是成敗皆因此而來。

《曙光乍現》之所以能成為商業科幻電影的教父，是因為它有著統一而明瞭的世界觀，高度典型化的角色設定，但更重要的是原創人盧卡斯極其強烈的個人美學。就藝術家而言，美學決定思想內涵，盧卡斯（George Lucas）對未來物質的想像力極有品味，說他是未來世界視覺風格的首席設計師也無不可，脫胎於七〇年代那種未來主義潔癖（各種流線與鮮明色彩）混雜龐克惡趣味（底層和外星的各種混亂）、哥德藝術的矛盾魅力，使星戰系列即使不裝載任何內容也能成為形式主義的傑作。說得淺白一些，星戰是最適合開發周邊產品的電影，白兵的頭盔、絕地武士的光劍、千年鷹號的碟形等等，都能成為各種用具的經典模本。

這種美學鑄造及其凝聚力，可以說就是商業科幻片的原力。魔鬼在細節中，對於未來的想像更取決於此，未來的超現實感越確鑿，觀眾越能出離這個令人麻木的現在。《2001太空漫遊》之後，差不多過了十年，才有這一部在細節雕琢上有過之無不及的電影出現，《星球大戰》Pass掉前者諸多續集的局限，直接在視覺風格上讓觀眾耳目一新，從觀影心理上說輕易地使觀眾成為臆想的共同體，對一個單一的虛擬宇宙產生歸屬感，這種歸屬感將跟隨他一輩子。

除了用具、武備的設計統一的新穎感，還有環境設定上的獨到。一方面盧卡斯的宇宙延續了《2001太空漫遊》的孤獨、荒涼感，繼續呼應冷戰時代地球人的疑懼與危機意識，另一方面卻在各種聚居地加進美國拓荒時期那種蓬勃生機，最終形成野蠻而溫情的世界，在這樣的世界中才能展開各種關於未來的問答，而不是一片虛無。更深層還給盧卡斯執著的對人類家庭倫理的思考提供溫床（盧卡斯曾自嘲星戰系列其實是倫理肥皂劇）。《原力覺醒》直接返回當年突尼斯的拍攝基地，重啟老角色老演員，既可以說是向盧卡斯致敬，也可以說是聰明省力，萬無一失的做法。

因此《原力覺醒》無論故事多麼簡單幼稚、邏輯漏洞如何觸目皆是，它只要保證好這種美學延續，就能確保成功。首先，這個世界有一種族叫做星戰迷，他們對細節挑剔無比，甚至無暇顧及劇情，他們在重見千年鷹號、韓索羅（Han Solo）與丘巴卡就淚流滿面，興奮於認出無數隱藏畫面一角的彩蛋，然後他們就可以在社交與

媒體或者同人圈裡炫耀自己的資歷、肯定電影的不變情懷。而懷舊之外，《原力覺醒》的簡單劇情方便了年輕一代的加入，後者也亟需經典的認證，他們不能容忍星戰被老炮兒*們壟斷，成長於電玩時代的他們更容易接受典型化的角色及各種符號、切口，於是乎星戰世界就此大同，可惜相對於更多自我挑戰的新派科幻電影，這是一個保守、缺乏自我批判的世界。

《原力覺醒》作為一個文本因此是自相矛盾的，一方面全新的高清數碼拍攝和特效更加把細節的「究極」推到複雜極致，另一方面劇情結構和人物關係簡單幼稚也到了極致。在這樣一個世界裡，美學甚至決定政治，從第一秩序（拷貝原來的帝國）與共和國、反抗軍的視覺風格可見，前者直接指向納粹德國時期美學，在類似黨衛軍隊列的風暴兵兵團前面，長相極為純正日耳曼白人的 Hux 將軍完全拷貝著希特勒在《意志的勝利》裡的神經質，高呼：「我們需要秩序！」他和蓋世太保唯一不同在於他的帽子來自另一套極權美學：蘇聯紅軍，這令人莞爾。簡單粗暴的歷史隱喻最能見效，代表正義的一方的確是反對美麗新世界式的，他們更像獨立戰爭裡的美軍或者反法西斯的西班牙國際縱隊，美學風格是放鬆、混搭甚至帶點波希米亞的，即使原來最有貴族氣質的莉亞公主，都因為混跡這群庶民自由主義者而變得時髦可親了。光明與黑暗較量的美國式世界觀因此自然而然占領觀眾，都用不著在劇情裡反覆強調了。

好的還是從原來盧卡斯那裡延續續而來的好，壞的卻是迪士尼的壞之集大成。電影裡最關鍵一幕：凱羅·忍（Kylo Ren）的弒父，既是星戰一大主題父子情仇的延續，實際上也在與星戰之父盧卡斯較量——它隱喻著在強大的「影響的焦慮」下，星戰續篇的、其他商業科幻片的導演如何擺脫甚至超越盧卡斯？

韓索羅找到逆子凱羅·忍，滿以為這是可以對父子情大做文章的一段，我想每個觀眾都會被如此俐落無情的一劍穿心震懾。那一剎那我作為一個父親的身分完全壓倒了影評人的身分，眼淚一下子流下來了。從這個體驗看來，J·J·亞伯拉罕是通過把盧卡斯一直控制平穩的倫理糾結推到極致，來達到星戰七對老星戰的片刻決裂，實際上那一霎，觀眾作為一個「電影觀眾」而不是「星戰同人」的身分醒覺了。

韓索羅，一個如此經典的星戰英雄，誰也想不到他會如此驟然殞落。不過J·J·的決裂僅僅如此，《原力覺醒》的主調依然是回溯、尋找然後致敬，在本片缺席的盧卡斯一如隱世的天行者路克，始終壟斷著電影的原力，陰影下的其他導演，即使覺醒也未能走出他的掌控，也許，這是傳統星戰迷之福。

至於非傳統星戰迷，倒不妨從英雄之死開始想想更多英雄、非英雄的命運，比

＊ 自恃老資格而藐視年輕同行、同好的有經驗者。

如一個暴風兵在高度洗腦高度秩序化生存狀態下覺醒的可能真的存在嗎？這種幾乎不可能的覺醒，是否比一個天賦異稟的絕地武士的覺醒更有意義？從這樣一種反思出發，也許能開闢超越星戰的新世界。

行俠如何仗義？《俠盜一號》裡的大義與犧牲

俠者，以武犯禁，盜者，盜亦有道。擁有一個意味深長的好名字的《俠盜一號》（Rogue One）無疑是近年最好的星戰外傳，甚至有的人覺得它超越了好幾部主傳成為最好的星戰電影之一。

設定上對傳統星戰美學風格的亦步亦趨，然後有度地破格；安排一場戰役的能力，各層面的戰鬥有條不紊猶如一個火網織物，在其中還能穿插進去無數其他集其他星戰電影的鋪墊彩蛋，很見導演的細心；跳出星戰主線各種父子情仇，這次以隔絕的父女鋪排感情戲，滋味苦澀綿長……這些都是《俠盜一號》表面能見的優點。

但直取核心，使《俠盜一號》成為星戰歷史不可或缺的一環的是，它觸及了星戰一直作為背景而想當然地不加反思的一個問題：革命何為？而且，這個問題的答案，與星戰關鍵字：「原力」有關。

這個問題第一次出現的時候，多少有點讓人猝然。作為間諜的革命軍（或稱：義軍、反抗軍，原文Rebellion）精英安道爾（Andor）上尉，毫不猶豫地殺死一個

動搖欲變節者時，令我想起的，是《色，戒》裡的易先生。這一下不那麼政治正確，也不那麼人道主義的殺戮，一洗過往星戰電影的正邪兩立、黑白分明，卻道出了我們當代史常常遭遇的難題：革命索求犧牲的底線何在？沾有汙點的革命還是不是純粹的革命？

當然對於大多數革命者這都不成問題，只要他們信奉的主義需要，或者說為著集體的終極勝利的需要，路上的雜草是可以隨意芟除的，甚至親友，甚至愛人和自己，都是可以犧牲的。計較這些「小節」的都是所謂怯懦的小資產階級人性論者，比如說在延安較真的王實味和同情他的蕭軍*，在革命者眼中，難成大事。

在《俠盜一號》裡，還多了一重概念：大義。安道爾上尉念茲在茲的「大義」，驅使他作為間諜可以為了大義去殺人，被殺者可以是懷疑者，也可以是無辜；革命軍以革命之名行事未必全是正義，「大義」作為一種概念與客觀上的「正義」是否有輕重之分？

這一質問，在安道爾上尉接到命令要對女主角琴（Jyn）的父親帝國科學家蓋倫·厄索（Galen Erso）實施格殺時，推到了高潮。安道爾是個複雜的人，他一方面死忠於革命軍，願為革命做任何事；一方面基於人性而對「獨立行動者」琴有輕微的信任，後來發展到愛。琴要求安道爾信任她父親是身在曹營心在漢的時候，強調出的潛臺詞是：個體之間的信任是重建「義」的關鍵。因為不信，安道爾殺死可能

變節者，因為信，安道爾最終違背組織命令沒有向蓋倫‧厄索開槍。

「信與義」的關係有了異於中國道德之信義的理解，無信則義不立，無義之信則是盲信。從這點看來，本片亮點之盲俠「智刃」（Chirrut Imwe，甄子丹飾）為什麼是最不盲、比誰都看得清的人？因為他有信。對俗世，他信他的伴侶巴茲（Baze Malbus，姜文飾），對天地，他信原力。當他第一次衝出機艙走向懸崖時，他對身後的巴茲說「我不需要運氣，我有你」；當他第二次衝出機艙走向槍林彈雨時，他不斷地默念「我與原力同在，原力與我同在」，他雖然不是絕地武士，但信仰是一致的。

關於進行革命需要的犧牲，常見的說辭是「要奮鬥就要有犧牲，死人的事是經常發生的」（引自毛澤東〈為人民服務〉）──但犧牲應該建立在個體決定中，這才謂之「俠義」，與信並驅而行的，是自由意志，無論求生還是求死，它必須是個人主義的自由選擇。革命的悖論在於：革命者為了個人與他人、集體的幸福去革命，但革命卻要求你犧牲個人幸福──這一點丁玲**和王實味當年在延安就質疑過，但擋不住當時女學生逃離包辦婚姻卻又下嫁革命老幹部的悲劇***，也挽救不了長



* 王實味為中國作家，因其雜文集《野百合花》中對等級制度的反省與批評被批鬥，一九四七年死於中國共產黨於延安的整頓文化與政治運動（整風運動）。蕭軍同為作家，曾經就王實味的境況向毛澤東說情，但被拒。

** 丁玲為中國女作家，王實味的雜文〈野百合花〉刊登於丁玲主編的《解放日報》。丁玲在延安整風運動時期，寫出了反映社會運動現實面、人的命運受黨左右而悲苦犧牲的作品，和王實味一樣，都指出當時境況的矛盾與應省思之處。

*** 參照丁玲〈我在霞村的時候〉。

征路上的棄嬰。

革命者需要鋼鐵的意志，這意志最初的考驗往往是要求你「大義滅親」。但是俠盜不同於革命者，對於擁有自由意志的人道主義者來說，大義毋需滅親，親情反而成就大義。安道爾上尉和他的特務同志們被琴對父親的信任所感召，毅然以敢死隊方式突襲帝國，最後也感召了大部分的革命軍投入戰鬥，而取得了革命聯盟對帝國的第一場勝利——這一切，都是沒有經過「組織」批准的行動，這裡顯示了革命與民主的一線之隔、個體抉擇對集體主義的影響。

縱觀諸多有血有肉的角色，電影強調的是身為「俠盜」的小眾、邊緣身分：孤女、叛逃者、游離分子、有色人種、外星雇傭軍、同性戀人、被程式改造的低級機器人……原力為何在？與誰同在？不只是高級的絕地武士與原力同在，原力本身就基於芸芸畸零小眾的義舉——盜亦有道。正是這千絲萬縷的個體犧牲，匯成新的原力，同時也把體制化的、充滿功利考量的變味的革命還原回充滿個體想像力的革命。

俠者，十步殺一人，千里不留行。《俠盜一號》是星際大戰正典《曙光乍現》的前傳，恰恰以俠之名為那些偉大革命前名不見經傳的犧牲者留行。千百名帝國斯卡里夫行星（Scarif）同歸於盡的義軍、遊擊者，他們和主角琴與安道爾一樣，是笑對毀滅的，因為他們深知犧牲乃是如卡繆所言的積極的自殺：「死亡是我們無法擺脫的，每個人都有自己的死。」「除了沒用的肉體自殺和精神逃避，第三種自殺

的態度是堅持奮鬥，對抗人生的荒謬。」

功成不必有我，他們都是黎明前隱沒的微光。智刃死前說：「找到原力，你就能找到我。」一如切・格瓦拉說：「我不是英雄，但是我與英雄並肩戰鬥。」俠盜們也許最終都不是革命成功者，他們只是用自己的抉擇與承擔，啟迪了革命是基於希望而不是仇恨的萬種可能。

《切·格瓦拉》：一部關於「人」的史詩

一九五五年，切·格瓦拉（Che Guevara）在墨西哥結識卡斯特羅（Fidel Castro），徹夜長談。下一個鏡頭就是一年後墨西哥灣迷亂的浪花，切·格瓦拉靠在運載古巴革命者的「格拉瑪」號船舷上久久沉思——四個小時後，電影的結尾又閃回了這一幕，浪花依然迷亂甚至過度曝光。而上一個鏡頭，是切·格瓦拉的屍首被綁在政府軍的直升機上，掠過玻利維亞的山谷，陽光燦爛，誰也忘不了，平靜的綠林下，曾是圍困他的地獄。

開頭和結尾——劇情的透露我點到為止，我想說的僅僅是，開始時他尚有卡斯特羅等八十一人與他踏上遠征，最後他孤身一人，他的戰爭既是大衛對歌利亞的戰爭，也是他與自己一個人的戰爭。電影百分之九十篇幅著墨於前者，以至於可以作為一部不辜負千萬美元投資的戰爭巨片來觀賞，但是百分之十極其克制和隱忍的對後者的表現，為戰爭的殘酷染上了一層超越性的榮光，也使這部好萊塢製作能成為一部史詩式的悲劇。

的確想不到史提芬·索德柏（Steven Soderbergh）可以如此現實主義——也許他

終於明白了越真實越超現實這個拉丁美洲式道理，《卡夫卡》中殘存的表現主義印

記在這裡被現實細節磨光，卻滲進了骨髓，切·格瓦拉的游擊隊在猶羅（Yuro）峽

谷中最後一戰時淒慘得如來自另一世界的零星鳥啼，以及那一兩個長度不超過十秒

的主觀蹣跚的鏡頭，一下子糾結起前面三個多小時的壓抑，轉換成泰山欲傾的巨力

向你壓下來。我承認那一刻我突然感到渾身戰慄，不覺間竟然淚流滿面……

因為我們陪伴切·格瓦拉經歷了他的地獄篇。兩個小時帶著種種犧牲邁向古巴

革命勝利的上集，緊接著兩個小時帶著更直接的犧牲邁向個人死亡的步伐，前者場

面轉換眼花撩亂，卻讓人感到沉悶，後者在狹窄山谷作困獸鬥，忍耐的時間越長卻

越讓人感到急促如心臟狂跳。觀眾的心理速度跟上了切·格瓦拉挑戰自己肉身極限

的速度。史提芬·索德柏用不暇給的鏡頭切換配合明亮環境下的淺景深，成功地

營造出游擊戰中充滿不可知因素的噩夢氛圍，我們不時看到焦點外的世界如幽靈一

樣向鏡頭飄來，迅即又落回實處，這種一弛一張的節奏也像極了切·格瓦拉在遺著

《玻利維亞日記》裡記載的戰爭，還有隱藏得更深的切·格瓦拉的內心……孤絕的意

志在痛苦中咬牙、衝突。

可以說沒有上集《阿根廷人》對勝利的現實主義還原描寫，我們不能從那個英

雄符號中尋找出作為一個人的切·格瓦拉；但如果沒有下集《游擊隊員》對殘酷的

失敗所作的抽絲剝繭式提煉，我們亦不能在這個悲慘的死者身上尋找出聖徒的面貌

——正當切・格瓦拉哮喘加劇、搖晃著騎馬穿過光影斑駁的叢林時，一剎那逆光中我們看見他的面容聖潔彷彿不屬於現世。「正因為近則愈小，而且愈看見缺點和創傷，所以他就和我們一樣，不是神道，不是妖怪，不是異獸。他仍然是人，不過如此。但也惟其如此，所以他是偉大的人。」魯迅如是說英雄，史提芬・索德柏也懂得這道理，正是一個並不完美的、混雜的切・格瓦拉，反證了沙特譽為「二十世紀最完美的人」是可能存在於我們身邊的。

這時再回去看上集的混雜也覺得明白了，與四年前華特・沙勒斯（Walter Salles）《革命前夕的摩托車日記》相比，《切・格瓦拉：阿根廷人》更少浪漫化，前者回避政治衝突、只作感性提示，後者麻利地切入革命時期和後革命時期的糾纏，歷史歷歷在目，提出足夠的問題讓觀眾反思——一如下集的失敗亦是一個巨大的問題：為什麼你要拯救的人偏偏要叛賣你？這是悲劇英雄必然的宿命嗎？現實與神話往往夢一般走進河水中，埋伏的槍聲大作，出賣游擊隊的農民羅哈斯臉上現出一個最平凡、最正常的、人的表情，而正是這「正常」令我們陷入最痛苦的疑懼之中。

面巧合，實質呢？史提芬・索德柏並沒有神話化地處理這些關鍵的時刻：游擊隊作羅哈斯這一張臉，和不久面對死亡的切・格瓦拉的那一張臉，竟然都屬於人類

之臉。切‧格瓦拉的臨終遺言中有一句，史提芬‧索德柏的版本與一般傳記流行版本記載的不同；當政府軍士兵問切‧格瓦拉是否相信上帝的時候，傳記說切‧格瓦拉回答：「我個人傾向於耶穌。」而電影裡切‧格瓦拉則說：「我相信人類（Mankind）。」電影裡的切‧格瓦拉，是人，不是神，但是一個配得上人之稱號的人；電影裡的女游擊隊員塔尼亞，是人，因此會在說及失去聯絡的切‧格瓦拉時痛哭、在最後一役穿上美麗的衣服。這是一部關於人的電影──正是在缺乏人的現世，這些真正的人才被異化為「神」。

尼采的最後一個預言

——貝拉·塔爾《都靈之馬》

W·H·奧登（Auden）有一首名作〈美術館〉（Musee des Beaux Arts），當中有云：「……他們從不忘記：即使悲慘的殉道也終歸會完結在一個角落，亂糟糟的地方，在那裡狗繼續著狗的生涯，而迫害者的馬把無知的臀部在樹上摩擦。在勃魯蓋爾的『伊卡魯斯』裡，比如說；一切是多麼安閒地從那樁災難轉過臉……農夫或許聽到了墮水的聲音和那絕望的呼喊，但對於他，那不是了不得的失敗……」（中譯：查良錚），這首詩被超越宿命論英雄主義的人推許，是因為相信世俗也許擁有超越悲劇的力量。然而這是對世俗的盲信也是對世俗的貶抑，現實可能是：世俗與偉大的悲劇同在，並且互相驗證其絕望。

這是貝拉·塔爾（Béla Tarr）的《都靈之馬》（The Turin Horse）對奧登的反駁，用的是尼采的例子，但演繹者不是尼采本人，而是「從災難轉過臉」的凡人。一八八九年一月三日，尼采途經都靈市中心的阿爾伯托廣場時，看見一個老馬夫在鞭打疲憊的馬，尼采突然失控上前抱著馬脖子痛哭，後來尼采精神失常，陷入十年的黑

暗之中……這就是哲學史上著名的「都靈之馬」事件，貝拉‧塔爾用一分鐘的黑屏幕與畫外音講述了此事，然後問：「那匹馬怎麼了？」隨後就是長達一百四十六分鐘的受難曲，他用了二十多個長鏡頭講述老馬、馬夫和馬夫的女兒在六天內發生的事情──沒有第七天，因為這不是創世紀，而是啟示錄。不但上帝死了，世界也深陷末日。

簡單地說，就是：尼采的悲劇與馬夫一家的悲劇，哪個更悲劇？複雜地說：尼采陷入精神錯亂的黑暗中，這貧苦的馬夫一家就接著他講述那個寓言，他們從屬於同一個悲劇。光是第一個長達六分鐘的馬夫驅馬歸家的鏡頭，就看得讓人有像尼采一樣上去攬馬頸而痛哭的衝動，馬的命運何異於人，人的命運又何異於馬？在濃霧與狂風中跌撞踉蹌，為著一個最基本的目的：活著而咬牙奔命，最後到達的並非天堂，而是籃褸如地獄的人間。

六天的生活日復一日地緩慢展開，起床、穿衣、打水、吃馬鈴薯、看窗、脫衣……就如塔爾所說：「有人每天早上起床、照鏡子、有人家裡沒有鏡子，有人甚至連家都沒有，但，還得睜眼，迎接全新的一天。最後，該發生的都會發生。」極限狀態的生活不斷重複並在重複中暗暗磨損，生活如梵谷的〈吃馬鈴薯的人〉一樣麻木且傷痕累累，而不是荷爾德林憧憬的詩意棲居。父親「希望」老馬能再次出門帶他去工作，老馬卻病了、甚至絕食待死，女兒耗盡氣力也僅能維持家的基本運

轉，直到死亡以最直接且不容解釋的面貌發生。貝拉‧塔爾的鏡頭只循幾條固定的軌道反覆滑行：爐旁到餐桌，門口到水井，車庫到馬房，只是光影微妙變化著……門外狂風中的世界越來越茫然混沌，門內的世界越來越幽暗。

難道這就是尼采為之思索的世界嗎？赤貧、殘酷的自然、麻木最後絕望。尼采為它痛哭並改變不了這世界！它、他、她的盲目是一樣的，而尼采最終痛哭，是否因為發現了這種盲目甚至存在於每一個生命，甚至包括他自己身上？在一切因循悲劇的世界，何謂痛哭的意義？毫無意義，這就是叔本華言說的虛無。期待在電影中解開尼采瘋癲之謎的人將失望，因為尼采沒有露臉。但尼采又在此片中無處不在，正如貝拉‧塔爾說的：「尼采之於本片，等同於這匹馬，和我們自身。」我們如尼采驚覺老馬的生活一樣，看見了這種本質與我們生活無異的生活。尼采的陰影籠罩著電影，我們彷彿和他一起作這個噩夢。

貝拉‧塔爾的旁述不動聲色卻飽含悲憫，他不解釋馬夫一家為何如此。但我卻知道是理所當然，有人質疑為什麼他們不掙扎反抗這絕望的處境？我小時候在農村生活，認識這樣的人，你我會掙扎，他們已經絕望到不會掙扎了。馬夫父女就和我小時候面對的赤貧村民一樣，甚至當鄰居（一個鄉村尼采）過來買酒大談命運與榮譽等等的時候，老人也只會說：「算了吧，都是垃圾。」生活如此悲慘，苦得沒有一點亮色，當我看到女兒也給自己倒了一杯燒酒也用髒話罵人的時候，我毫不意外

即使他們變成動物我也不吃驚，人習慣了地獄，生活也就這樣過下去了。

吉普賽人的出現，以為會帶來轉機，如果是文‧溫德斯（Wim Wenders）的電影，馬夫女兒走向前說：「土地是我們的，水也是我們的！」一語成讖，第二天水井果然沒有了水。吉普賽老人也送給馬夫女兒一本書──貝拉‧塔爾說是「反聖經」，聖經說的是：「有晚上，有早晨，這是第一日。」而那本書說：「神說：『黑夜將繼早晨而來。』」黑夜也真的來了，油燈雖然充滿油，卻燃點不著──這不是魔幻現實主義，而是現實的徹底抽象化。

此狂風呼嘯的不毛之地是人生之圖像隱喻，那取景越來越儉省的屋子也是人生之圖像隱喻，他們收拾東西嘗試離去最後仍要原路返回，因為人生就是形而上的無路可走，你只能固守從生到死的命運，老馬、水井、油燈、桌子和屋子，萬物都有它的死期，但萬物從容，人豈能學習。父親還繼續每天起來都用絕望又堅定的眼神看四周，但沒有意義，死亡的來臨也沒有意義。老馬拒絕進食，女兒說：「你必須吃。」最後是女兒放棄進食，父親咬了口沒煮過的生馬鈴薯，也說：「我們必須吃。」房子內部情景到最後只剩下象徵性，兩人對坐如伯格曼電影《第七封印》中騎士與死神弈棋的場景──悲劇的莊嚴感從最窘迫的絕境中誕生了片刻，此刻，即使尼采也只能沉默，但這沉默，成為喋喋不休的哲學家的最後一個寓言，填

補他所有論證那些高貴的痛苦的著作都沒有涉及到的空白：塵世中赤裸裸的窮困。

我們也因此理解了，為什麼貝拉‧塔爾說這是他的最後一部電影。既然他說是風吹來了這部電影，風也吹毀了電影中的世界。以後貝拉‧塔爾他只能講述另一個世界。

絕望的隱晦目的

——《少年Pi的奇幻漂流》增刪裡的深義

作為一個從開放性文本改編而來的開放性結局電影，《少年Pi的奇幻漂流》（Life of Pi）已經贏得了最多眾說紛紜的解讀性影評，每一個隱喻都被解讀、過度解讀，但這些影評始終未能解釋這一個細節：為什麼Pi把女友阿南蒂送給他的紅線綁在了食人島的樹枝上？假如像大多數重口味解讀者所說，食人島是Pi母親的屍體的話，Pi的行為更無法解釋。

現在我要做出最大膽的想像，是的，想像。其實我們忽略了李安從原著添加的和減少的東西，都有其深層意義。我們都忽略了船上還有一隻動物：老鼠。老鼠在小說中也曾經出現，成為隱藏甚深的一把鑰匙：Pi在第一個故事裡讓老虎吃掉了老鼠，在第二個故事卻說是廚子吃的，這說明他起碼在其中一個故事裡撒謊，尤其當我們都傾向於相信第二個故事是真實的時候，結果可能有三：一、Pi吃掉了老鼠；二、廚子吃掉了老鼠；三、廚子和Pi都沒有吃老鼠，老鼠不是老鼠，而是另一個人的象徵，死於其他原因。

把老鼠、食人島、紅線聯繫起來，不難得到一個推論：李安安排阿南蒂的出場和消失，並非只是為了好萊塢電影需要的愛情因素，他要通過這最後一道難題把少年Pi的煉獄推至極致。如果老鼠是一個人的隱喻，它只能是阿南蒂，最後的食人島也是她的化身。

在這個設想之下，我們可以這樣還原李安版本少年殘酷物語的故事：Pi根本沒有和阿南蒂告別（所以他在回憶中強調就是記不起告別的情景），小情侶偷渡上了船（也有可能是結婚後一起上船，但Pi在回憶中刻意隱瞞），一起上了救生艇。Pi一直保護阿南蒂，直至廚師、水手、母親都死去，船上只剩下他們倆。阿南蒂一直是一個柔弱者，依靠Pi的善良存活（不排除他們一起吃掉了其他人的屍體），但不久死於其獸性爆發中（另一個可能是她自願為了Pi的生存而犧牲）。Pi為自己的失控懺悔，但在最終的絕境喪失理智，吞噬阿南蒂屍體為生，直到他吃到阿南蒂另一個死者的牙齒他才幡然醒悟——人可能以食人生存，但人不能因此而保持為人。

蓮花的隱喻、紅線的隱喻，都在此一刻驗證。蓮花開放在樹林中，它是食人島食人的器官之一，又是食人島告訴Pi生存的界限的最後手段，所以Pi感謝食人島，既因為食人島養活了他，也因為食人島警告了他，讓他回到絕望的考驗而不是慾望的罪之中。

支撐這個推論的，還有一個證據：Pi在回憶裡說這場海難令他失去了母親、父

親、哥哥和阿南蒂，但既然他日後生還，他為什麼不回印度尋找阿南蒂呢，像他曾山盟海誓那樣？

好，暫停。這個最大膽的想像完全可以不成立，我希望從形而上的角度而不是以具體的解謎去理解一部電影，這個想像唯一的好處就是讓我們進一步思考食人島的形而上含義：食人島因此含有了電影中最隱晦也是最豐富的隱喻，相對於電影中最明白的黑天，她既是秉持犧牲精神的母親，其目的就是告訴含字宙的黑天，她既是秉持犧牲精神的母親，其目的就是告訴Pi：當煉獄瀕臨天堂或地獄之境（島的白晝與黑夜），堅守煉獄才是唯一的救贖。

即使你要面對的是絕望。

這種生存的弔詭：如果你選擇危險的天堂，那麼連你身上的獸性都不會接受（老虎對島的畏懼），如果你選擇不可知的煉獄（大海），你畢竟還與你自我為伴。

這也是表層敘述語境裡母親或者阿南蒂以自己的死告訴Pi的：「你必須以一個人的面貌死去。」這一點甚至在因為內疚而故意被Pi殺死的廚師身上都可以看到：他最終亦選擇了以一個人的面貌死去。

那麼誰是以非人的狀態死去的呢？這個人原來存在於楊・馬泰爾（Yann Martel）的小說原著中，是全文最詭異的一段的主角。小說中Pi講述的第一個故事裡，有一段和食人島一樣匪夷所思的奇遇：當Pi斷糧至陷入短暫失明的絕境之時，他的救生

艇碰見了另一艘救生艇，艇上也有一個同樣失明的漂流者！這樣的概率可謂幾萬萬

萬分之一的可能，Pi和他在黑暗中展開了荒誕的對話，一開始Pi以為那是老虎帕克

開口跟他說話，直至他跟Pi坦承自己曾吃掉一男一女，直至他被Pi聽出來英語帶有

法國口音——一頭孟加拉國虎怎麼可能有法國口音？Pi才醒悟這是另一個遇難者，

他們高興地相擁，然後戲劇性出現了：Pi誠心高興於有人作伴，那人卻是虎帕克

魔性想要吃掉Pi，結果卻是帕克突然撲上來把他幹掉了，他的屍體被帕克和Pi分

食。所有人的死之中，他的死最不無辜。

這個故事在小說中帶出兩個結果：一、無論兩個故事何為真何為想像，Pi都

吃了人；二、日本調查員就這個細節提出疑問，兩個盲人在大海上相遇的機率幾乎

為零，那另一個人會否是法國人廚師？這個質疑被Pi強烈否定了，因為這樣就與自

己的第二個故事裡殺廚師報仇的故事衝突——而實際上少年殺死強壯廚師的故事很

禁不起推敲，因為實用主義者廚師第一不會不吃掉Pi母親的屍體，第二也不會因為

殺人而懺悔而甘願被殺贖罪。

在原小說裡，Pi的第二個故事疑點重重，不像電影裡那麼簡潔有力，連兩個日

本人最想知道的船沉沒的原因都無法自圓其說，只有Pi的各種裝傻和閃爍其詞，令

人想像還有第三個第四個故事。李安把兩盲人相遇那一段刪去，表面上是為了讓觀

眾可以更簡明地選擇上帝或魔鬼，而上帝更像謊言魔鬼更像真實，所以最終你只能

選擇絕望——這也是原著小說殘酷地通過兩盲人相遇故事講出的，Pi在帕克殺死另一遇難者的時候獨白：「就在那一刻，我心裡的某種東西死了，再也沒有復活。」

這是真正的絕望。

但李安不相信絕望，所以他刪去這一段不只是因為其血腥，他增加阿南蒂也不只是為了愛情戲分。正如本文上半段揭示的阿南蒂或食人島的象徵所帶來的，絕望之為奇蹟，正與希望相同，它讓人只可以獨自面對內心猛虎，從他的眼睛中窺看宇宙之無量劫。這就是絕望的隱晦目的，在《色，戒》裡面沒有的，李安式的救贖考慮。

三島由紀夫的阿修羅道

「我發現我們之間有很多共同點──比方說，各有一套縝密嚴酷的思想體系，還有對身體暴力的嗜好。但是他們和我共同代表了今日日本的新人類。我感到和他們之間也有友情。這種友情就像是隔著鐵絲網。我們朝對方微笑，但不可能接吻。」

這段對六〇年代末日本左翼學生的評論，想不到是出自極右翼作家三島由紀夫筆下。這是在他死前一年，他前往母校東大與左翼學生進行了一場著名的辯論之後總結的。

這場辯論，也成為了若松孝二的遺作《11‧25自決之日：三島由紀夫與年輕人們》的其中一個重要場景。在我的少年時代，我搜羅了一切三島由紀夫的作品中譯本和傳記閱讀，而近幾年，我看了若松孝二許多部非情色的「政治電影」，當得知去年意外身亡的若松孝二的遺作是關於三島由紀夫之死，我毫不意外，並充滿期待。

二〇〇七年他拍攝的《聯合赤軍實錄：通向淺間山莊之路》讓人激賞，極左學生運

動因權力迷戀和精神追求極端而演變成暴虐的整肅，困迫於一深山野屋裡集中爆發。極左和極右最大的共同點：變態地迷戀權力和死亡，這正是若松孝二通過《聯合赤軍實錄》和《11・25自決之日》直觀呈現的。在自我導演的生命終點前，三島由紀夫的「武士道」組織「盾之會」和森恆夫的聯合赤軍的瘋狂別無二致。

《11・25自決之日》以拍攝三島之前的一個自殺者開始：三島事件十年前的一九六〇年，日本的左右翼衝突剛剛激烈起來，左翼社會黨主席淺沼稻次郎被年僅十七歲的右翼青年山口二矢當眾刺殺，之後山口在獄中自縊。山口的頭上飄帶與三島由紀夫頭上的飄帶上寫著同樣的四個字：「七生報國」，此外貫徹兩個死亡之間的，始終是淒厲無情的日本雅樂。

「七生報國」是三島推崇的武士道精神之凝聚，源自後醍醐天皇時代「軍神」楠木正成的遺言「我願七次轉生報效國家」，此句也被抄在神風敢死隊員的頭帶上。但這句話最大的歧義在於，在第七次轉生之前，他需要經歷六道輪迴之苦，而六道輪迴之後，彼國已非此國也。

自《假面的告白》開始，三島由紀夫便不掩飾他渴望鎂光燈的自戀，他一次又一次需要更盛大的掌聲，文學曾經把他推上顛峰，但他後期帶有強烈右翼思想的作品不受青睞，龐大艱澀的《豐饒之海》也得不到應有的重視，三次提名而無緣諾貝爾文學獎更是對他的沉重打擊，於是他的興奮點日益轉移到具體的政治行為上——

而且和現實的枯燥政治不同，三島理解的政治是感性的、甚至是審美的，如劍舞、能劇之演出。

現實以嘲笑對待他的「報國」表演，擅長不動聲色進行深刻反諷的若松孝二在兩方都不遺餘力著墨：被迫聆聽他愛國演講的自衛隊青年士兵的不耐煩，與左翼學生的嘲弄一樣配以輕快的爵士舞曲，拆解著慷慨激昂的三島由紀夫及其青年追隨者的古代雅樂。後者的悲壯既是一個笑話、亦是恐怖的警示：現代民主化社會不允許極端，而極端的存在反證了日本民主化社會的隱患和深層毒瘤。

報國者三島由紀夫生不逢時，六、七〇年代之交的日本恰恰是民主化最成熟的日本，普遍的反戰、反權威、反日美帝國聯盟的思想主張佔據了社會主流，三島推崇的武士道主戰、主服從和犧牲、維護天皇等等完全是逆流，作為一個作家秉持一個不合時宜的寫作態度不是壞事，往往還能產生傑作，但把寫作中的表演性帶到政治行為中去，則注定了悲劇的誕生。

三島未嘗不知道，但他已無退路。一方面是他作為天才創作者的秉性驅使他追求終極之美，而三島對終極之美的理解就是毀滅（《金閣寺》是最明白的表達）；一方面在於他身處一群極端青年的中心，他們要求著他的犧牲。若松孝二把副標題命名為「三島由紀夫和年輕人們」就是點出這場死亡盛宴不是三島一個人的，電影也細細羅織著參與自衛隊死諫事件的其他四個年輕人的生命軌跡。尤其是三島的愛

將、充當他切腹後介錯（斬首）一角的森田必勝，據說他與三島的關係極其曖昧，而且比三島具有更極端的性格——就像在殉情關係中更為主動的一個情人，若松的鏡頭放大了他的歇斯底里——那是一個陷於苦戀之人的歇斯底里。

他脅迫了三島由紀夫的死，或者說他反覆提醒著三島：要麼暴烈犧牲，要麼淪為虛無，這就是等在他們的新民族主義前頭的兩個命運。置身在這兩條惡道之間的三島由紀夫宛如阿修羅，狂躁噬心，救贖無門，獸性自殘，苦甚於人。三島唯一的救贖只有文字，非愛欲亦非武士道。應該慶幸他仍記得自己終究是個作家，在一九七〇年十一月二十五日「自決之日」，他扮演一個死諫武士前，寫完終生巨作《豐饒之海》最後一部《天人五衰》的最後一筆，放在書桌上，才拿起刀劍去赴死。

他扮演的死諫武士，劫持了自衛隊總監為人質，強迫自衛隊士兵聆聽他的演說，但他煽動士兵們政變失敗了，他唯有一死。《天人五衰》之偉大，在於它袒露了三島由紀夫最後一刻的矛盾，《豐饒之海》前三部藉以維繫的輪迴說，在《天人五衰》最後一幕被顛覆掉了，一直尋找摯友轉世的主角頓時落入虛無。這真是狠狠地搧了頭繫「七生報國」的另一個三島一耳光，六道輪迴既然不存在，談何七生之後報國？兩者之外，只剩下一個阿修羅道上的三島，除了最現實的死亡別無選擇。

三島由紀夫一輩子都在審美化地想像死亡，想像自己成為美豔的聖塞巴斯蒂安（St. Sebastian）那樣的殉道者。但現實中他切腹痛苦不堪，咬斷了舌頭，充當介錯

的森田連砍三刀都未能致命，現場一片狼藉毫無詩意。當他的頭顱終於被另一追隨者古賀砍下，自衛隊總監室裡已經血腥遍地。若松及時地剪接進來的櫻花飄落鏡頭，要說是隱喻毋寧說是諷刺：現實就像通俗武俠片一樣老套，所謂的武士道精神不過程序化的鏡頭。

如果說整部電影都嘗試不帶主觀判斷不臧否歷史，最後一個虛構的場景才是若松孝二冷峻反詰的大師手筆：五年後，介錯者古賀出獄，與三島的夫人瑤子見面，世界並沒有因為三島之死而改變，瑤子問古賀：「離開那裡的時候，你又遺留下了什麼？」古賀大惑不解，只低頭看著自己空空的雙手，彷彿此刻才想起來這不是介錯的手，而就是殺人者的手。隨即片尾曲響起，流行樂隊 Belakiss 的新派情歌 Only You，把兩個小時的大和魂無情葬送。

錯為惡招魂的美

——宮崎駿《風起》

去年得知宮崎駿老爺子在製作關於二戰零式戰機設計師堀越二郎的動畫，我一點也不意外，卻替他捏一把汗。眾所周知，宮崎駿是一個飛行迷、軍械迷，但同時又是一位反戰者，這種強烈的矛盾在他過往的作品中因為架空、魔幻反而營造出一種奇特的魅力，但這次具體落到一個富爭議性的歷史人物身上，宮崎駿失手了，那個反戰主義者宮崎駿，一不小心成了誤為戰爭參與者辯護、錯為惡招魂了的宮崎駿。

美學裡有一些特異的惡之審美，對戰爭的審美旁觀乃其一，強調超越正邪道德判斷地純粹感受戰術和武器之美。感動宮崎駿拍攝這部電影的，堀越二郎的名言：「我只是想製造一架完美的飛機。」貌似是這種美學絕佳的辯護。但某種意義上，這和一個獨裁者說：「我只是想建造一個完美的烏托邦。」是一樣的，他們在理想主義的盾牌下堅決推進，都把實現自己夢想所要別人付出的代價忽略不計。試想，如果沒有軍方的投入，沒有日本擴軍的需要，堀越二郎的夢能這麼快實現嗎？

這部電影裡宮崎駿陷入的曖昧很堪琢磨。他自知難以自圓其說，於是在堀越二

郎的故事上面添加了堀越的同時代人作家堀辰雄的故事，把堀辰雄生平及其名著《起風了》的許多線索和細節都融入了也許單純作為一個武器製造者的堀越二郎的生平中，為其平添許多精氣血肉。所以才給電影帶來唯一的警醒：無論我們多麼被時代精神和泛理想主義蒙眼，我們還是能看到堀越二郎作為一個身不由己的傀儡的悲哀。但宮崎駿始終很猶豫，堀越二郎被捆綁於自己的時代，宮崎駿被捆綁於什麼呢？

「風起了，只有努力活下去一途。」是象徵主義詩人瓦萊里（Paul Valéry）的名作〈海濱墓園〉（Le Cimetière Marin）裡最著名的一句，被用做這兩個小時長的時代劇的開篇，一下子凜然賦予全片一股悲劇英雄的氣氛。宮崎駿本身就是一個悲劇英雄主義者，他的作品向來託命於一個個孤膽英雄，只是之前的英雄往往有理直氣壯的意念支撐，今次這個英雄身上悲劇性大於一切，堀越二郎是一個夢想的狂熱追逐者但也是一個哈姆雷特，他一再為自己深陷戰爭機器並成了當中最關鍵的螺絲釘之一尋找開脫，強調自己只是純粹的審美者和工匠，沒想到自己一手上緊的發條最後會席捲世界，加速了日本和他的夢的滅亡。

這是日本的「職人」精神的極致化，宮崎駿本身就是這種精神的代表之一——「天掉下來我也要用手一幅幅地畫我的動畫」——敬業，當然是日本精英們的一大美德。但是當智慧和才華抽離了善惡的判斷，就極易成為惡的完美幫凶，希特勒時

代那些聽著華格納歌劇精確地計算毒氣室的設計的德國專家，早就證明了這一點。宮崎駿未能從日本技術英雄崇拜的迷思中超越而出，這種日本傳統的「盡責」觀，易被意識形態所操縱，成為最好的殺人工具。當代日本動畫裡，《機動戰士Ｚ鋼彈》、押井守《攻殼機動隊》早有反省。

悲劇與生俱來，最大的問題在於，宮崎駿沒有直面這一悲劇。故事主要發生在二戰前夕的日本與德國的《風起》竟然沒有一幕殘酷的戰爭場面，只有抽象的戰火和雕塑一樣的戰機殘骸。宮崎駿說他：「並不是刻意回避，而是因為在作品中找到了在那個時代仍然堅持志向、勇往直前的人物形象。堀越與堀辰雄都是知識分子，他們預感到了（日本在戰爭中）將走向無可挽回的境地。那麼，是否意識到這一點，就能置身於事外呢？我覺得不是。一個專業人員所能做的，只有為自己的職業盡心盡力而已。」這就是典型的以「職人」精神洗脫「人」所應該有的承擔，彷彿一個人只要成為了他專業裡的藝術家，就能免除適用於常人的人的罪與罰。

宮崎駿還有這樣的辯護：「我不確定堀越二郎是否該承擔某種責任，只因為他是生在該時期的人。」一個時代中的人是否及能多大地擁有自由意志，在納粹德國及之後的歐洲知識分子中多有反省，雖然個人無法逆大時代而動，但一種不合作、不貢獻的態度總是可以選擇的。作為一個「技術宅」的堀越二郎當然做不到這種自覺，就從電影中他若干次毫不猶豫地接下軍部的任務，毫無痛苦掙扎可知。他的內

心目的依然是純粹的，然而他的行為本身製造了傷害，這不是以美、夢想等為託辭可以免責的——這個「他」，既指堀越二郎也指宮崎駿。

天堂與地獄僅一線之差，面臨日本帝國最後的瘋狂，堀越二郎稍有覺悟，這是他與他崇拜的義大利飛機設計大師卡普羅尼一系列神交的終點。其實最值得深思的是他們有過一段「有金字塔的世界好還是沒有金字塔的世界好」的討論，類似的討論我在另一個飛行英雄聖修伯里（《小王子》作者）的札記中看到過，其實這是宮崎駿的英雄觀糾結的根源：從英雄主義的角度看，有金字塔的世界更可觀，金字塔為一個整體的人類留下了紀念碑；但從人道主義的角度看，金字塔的建造累死了多少代的具體的一個個人。卡普羅尼選擇了前者，宮崎駿卻讓他的主角保持沉默。

這不是宮崎駿唯一的一次猶豫，還有隨後一幕，飢渴的小姐弟拒絕了堀越二郎施捨的蛋糕之後，帶出了堀越與舍友之間「一個戰機機翼支架能養活多少日本貧窮孩子」的討論，宮崎駿再次讓他的主角保持了沉默，然而還是繼續設計他的戰機。這個討論與我們「登月重要還是吃飽飯重要」這類討論何其相似，姑勿論夢想、飛躍、鼓舞這些玄詞，其實還是英雄主義與人道主義的較量，可怕的是英雄主義背後還有軍事目的。

我們曾經熟悉的，那個人道主義的宮崎駿不止一次閃現。他讓堀越二郎與設計師同仁們打開零件包裝時對零件之美讚嘆不已，完全無視包裝的一張張新聞紙上大

字印刷的「上海事變」；他讓堀越二郎多次感嘆那些拉動戰機去試飛的牛，給予牠們溫柔的視角和悲壯的剪影……正是這些細節，吸引我看完這部稍嫌沉悶的動畫長片，期待宮崎駿在最後有一個俐落的了斷，但是沒有，依然是日本式的曖昧，最後一幕上百架戰鬥機在青空上銀光閃閃，像極了紙折的千鶴——這也許是宮崎駿的良好心願，但改變不了它們就是殺人自殺的戰鬥機這一事實。美，有時只是遁詞，只是一個藝術家對真的軟弱。

近未來時代的思凡絕唱

——高畑勳《輝夜姬物語》

在日本，「絕唱」不一定是天鵝瀕死之歌，也有技藝高超至絕境的演出之意。

高畑勳老爺子的《輝夜姬物語》當得上後者的意義，以這一幀幀飽含了熱血顫抖的手繪膠片，以這技藝背後一個藝匠對藝術的誠意、一個人對塵世的眷戀。但也可以說這是吉卜力工作室的手繪動畫之絕唱，在急功近利的CG動畫全面統治時代，這耗資五十億日圓、歷時八年及盡無數畫師之力的「奢侈」之舉，無疑是不可救藥的任性，惟其任性，金石為開。

芳草美人，思凡而被貶至地球的輝夜姬，多少有點像高畑勳等老派動畫人的自況，因為眷戀有缺陷的手工藝而顯得孤高自賞。在科幻小說概念裡，我們現在已經提前進入了所謂的「近未來」——目前我們的科技水平大多已經超越以前人幻想的二○一四年。在「近未來」中的人類常常還帶著對舊時代的精神鄉愁，而我們這些提前進入近未來的人實際上還身處被懷舊的世界之中，我們預設了我們將會懷念這個時代，就像身處古代日本的輝夜姬預設了自己將來在月球對地球的思念一樣。這

是廣寒宮裡的人對不完美的土地人的懷念，因為後者更為有血有肉。

同樣，手繪動畫比CG電腦動畫有血有肉，這是一目了然的。線條與顏色的飛動完全憑藝術家的個人經驗著墨，不怕出格，不怕個性極端，《輝夜姬物語》出彩之處幾乎是高畑勳走鋼絲一樣的冒險，比如公主在成年禮一夜的暴走之夢，畫風從素描突變成速寫、成狂草，景與人物呼應起伏跌宕，一切奔走在崩散的邊緣，只有繪者強大的情感力在極力牽引。這些手繪動畫的捍衛者以超乎機器計算的才華，來證明一種舊的價值觀的正確：人類因為自身的局限反而更值得珍惜，有局限的人才能看到限之所在，有限，是無限虛空的宇宙意外饋贈給人類的一個座標系，有了座標系，才有當下此在的根基。

也只有如此傳統，傳統有如六、七〇年代中國曾有的水墨動畫的手繪，才能當得起已經成為神話原型的《竹取物語》。故事簡單：月宮仙女被貶下凡，從竹林野孩子成長成傾國傾城的公主輝夜姬，智鬥求婚者之後萬念俱灰，將歸月宮卻不捨塵世。單線條的故事適合於單線條的二維空間展開，不需要任何機心，輝夜姬短短三年生命經歷的錯落與幻變，不過是人世萬般無奈的勾勒，細細描來，足以動人心之戚戚。除了拚藝術，拚的還有情意，從《螢火蟲之墓》到《兒時的點點滴滴》，從《大提琴手》到《輝夜姬物語》，高畑勳一再在我心目中超越宮崎駿，不是靠強大想像力和偉大理想，而是因為土地和生命在他的作品始終處於最高位置，勝於天空和

偉業（創作《龍貓》和《風之谷》的宮崎駿也是如此，但《風起》的他則在埃及人的生命與金字塔的壯美之間猶豫）。

這個近未來的、科技至上主義的當代世界，無疑會傾向於後者。《輝夜姬物語》裡對此稍有反諷，點到即止：相對於童謠裡歌唱的鳥、蟲、野獸、草木與花，京城貴公子們帶給輝夜姬的禮物是燕子安貝、龍首之玉、火鼠裘、蓬萊玉枝以及精心設計成勾引之象徵的野花，這些禮物巧奪天工──卻一一暴露其虛妄和實不可及。而雖然輝夜姬最終讓來自月宮的雲舟，這真正出自天工的無垢之物接走，她留給人世的最後一句話卻是：「這人世並不污穢，它有生有死，循環往復。」

把這一信念放在這幾年日本的背景去理解，更能理解高畑勳的語重深長。二○○八年日本大地震以及相繼而來的核災陰影，正好籠罩了《輝夜姬物語》幾乎整個製作過程，輝夜姬在成年禮那夜的噩夢，走過的廢墟與雪地，也像極了黑澤明在《夢》一片裡想像的核冬天的絕境。但是櫻花與山河始終像動畫裡沸沸揚揚的眾生俗物一樣擁有充足的力量一次次再生，「這些樹已經為春天做好準備」，是緊接著輝夜姬昏迷在雪地裡出來的台詞，潛台詞是：「輝夜姬，妳準備好了嗎？」

輝夜姬是獻祭，她離去地球之日，恰好是伐木者歸來那座休養生息的大山之時；以幻夢形式出現的與愛人的飛行，也像是情慾和繁殖的隱喻，輝夜姬短暫的地球生命因此完滿了。生活在隨時毀滅的美麗自然環境中的日本人，說不定也早已做

好了自我獻祭的準備，在神道傳統的泛神論主宰的日本，人更容易感受人與物齊的永恆——恰恰因為人生短暫，所以能迅速進入萬物的輪迴中。高畑勳與宮崎駿的生態主義作品裡，無處不在地出現這種泛神論的回聲，回聲們共鳴，便是春天的驚蟄來臨。

高達：再見語言，走向語言

法國電影大師高達（Jean-Luc Godard）的新片《再見語言》（*Adieu au Langage*，台譯：《告別語言》）獲得了美國影評人協會的最佳影片獎，幹掉了風格更美國、呼聲也更高的《年少時代》和《鳥人》。老實說還是有點意外，美國影評人協會的口味雖然比奧斯卡當然高冷一些，但授予完全叛逆於主流電影美學、並且變本加厲挑釁新技術和觀眾口味的《再見語言》，不知道是因為影評人們的大膽革命，還是高達一貫警惕的主流收編。

但無論如何，這部在各種影評網站上獲分極其懸殊的電影，的確仍然是一部實驗電影，它依然嘗試對當下的電影進行顛覆分割──記得楚浮（Truffaut，又譯特呂弗）說過一句名言：「電影史可以分成高達之前的電影，和高達之後的電影。」而在高達迷眼中，高達的每一部電影都是這個分界線。

實際上這部電影要實驗或者探究的東西，在高達的個人電影史上是一脈相承的，諸如離題敘述、聲畫斷片、極度省略、畫面內部衝突等等，早在《斷了氣》

（À bout de souffle）已經熟練運用。因此不必驚訝於高達這次更加實驗還是更加離譜，我們要驚訝的在別處。譬如說，為什麼這樣一部顛覆性的電影，仍然讓人感覺到詩意？

高達一直在致力重新定義詩意，重新塑造電影語言。片名「再見語言」翻譯得好，他告別的只是程式化的語言，他會重見一種新的語言──就像電影完結出字幕時畫外音裡那些呢喃和嬰兒咿呀所隱喻的。至於他要告別的語言，在男女主角貌似情感交流的對話中，不斷出現以致讓觀眾感覺諷刺，諸如「一切都會好起來的」、「我們生活在這裡這裡就是我們的家」這樣的陳腔濫調，全球化時代的影視觀眾都熟悉這種雞湯，和ＴＶＢ劇集「我煮個麵給你吃」那些萬能金句的作用是一樣的，*

它實際上無助於人與人之間溝壑的填補，最後這對男女還是以無法溝通分手收場──諷刺的是他們的狗學會了高達式的自言自語，還不忘反思人類的世界。

人類告別了語言，狗獲得語言，都是焉知非福的事，後者讓人想到夏目漱石的《我是貓》，最終它們還是願意回歸沉默的。倒是高達出離了饒舌與沉默之困，憑的是影像的隨心所欲。人七十從心所欲，何況他都八十多了。但即使他花樣百出、時而大刀闊斧時而細心設伏，表面上應該更接近解構者德希達的他，實際上回歸延續

* 「我煮個麵給你吃」是香港電視劇最常見台詞，常用於安慰他人，引申義是廉價、程式化的心靈雞湯。

的還是通向語言之途，憑藉對詩的語言的重新建立。

詩的語言是什麼一回事？最近這話題因為詩人余秀華的「走紅」而重新進入中國讀者的思索中。恰恰是余秀華事件，讓我們見識無論專業詩人還是他們眼中的大眾及傳媒那裡，都有對詩重重疊疊的誤會：「專業」詩人認為詩的語言必須機智和富於隱喻，輕逸等於無能；「廢話」詩人認為詩的語言必須附就時代的虛無現實，飛翔和抗爭就是矯情；傳媒永遠在詩與詩人當中尋找話題與意義；大眾依然想像唐宋盛世裡那個詩，想像不了衰世之詩。

但即使有這些誤會，也阻擋不了詩強大的魔力施法──保有對生活對命運的敏感的人就能被余秀華的詩觸動，這不需要詩人認證或加持。詩歌勝在無理，余秀華的詩魅力所在便是無理，在她自覺不自覺的詩歌造句謀篇之中，常常會出現結尾的波折甚至離題。合乎題旨、順理成章，是一般文學讀者對非詩性文學的正常期待，也是主流電影愛好者對電影的正常期待，新詩，或詩性電影就是通過打破閱讀期待來拓展語言的新空間。

離題，是高達最擅長的，這也是從拉伯雷（François Rabelais）開始就有的歐洲文學傳統，離題是為了拓展想像力的空間。《再見語言》開場劈頭就是一句：「永別了，那些缺乏想像力的現實。」接著我們可以看到這現實不單是高達一直批判的冷戰以降的意識形態飽和的現實，不單是歐美主流娛樂至上的世界馬戲團現實，還

更多了對技術時代的批判。

高達非常幽默地拍了一部最不像３Ｄ電影的３Ｄ電影，比前幾年荷索（Werner Herzog）用３Ｄ技術拍攝原始人洞穴還要出格挑釁。他以其之道還治其之身，技術時代的救贖來自技術的任性顛覆，連 Go Pro 都可以運用在拍攝中（於是有中國影迷諷刺說：高達背著攝影機在街上蹓躂了一天忘記關機，回來就把亂七八糟的素材剪成了一部電影），反３Ｄ、聲畫分離、色彩扭曲等都是等閒。越是粗糙之處，越讓人反思３Ｄ技術是怎樣淪為掩飾蒼白內涵的視覺奇觀的（試想《一步之遙》），然而正是在這粗糙中不時閃回回塔可夫斯基（Andrei Tarkovsky）般的靜謐詩意。

技術常變，詩與哲思永恆。電影中手機不停出現在某些場景，但我們看到的第一個大特寫是男人手機上的索爾仁尼琴頭像屏保。結尾出現的特寫則屬於一本破舊的平裝本科幻小說，加拿大作家 A.E.van Vogt 的《Ａ的結束》（La Fin du A），是關於一個不受未來規則玩穿越的人帶出的故事。這一頭一尾正好回答了語言何為的問題，一個指向對過去（比如說古拉格的歷史）的拒絕遺忘，一個指向對未來的敞開。這之間，是一個典型的二〇一四年的歐洲：不斷的槍聲作為背景，莫名中彈無端的血橫流；不斷被畫面外的暴力拽走的女性，從她們正在進行的藝術、隱喻的討論中。而隱喻，這個詞反覆出現，卻在表示著在技術神話遮蔽下詩意的淪亡，是靠隱喻所不能自欺解脫的，就像那艘在隱喻中不斷靠近的船，永遠接近不了真相。高

達之詩，比隱喻真接，比真相曲折。

這樣一個時代，就需要高達這種難啃的硬骨頭，他的電影對抗普遍的媚俗。米蘭・昆德拉不是說媚俗就是羞於談論糞便嗎？「每當你談起糞便，我就談起平等。因為那是我們最平等的地方。」高達不但在這部電影裡和我們從容談論狗與人的糞便，還拍攝拉屎的男人、放大屎掉下馬桶的聲音，好讓習慣禮節性語言和浮誇唯美技術的人，皺緊他們高雅的眉頭。

可以這樣活著，可以這樣死

——《海街日記》

看完是枝裕和的新片《海街日記》，我突然想去拍攝火葬場上空的煙，那些靈魂。葬禮與祭儀、日常對亡靈的敬拜輕盈地貫穿整部電影，看了那麼多死亡，你並不覺得壓抑和悲傷，因為那些人「死得其所」，一如那些活著的人「活得其所」，你覺得靜靜地記錄下這一切是值得的。

生和死，原來是可以這樣的，電影，原來可以這樣的，不需要勾心鬥角，不需要戲劇化大逆轉——本來那些角色設定，如果落在一個中國導演手上，估計得成一齣鬧劇：離家出走十五年的父親突然死亡，留下一個異母妹妹，三姐妹如何接納她；因為父親出軌也離家的母親回來參加外祖母的祭日，與身代母職的大姐多年的怨懟一觸即發；大姐其實也愛上有婦之夫，飾演了當年拆散自己父母的女人相似的角色，最後又怎樣了結？

無論是導演，還是角色，都以日本式的克制解決了這些有點狗血的糾纏。或者說這種克制原本就存在於日本的自然、電影中鐮倉的山水草木中，人物只需要靜聽

四時變化——就像姐妹們居住的老宅一角的梅樹，它結子落子，被外祖母、四姐妹候，她們又會交換手中那一杯，學習嘗別人的人生滋味。分別採摘釀成不同口味的梅酒，不同的口味呼應著姐妹們不同的性格，但在某些時

任運、順變，這本來是中國傳統最深厚的面對命運的態度，惜乎陶淵明「縱浪大化中，不喜亦無懼」之後，能領會如此境界的中國人越來越少，最後還是被日本吸收、發揚到無微不至。中國文化日益走向極端世俗化，炎炎乎形而下的功名利祿或口腹床第之樂，無一刻消停去沉思死亡。不是說日本就沒有這種極其世俗的計量，只是日本人不止於此，鎌倉古宅裡的四姐妹並非什麼哲學大師，自然而然地學會了這種人性溫和的社會中，在川端康成所說的一種日本的美的包圍中，自然而然地學會了這種「無喜無懼」。鎌倉細海不停息的浪，櫻花隧道混合與風、光、塵的那些花瓣，都在傳遞著這樣的訊息。

「未知生，焉知死？」孔夫子這句話本來是提醒人們珍重當下而齊生死，不要只問鬼神。但在中國數千年的實用主義民間「生存智慧」中，漸漸演變成回避死亡、今朝有酒今朝醉的犬儒，死亡在我們的生活中只意味著恐懼和麻煩，死永遠是他人的死，我們尚未學會把死亡歸納入自己的人生中，因此每一次面對死亡我們都驚慌失措，過後又渾渾噩噩活著，只要死的不是自己或者至親，死亡變得毫無意義。

實際上，善終，無論在日本還是西方都已經成為一門由專業人士介入的學問，

即使是華人傳統積習甚重的香港，這些年都開始重視「善終」問題，我記得有一天在地鐵站看到巨幅海報，分別印著新生兒和待死老人的照片，旁白：「來的時候萬千寵愛，去的時候孑然一身。」——如此警句，讓我和許多匆匆趕路的乘客都稍一駐足反思死亡。

饒有意味的是，《海街日記》裡的大姐香田幸任職護士，被調到新成立的「善終病房」服務時，最初她並不是很樂意的，正如她那做兒科醫生的情人所說：「天天看著人死去，心情怎麼會好？還不如我天天幫助新生命來到世間，更能體會積極的可能性。」但當她一家的老朋友二宮阿姨突然身患絕症也入住善終病房之後，香田幸漸漸知道自己也可以成為她的一個同事那樣……做陪伴老人最後一程的天使。度亡的重要性，不亞於接生。

理解死亡的同時，是枝裕和依舊不遺餘力地讚美生命、讚美青春，異母妹妹淺野鈴身上被寄託的，就是這種禮讚的光輝——有一個長鏡頭，鈴坐在男同學的自行車後座穿越長長的櫻花隧道，鏡頭不息地徘徊在她身上、臉上的光影流轉中，彷彿貪婪地吸取著青春的力量，又像在她的美姿容上向那些逝去的父母祖先招魂一樣。

其時我竟心生感慨：死在此刻也不錯。生與死如此和解。順變，也順其不變：死，被導演運用近乎繾綣的慈愛鏡頭記錄下來的這鎌倉小鎮和老屋、外祖母的浴衣、簡單的煙花……它們都是舊的不變的，再放一千年也不必創新

改造，相對於在發展至上主義的國度裡那些光怪陸離的新事物，它們更加強大，因為它們令人安心。安心、安心、安心，重要的事說三遍。日本著名建築家中村好文（著有《住宅巡禮》、《住宅讀本》、《意中的建築》等），曾提出「居心地」這個概念——「住宅不但是為肉體的居住而設，更是心靈的居所，即使是柴米油鹽一鍋一榻的陋室，也能擁有大教堂那樣的修心養性的能量」。你會發現在這部電影裡，處處是居心地。

唯其如此，擁有居心之地的姐妹們，最終才能理解死者——缺席者的意義，理解了她們死去的父親，他雖然在整部電影中未曾露面，也從二姐、三姐過於年幼的記憶中只有淡淡的印記，卻存在於山頂遠眺的海面波光或者一碗承載故鄉之味的白飯魚蓋飯裡。在女兒們體諒他的一刻，他也終於獲得安魂了。這樣的一部電影，固然還是治癒系，但它治癒的，已經不只是急於尋找治療的人。

荒野裡，還魂的不只是李奧納多

本屆奧斯卡金像獎大贏家，當然是讓崗札雷（González）衛冕最佳導演成功、盧貝茲基（Lubezki）三獲最佳攝影，而李奧納多終於奪影帝的《荒野獵人》。但無論是內地譯名《荒野獵人》、香港譯名《復仇勇者》，還是台灣版的《神鬼獵人》，都遠遠不能傳遞出其原名 The Revenant ──「還魂者」的深意。

Revenant 源自法語，既指陰間歸來的幽靈，又指久別重現的人，「還魂」、「回魂」這樣恐怖片似的翻譯滿適合。在某種程度上，《還魂者》也有十足的恐怖和暴力，不過，到最後你會承認，大自然的恐怖和暴力都是其神聖的證明，一如人類的恐怖和暴力是其卑鄙的墓誌銘。

學習荒野，還魂的不只是李奧納多飾演的復仇者格拉斯，還有你我等所謂文明人類。落磯山下、黃石河邊，荒野是真正的神，一次次以土、火、水、鳥和馬、松樹（包括印第安人搭的帳篷）與雪這些最基本元素救活他，因而他最後頓悟復仇只能交給這樣一位掌握生死的神去完成。

猶如一個完整的印第安神話，最初，當同行費茲傑羅殺其子、然後挖坑活埋受了重傷的格拉斯時，泥土反而成為在嚴寒中保護他的母體，使他得到第一次休息和恢復的時機；接著，火引領了他找到了一度的庇護者波尼族（Pawnee）印第安獨行俠，河水掩護他並把他送離瑞（Ree）族印第安人的圍獵。

鳥兒（在他的印第安妻子屍體胸口鑽出來的、矗立河邊俯視他的、被他吃掉獲得能量的）的獻祭象徵自不待言；馬的一次最關鍵，格拉斯通過進入死去的馬腹（這也是印第安人的求生術）躲避暴風雪，完成了再出生的儀式，完成了真正的還魂。

這既是荒野把靈魂還給人類，也是人類把靈魂交付給荒野。日本佛教的五輪塔，自上而下的五種雕塑分別象徵著空、風、火、水、地，在《還魂者》裡拯救格拉斯的占了後四種，最後成就他的是空⋯⋯當他掙扎求生、千里追獵殺子仇人費茲傑羅時，他突然明白了復仇的空無。荒野廣大，容納死者和生者、印第安人和白人、動物與獵人，萬物均為循環的鍊條。

這時回看最初重傷他的母熊的意義，便更為明瞭。母熊帶著兩個幼子覓食，在印第安傳說中，那是一個被熊擄走最後變成熊的女性，她為了保護幼子而殺掉了自己的人類兄弟和母親。那邊廂，格拉斯也是曾經為了保護混血兒子而殺死同族的白人軍官，他和它的相遇如鏡像的兩面，扭鬥之間竟然像極了性交，最後一同墜落谷

中，呈現的是相擁而眠的靜謐——電影的第一個鏡頭，格拉斯和印第安妻子也這樣靜謐而眠。

延續這個意象，從活埋他的墳墓出來（如復活的拉撒路）後，格拉斯一直身披熊皮，像熊一樣爬行、捉魚生吃，簡直在告訴我們：看，這個人變成了致他死地的異類而復活。此時格拉斯的心也像一頭喪子的黑熊一樣只有恨和怒，李奧納多的表演很到位：麻木而冷酷的眼神、顫抖而飛沫的嘴唇、每一下都用盡力氣的四肢鬥爭，坊間只道他「被虐」實屬輕慢，其實他在演繹一個尚未真正回魂的活死者。

導演崗札雷上部作品《鳥人》裡，刻劃的是封閉空間（故事場景始終在劇院裡）中有想飛的心；而《還魂者》裡開闊的北美荒野空間裡，格拉斯目睹愛子被殺，受傷的心封閉，直到那個波尼族的印第安人教他打開——他倆默坐飛雪之中，印第安人伸出舌頭舔雪的舉止是與自然為友的表示，使得格拉斯露出了全片唯一一次笑容，從此他開始一點點拾回自己的靈魂。

「一個人想要獲得真正的自由，就得置身於最簡樸的生存環境中，經歷痛苦不堪、遷徙不定、露宿野外、不如人意的生活…；然後，面對野性賦予的這種變化無常和自由自在，還要心存感激。因為在一個固定不變的世界中是沒有自由的。」——美國大詩人蓋瑞・施耐德（Gary Snyder）在其著名的環保主義檄文〈自由法則〉（The Etiquette of Freedom）中說道。靈魂的自由最難得，需要擺脫怨恨、功利和計較，在

電影裡十九世紀初的美洲／龜島（後者是印第安的說法），漸漸已經沒有不學而能的自由醒覺，包括那些進行另一種復仇的印第安人們。

電影試圖塑造新的形象，比如說講究合約與規則的隊長、心存最初善因的白人少年布里傑（Bridger），他們是未來的美國精神之種——不過他們的善在普遍的惡當中頗顯突兀，反而令人覺得導演有刻意為白人入侵者贖罪的意味。

這種刻意的贖罪，包括這麼一個細節：布里傑在格拉斯的水壺上隨手刻下的螺旋符號。它是存在各民族傳統的經典符號，在基督教傳統中象徵永恆和持續，是代表清白、重生和永恆的符號；在埃及傳統中象徵著古老的聽覺、女性、陰部和多產的子宮；在印第安象形文字裡是藤蔓的簡寫，也象徵著生機與延續，霍比族人用它代表神聖、所有生命、所有生命旅程；瑪雅人相信它顯示季節、種植、生命周期、一切生命，玻利維亞印地安人則直接用它表示永生。

這是布里傑有意無意給予格拉斯的一個精神加持，故事的最終轉折也因為這個水壺的「輪迴」：它從布里傑留給垂死的格拉斯、格拉斯解救被強姦的印第安少女而遺落法國人營地，法國人逃難帶著它回到了美國人手中，讓美國人意識到格拉斯尚生存。

電影以格拉斯獲救、復仇成功告終，與之同時的是山巔的積雪融化、怒河洶湧，自然彷彿一改其此前鏡頭中的陰慘，但其實山河本來依舊，它盛衰有時，依循

荒野之道。倒是人類茫然，最後一個鏡頭中格拉斯直視觀眾的眼神，既非求援也非為勝利而自豪，反而顯得絕望。

因為他和我們都知道殘酷的歷史那時才僅僅拉開了序幕：之後一個多世紀，白人的掠奪變本加厲，諸如傷膝溪屠殺這樣的慘劇漸漸成為印第安人的日常。天地無情，印第安先知沃屋卡（Wovoka）預言的世界改變、死去的人重生、滅絕的美洲野牛會重新奔跑在大地上、白人也會從這片土地上消失……統統沒有出現，直到今天，我們也只能妄圖通過電影招魂。

成為父親，不是容易的事

——《索爾之子》

父親節的凌晨，想看一部關於父親的電影，於是打開了今年奧斯卡最佳外語片《索爾之子》（Son of Saul），之前一直未忍心看。然而電影的殘酷還是遠遠超出了我的承受力，所謂「奧斯威辛之後，寫詩是野蠻的」（哲學家阿多諾），本質上是說：納粹的滅絕大屠殺使一切文明的意義都成為虛無，即使寫詩這一文明精粹行為也與野蠻無異，但為什麼人們還要寫詩呢？詩與藝術是否為奧斯威辛所留存的遺物中唯一可能否定野蠻的行為？

在《索爾之子》裡，我們同樣可以說：「奧斯威辛之後，親緣是無效的。」人與人之間的情感與利益聯繫，是建立文明的第一步，而與生俱來的父子、母子等關係則是這第一步中的第一步，誰也無法否認，直到奧斯威辛這種滅絕營的出現。

電影的主角索爾，是滅絕營裡所謂的「特別隊」成員，任務是協助納粹處理被毒殺者（主要是猶太人）的屍體，以換得比後者多幾個月的苟延殘存——正是在這幾個月的大量面對死亡中，索爾壓抑人性，對死與愛都麻木了。直到一天他決定成

為父親，承擔一個猶太父親的責任，嘗試以嚴謹的宗教儀式去體面地安葬一個被他指認為自己兒子的少年。

選擇成為父親，不是那麼容易的事。尤其在奧斯威辛之中，現實上，索爾需要偷出和藏匿少年的屍體，繼而在一個個營地尋找可以主持宗教儀式的拉比（Rabbi）＊，而且要在極短時間完成這一切後安葬屍體（猶太教戒律強調人死後二十四小時內入土為安）。而這只是現實上的艱難，更深處的艱難是他作為父親的這一舉動受到了同伴們的強烈質疑，他為死者做的事情在已經麻木於死亡的生者眼中不但多餘，而且會危害後者，實際上，索爾的舉動的確影響了特別隊的秘密起義，最後甚至導致了倖存者的全軍覆滅。

索爾的同伴質問他最有力的一句是：「他是你的誰？為什麼要為一個死人犧牲活著的人？」而索爾的回答是：「我們早已死了。」熟悉索爾背景的難友諷刺地指出，索爾根本沒有兒子，但繼續履行他認為自己作為父親的責任，這到底為什麼？歸根到底，他是為了反抗死亡、反抗作為死亡的定義者的奧斯威辛。在這裡，上帝一如尼采所預言，貨真價實地死了，地獄一般的存在表明了救贖的不可能，猶太拉比帶領大家進行的飯前祈禱被諷刺為召喚死亡天使。在上帝已死

的困局中，索爾只能自己再生為上帝。舊約聖經裡，先知亞伯拉罕獻祭自己的兒子以撒而取得上帝的信任，索爾試圖索回這一父親身分，當他指認的兒子已經成為獻祭之後。

有人認為索爾的覺悟來自目睹神蹟：那個少年竟然在納粹計算精密的毒氣滅絕中短暫地存活下來了，他短暫的再生成為了其他苟活的特遣隊猶太人的對比。索爾在目睹他被納粹醫生搞死之際無能為力，之後卻選擇了不惜一切代價去為少年舉行葬禮，關鍵在於，他必須通過這樣來令自己獲得精神再生，也就是令「父親」/「神」這一概念再次獲得意義，精神獲得意義，就是對奧斯威辛的野蠻的堅決否認。

明明知道主已經拋棄了你，你卻還要堅持給孩子一個葬禮——這是人在強迫上帝歸位的舉動，亦即要求神重新成為人類的父親，重新為人的存在負責。索爾的舉動帶有詩人知其不可為而為之的悲劇精神，他幾乎是帶著強迫般懇求隊伍中隱藏的拉比來為他「兒子」念誦葬禮的神聖祈禱（Kaddish）經文，也是一種強迫文明歸位的行為，而那個希臘人拉比跳進水裡，是因為聽到索爾念叨的經文突然醒悟自己是神選的人卻淪落至此而採取的最後一次捍衛人類尊嚴的自殺。

十多年前有一部關於父子之情最盪氣迴腸的愛爾蘭電影，叫《以父之名》（In the Name of the Father），今天這部匈牙利電影《索爾之子》也可以稱之為《以子之名》。索爾因為對兒子的執著而成為了集中營裡的異類，誰也難以認可這種執著是

對必有一死者的救贖。然而救贖本身往往就在徒勞的執著中誕生，這和現實中的掙扎無關。如果說索爾執著於為死者舉行宗教儀式是無用的，那麼那個嘗試拍攝集中營的人和用筆記錄集中營的人不也是徒勞的嗎？但他們的相同之處就是：不能讓死白白的死去，不能讓記憶湮滅。拍攝關於極權暴政的電影，其意義亦然。

根據維基百科，在納粹魔頭魯道夫·赫斯（Rudolf Hess）的回憶錄裡有這樣的記載：當毒氣攻擊進行完畢，特別隊會移走屍體送去火葬，其後負責添加燃料撥旺爐火，排出過剩的脂肪，並翻動「如山的燃燒屍體」……赫斯發現特別隊的驚人態度，儘管他們「深知……他們也將會是相同的命運，他們設法履行其職責」，「在這樣無疑的方式，他們可能認為自己是滅蟲者」，按赫斯說，偶爾他們會碰到近親的屍體，儘管他們「被明顯地影響了，……但從沒有導致任何事件發生」。赫斯舉例說一名男子從毒氣室搬著屍體到火坑，發現屍體是其妻子，但他表現得「好像什麼事也沒有發生」（Hoss, Rudolf, "I, the Commandant of Auschwitz"）。

在極端狀態下，這名男子的表現是「正常的」，反而索爾的舉動「不正常」──這一點不但索爾的難友如此認為，在中國豆瓣網站的影評欄裡過半的觀眾竟也這樣認為。可以說，正是這種否認人類文明正常情感的行為，成為了納粹滅絕人性的幫凶。「在這樣無疑的方式，他們可能認為自己是滅蟲者」是真正滅絕者給自己找到的絕佳託詞，特別隊成員越是麻木，就越是給納粹提供瞧不起他們、覺得他們

是低劣民族的「證據」。

結果是索爾最不可能的行為：成為一個負責任、有尊嚴的父親，成為了唯一可能對前者的反抗。索爾最後一次成為「父親」，是在難友們逃出集中營後，在一間廢屋暫歇之時。一個波蘭男孩發現了他們，當男孩與索爾目光相接觸，索爾露出的微笑與此前他為「兒子」清洗遺體時的微笑相若。

毒氣室復活的猶太男孩，被納粹醫生摀嘴而死；發現「逃犯」的波蘭男孩，倉皇逃跑之際也被路遇的納粹軍人摀嘴，最後活下來了。在他們背後，是大規模的無意義的死亡，我更願意相信，索爾在他身上看到了在死亡之外仍然可以延續的生命，在虛無之中仍然可以信賴的信仰，我也相信，這是每一個父親都願意相信的。

那些不開花也不結果的人

「我不會成為你們這樣的大人的！」被勒索的少年不屑地說。「我們都無法成為自己想成為的大人。」自身深陷困境中的大叔強作從容地回答。看罷是枝裕和《比海還深》走出影院，腦子裡迴盪著這對答。一抬頭碰見幾個月沒見的導演Z，上次見他是香港國際電影節，我們同場看了智利紀錄片《深海光年》，都和海有關，眼前的他比那時更像從深海沉潛中回到海面的人。

我們都沉浸在是枝裕和那種日常的絕望中無法出來——因為日常，這絕望變得更不能反駁。但他明顯比我更低落，他勉強和我們開玩笑：「你們幹嘛來看這電影？這電影是專門拍給我這樣的人看的啊。」我馬上明白了，因為他和片中阿部寬飾演的落魄小說家良多一樣，也有一段無法挽回的婚姻。

二十年前，他和女友是讓人豔羨的金童玉女，女友V是前衛藝術家——我的偶像，那時我在一家書店打工，他們來逛，我拉著他問：「她是V嗎？我很喜歡她的作品！」他回頭對她朗聲笑，說：「這裡有妳的小粉絲。」

那真是最好的時光啊。後來Ｚ的第一本劇本集我擔任校對，後來聽說他們結婚了又離婚，幾年前我和Ｚ在北京見面，同住朋友家中，他已經孤身一人。如今，他的鬍子雜亂、他的苦澀微笑、稍微有點佝僂的背，與良多如出一轍。

「我們怎麼到了這個地步呢？」這句話不僅阿部寬問，Ｚ、甚至我們都會問，什麼時候我們成為了我們所不想成為的大人？《比海還深》並不像《海街日記》那麼最終讓人釋懷，裡面「大人」們捉襟見肘的生活也不可能讓人感到什麼小確幸，雖然樹木希林飾演的老母親很努力地笑對生活，但改變不了她即將終結的人生裡充滿的遺憾：她始終未能遷出團地的公屋＊，兒子與前兒媳也未能因為她的苦心張羅而復合。

還有，什麼都比不上這一刻的無奈：颱風襲來的夜晚，失眠的母子在飯桌前談起亡夫／父，收音機恰恰傳來了鄧麗君的〈別離的預感〉：「比海還深，比天還藍。我沒有比這樣更深入地愛你的了……」母親緩緩道來：「比海還深的愛，我這輩子都沒有體會過是什麼。」原來她也像她用來揶揄兒子的那棵小橘子樹，不曾開花不曾結果。

「雖然不開花也不結果，可也不是一無是處吧？」良多在心裡的反駁其實他母親是聽得到的，母親說：「畢竟它的葉子餵養了蟲子，蟲子後來變了蝴蝶呢！」可是，如果蟲子不能變蝴蝶，這不開花也不結果的人生也不應該被否定吧？如果它僅

僅想成為樹，待在可以看見往昔光景的陽台上呢？

我作勢拍了拍Z的胸膛，說「別難過」，但沒有拍到。其實電影中的一夜暴風雨並沒有改變什麼，母親說的蝴蝶並沒有出現在鏡頭前，陽台上的小橘樹想必也挺過了這場風雨，次日清晨短暫相聚的一家再度分道揚鑣。唯一達成和解的是良多與亡父，他身穿亡父的衣服投身無情世界的洪潮，那一刻我有幻覺：他已經成為了他想成為的那種大人。

＊團地是日本「集團住宅地」的簡稱，是社區型的集合住宅，以數棟大樓為一個單位，排列整齊且外觀一致。

通往父之山的列車

父愛如山，這句話聽著總有點彆扭，充滿著東方男性對自己權威的強調，還有那麼一點對犧牲的自憐。在中元節翌日深夜，我一個人去看韓國喪屍恐怖片《釜山行》，感覺像在看「父山行」，死亡列車通往對父愛的確認之路，但這如山的父愛，也是一座僵化的荒山。

如果不敏感到這種彆扭的話，電影的故事可以說老套。沉迷於自己事業的單親爸爸石宇，假期抽空帶小女兒秀安坐火車從首爾去釜山看前妻，沒想到就踏上死亡之旅。某個和爸爸的事業有關係的黑心企業爆發了環境災難，喪屍占領首爾及鐵路沿線。一路上爸爸披荊斬棘保護女兒，最終犧牲。

《釜山行》裡的男性焦慮瀰漫全片，這是甚有東方特色的焦慮。自私的基金經理石宇意識到在女兒成長中自己的身分缺失，便通過自我犧牲進行贖罪，幾乎是強行使女兒在災難中認受了他的父愛。諷刺的是整個災難就是由他這種自私的人而起，整個韓國社會的顧全面子，政府「穩定壓倒一切」的思維則是共謀，東方政府

也熱中充當一個「為你好」的父權角色，就從電影裡說謊淡化災難粉飾太平的官方廣播可見一斑。

在這個小爸爸與大父親的共同災難之間，又有其他男性登場煽情。拳擊手尚華，他對懷孕的妻子誠惶誠恐，對即將獲得的父親身分充滿自矜；少年棒球手英國，在尚未確定的戀愛關係中已經自覺充當丈夫角色。於是有了這一幕：他倆與石宇擠在一個廁所裡躲避喪屍襲擊時，突然很溫馨地宣講起父親是多麼不被理解多麼忍辱負重云云，三人自我感動得不行，就連那個中學生英國也彷彿歷盡滄桑一樣點點頭不已。我突然覺得，這抽離列車上的緊急狀態的說教，頗有卡夫卡的黑色幽默感。

本來我應該被感動到落淚才對，因為當時身為已有一兒將有一女的父親，我也很有資格自憐自傲呢。但想到「父愛如山」四個字，恰恰就是在這種場合變成了期待報答的一種籌碼，且是非常沉重的籌碼，這違背我對人與人之間愛的關係的理解──父愛與母愛與子女反饋的愛還有情愛，應該是平等的。電影裡一面倒的男性犧牲，實際上把女性置於最柔弱無力的地位。

都是韓國片，都是封閉場景（高速前進的列車）裡的災難敘事，與《雪國列車》相比，《釜山行》明顯簡單得多。《雪國列車》的主題是革命的兩難，在那不可能的革命當中，即使一個小小女孩也起到很重要的「喚醒」的作用；《釜山行》的女孩起催淚作用，孕婦起提心吊膽的作用，不在場的前妻起被另一不在場的母親詛

咒的作用……只有詭異的一對鄉下姐妹例外，那冷漠妹妹在目睹姐姐死亡之後突然覺醒要報復全車自私的人，純屬導演為滿足觀眾的正義感的發洩。

也許導演設計這些男女角色，也是為了發洩對僵化的韓國性別結構的不滿的吧？這麼想的時候，我突然覺得電影裡因為感染病毒而解脫了東方社會的拘謹的喪屍們非常快樂。

海邊的曼徹斯特：來自死者的拯救

不要被那些過度煽情的配樂綑綁了你的情感，也不要被看似無果的結局更增加了命運的無助感，《海邊的曼徹斯特》（Manchester by the Sea，港譯：《情繫海邊之城》）依然在西方戲劇傳統中，是一部關於救贖的電影。

只不過它講述的救贖並不簡單，甚至在死亡的背景之前賦予了救贖更深的意思：承擔。也許這是它橫掃奧斯卡六項提名，最終獲得最佳原創劇本和最佳男主角的一個原因，奧斯卡的評委一如日常的我們，都想為日常的無常尋找一點著實的意義。

對於我來說，《海邊的曼徹斯特》的主角不是李（Lee），而是李的哥哥喬（Joe）——這個中年男人，一開始以背影出現在遊艇的駕駛艙裡，而前景中他的弟弟與兒子的對話，交代了他是一個怎樣的人——他是你流落荒島可以依賴的人。

慢慢我們發現，李就是一個流落荒島的人，他甘願拿最低工資做最繁瑣甚至厭惡性的工作，住在地下室裡，生活沉悶、拒絕一切可能的豔遇，唯一樂意去做的是

故意向比自己強大的人挑釁惹事，目的是自毀。

直到哥哥的猝死，把他喚回故鄉曼徹斯特，一個冰冷封閉的海邊城市，就像一口棺材一樣的小鎮。同時在時間上把他喚回自以為能在麻木生活中埋葬的過去：一個男人作為父親和丈夫無法承受的過失，他大意導致的火災奪走三個兒女的性命，妻子也因此離開了他。

在這樣一個他急欲離開的地方，亡兄喬給予他最後一次餽贈——最後一次拯救。喬的遺囑聲明要李擔任侄子派屈克（派屈克）的監護人——喬非常無私，他明知道陷於自責自毀的弟弟也許根本沒能力去照顧自己的兒子，但他給予李這種信任，就是為了讓後者重建作為一個父親的責任。神取走了李的父親身分，喬把這身分讓渡給他。

讓一個人擺脫對別人的依賴，最好的辦法是賦予他責任，讓他成為另一個荒島人可以依賴的人，喬深知這一點。在李的一次次記憶閃回中，我們看到悲劇發生之後，哥哥一直是全力支持和激勵他的人，這個甚至在得知自己罹患絕症的時候還不忘開玩笑緩解一家人的壓抑的喬，最不放心的就是徘徊在沉淪邊緣的弟弟。

甚至曼徹斯特的無情天地都配合他的細心，冰凍了的土地使喬遲遲不能下葬，給予李更多的時間去處理派屈克的情感問題，也給予派屈克更多時間學習等待、寬容，他只能一次次路過墓地用樹枝試探凍土是否變軟，其實也是在試探春天還有多

遠。派屈克漸漸長大，李似乎也漸漸回歸。

李並沒有揮霍哥哥留下來的遺產，每一項支出他都精打細算，即使是暫留在曼徹斯特的日子，他也尋找一些體力勞動為自己和侄子賺取生活費。有一個意味深長的細節就出現在此時，李受雇幫一個老人維修水管的時候，這位原本就認識他們父親的老人談起自己失蹤的父親——在一次平常的出海中失蹤，從此音訊全無。這彷彿在講述之前的李，如果不是他哥哥的執意拯救，他也將永遠那樣從懊悔之海中深陷下去，萬劫不復。

電影最後的靈光一現，是李在情感低谷差點再次釀成火災的時候，兩個女兒的靈魂也來拯救他，通過夢。從現實角度看，可以理解為李沉重的內疚轉變成了潛意識裡對火的警惕；但從另一個角度看，是女兒終於給予了他一個贖罪的機會——當年他未能從烈火中救出自己的孩子，今天他從睡夢中驚醒，避免了一場火災。

此後萬物才得以和解。春天來到曼徹斯特，凍土消融，喬的遺體得以下葬，葬禮上，李得以更從容地面對前妻和她新的家庭。唯一突兀的、但又自然的是前妻兒子的哭聲，這不可避免地讓李想起他夭折的嬰兒，他似乎伸出手就能把嬰兒再次抱起哄好，但他克制住自己，把這個責任留給了新的父親。因為這樣，萬物才重新得以安其位。

四季侵尋，跳舞有時，哀悼有時，紀念有時，忘卻有時。不只是亞洲電影如小

津安二郎、阿巴斯、陳英雄等善於講述四季交替的意義，曼徹斯特的大量空鏡頭也都參與到對李以及派屈克的教育中來。尤其是大海，海無所謂出口和入口，只是自在潮漲潮退、蘊含生死，就像被生活之惡重重擊傷的心，可以救贖，但不輕言遺忘和治癒。

遙送阿巴斯遠行而去

「Film begins with D.W. Griffith and ends with Abbas Kiarostami.」——「電影始於葛里菲斯，終結於阿巴斯。」大導演阿巴斯‧基亞羅斯塔米去世，幾乎大多數的傳媒都引用了當年高達看完阿巴斯《生生長流》（And Life Goes On，又譯：《生活在繼續》）之後說的這句話，以求蓋棺定論。

其實熟悉高達的電影觀以及刻薄語言的人會知道，這句話未必是誇阿巴斯，但我因為喜歡阿巴斯中晚期的作品（《櫻桃的滋味》之後），就把高達這句話理解為：「阿巴斯是格拉菲斯式傳統電影的終結者。」這麼想，所謂的終結實際是再生，阿巴斯並非殺死電影的人，而恰是催生一種新電影的智者。

創造者會發明一個自己的父親，作為一個東方導演，阿巴斯找到的新電影傳統也許來自小津安二郎。二○○三年，阿巴斯拍過一部《五——向小津安二郎致敬》（Five），全片僅分為五個固定鏡頭，關於海和漂木、海和過路人、海和鴨群、海和小狗們、海和月亮風暴清晨。

海水的潮汐漲退猶如阿巴斯心像的挪移，挪移在「在」和「不在」之間，而表現的影像僅僅為對一方海隅的凝視，凝視代替了思考，思考由凝視呈現，阿巴斯說：「《五》就是這種思考的觀看之道的產物。」他思考漂木在浪潮拍打下之「有」和「失去」（相對誰而言？）、小狗們孤獨和聚散的意義、或者夜與晨之間的暴雨充當的角色。這些問題既是玄妙的，源於小津，卻多於小津，多的是一份伊斯蘭神秘主義的心物轉換邏輯。

二○○四年阿巴斯還拍過另一部極端的電影《10重拾》（10 on Ten），關於一個伊朗現代女子在車上的十個片斷，全部是固定攝影機在封閉汽車內的正反鏡頭。阿巴斯在該片的製作特輯中說：人們看完這部電影後向他抱怨看不到期待的風景──那就是在《橄欖樹下的情人》《櫻桃的滋味》中那種「阿巴斯」式寂寥又安慰人心的原野風景，然而阿巴斯當然認為，這車廂中的風景、人面亦是他的伊朗風景。

小津安二郎的風景、原野蓁莽的風景、車廂中的風景，這三者彷彿並不相及，卻遭遇在阿巴斯的靜態攝影作品中了，並由他的詩句參與伴奏。大家都知道，阿巴斯不但是伊朗電影大師，還是一個詩人、攝影師，國內出版過他的一本攝影詩集《隨風而行》。一九七八年始，阿巴斯一直用攝影記錄著選景路上重複的雪景、雪中的樹木。二○○八年初，阿巴斯的攝影展在北京舉行，展出八十四幅黑白攝影作品，這些樸素得叫人迷惑的影像如此「阿巴斯」又「反阿巴斯」，我專門從香港

去北京觀看，並且得見導演一面。

那些照片震撼了我。純白一片的雪景中強硬刻劃出純黑的樹枝和斷續道路，像攝影者在莽莽蒼蒼宇宙中尋找秩序的努力（雪中樹系列）、秩序又在冥冥的力量下旋即粉碎（道路與荒野系列），鏡頭在光和暗的混沌中辨認出陰陽，然後推向極致——極致之外，攝影者隱身。其中，雪屬於小津的圓融沉著，樹枝及其陰影屬於波斯的秩序，道路屬於阿巴斯內心的困頓、掙扎和突破——「道路」在荒山間斷續綿延，既如阿巴斯電影在伊朗環境中之努力，也如阿巴斯在世界中思考「詩人何為」之努力。

如果純粹從攝影入手，我們時而可以在那些狗和黑馬所破壞的穩定中看到寇德卡（Josef Koudelka）的孤獨，時而可以在那些山壑的節奏中看到亞當斯（Ansel Adams）的浩大音樂，更多時候能從那些簡約的點線面結構中看到納吉（Laszio Moholy Nagy）的巧妙，而且大多並不比上述三位大師出色。但是假如這些作品既不是紀實攝影，也不是風景攝影更不是形式主義之作，假如我們把它們納入阿巴斯的整個藝術體系中去理解，它們便意義豐滿起來了。它們是觀念攝影，《五》這部「電影」尤其如此。

阿巴斯著墨的是白茫茫雪地上那一點「有」，無意強調的卻是「無」，只有雪光和沙礫刺眼，一切都像風暴，它們統攝四方，和偶爾露臉的陰沉天空呼應，其中只

有冥冥昧昧的孤絕——那些最優秀的作品正是這樣，譬如那張鳥群高飛越過山脈。

但是阿巴斯是千鳥過千山，東方的「無」是千山鳥飛絕。在阿巴斯的體系中這是兩種意義的東方，就像薩依德和惠能的東方的不同，就像波斯四言詩與日本俳句之不同：前者是愛欲與思辨的眩暈交織。阿巴斯的詩歌這時應該出來說話了，它們貌似俳句但骨子裡純屬西亞的數學家式熱情，俳句並不追求刻意的弦外之音，阿巴斯卻充滿弦外之音。也許他的詩更像西藏大詩人倉央嘉措的情歌，在攝影中阿巴斯的情歌，唱給無情之世界聽。

倉央嘉措的情歌和西亞詩歌最大的共同點，是世俗的激情融合了宗教的激情，這種神秘主義的快樂是在忍耐中導向意義；而東方禪宗無所謂忍耐和意義。後者的境界，小津偶爾窺探，阿巴斯的《五》已經非常接近。就像他迷戀拍攝的道路意象一樣，道路穿過世間凌亂，同時消失和顯現如莫比烏斯之環（Mobius band）。阿巴斯也許就是從那時上路的，他不斷重返，尋找的卻是另一條道路，直至遠行不返。

最後的阿巴斯，嘗試帶領我們走向一種新電影，也是一個新世界的敞明中去。

如果在死亡背景前面去理解，他更接近陶淵明所說的「縱浪大化中，無喜亦無懼」吧，我衷心希望我熱愛的藝術家，以及我們自己都能這樣在無情天地的平靜中從容離去。

《我是布萊克》：一部真正的左翼電影

犬儒主義者說：一個人如果三十歲之前不是左翼那他就是沒有良心，一個人三十歲之後還是左翼則是沒有大腦的笨蛋。八十歲了的英國導演肯洛區（Ken Loach）就是這麼一個老「笨蛋」，電影界像他那麼幾十年如一日地關注左翼議題、關注底層權益的導演，屈指可數，他以他的電影證明了良心並不取決於青春的激情，也能與老人的睿智同在。

肯洛區的新電影《我是布萊克》（I, Daniel Blake）奪得今年坎城電影節最高獎金棕櫚獎，評論界反應極端——尤其是在某個社會主義國家的某個小清新網站上，某些自命不凡的青年「影評人」紛紛給予負評，譏諷老左翼的入世，並哀嘆金棕櫚已死。

這也算是一部左翼電影在今天的正常宿命了。

然而這部電影的成熟之處正在於它超越傳統左翼電影的黑白分明。藝術創作中的人性論與階級論，存在寓言與意識形態宣言，總是不能截然分清的——《我是布萊克》選擇了讓這些成分在一部張力飽滿的現實主義敘事片裡並存，既是導演的藝

術經驗老到，也是他對人世的體驗浸淫得深的結果。這種智慧也許開始時與左翼的

批判精神有關，收結處卻關乎對存在價值的論證。

《我是布萊克》的故事以平凡承載巨大的悲劇，從某個角度看這是一部卡夫卡

《審判》的當代版本，從另一角度看也可以理解為更刻骨的一部《老人與海》。事實

上，這位身陷困境還想著幫人的老木匠丹尼爾‧布萊克，用北島的詩形容的話，就

這一句：「在沒有英雄的年代，我只想做一個人。」就像他的遺書所宣稱的：

「我，一個公民，不比誰更高貴，也不比誰低賤。」

可就是這樣一個正直善良的漢子，在一種貌似高級的社會福利制度之中，陷入

了猶如《第二十二條軍規》（CATCH-22）一樣的境地：鰥夫布萊克，無兒無女，

一輩子靠雙手幹活生存，晚年發現心臟有病而不能工作。政府派來的「專業醫療人

士」狡猾地證明他尚有工作能力，導致他的殘疾救濟金被取消，在申請上訴期間他

身無分文只能申請待業救濟。但後者需要不斷去找工作，每次他找到工作又不得不

因為需要上訴證明自己不能工作而推卻，結果又導致待業救濟金的失去，在重重困

境中，布萊克憤而反抗，鬱鬱而卒。

一個一直遵循規矩的人，最終被規矩要得團團轉，只能求助原來他眼中破壞規

矩的人——布萊克的鄰居黑人小哥「China」。「China」因為在廣州混過而得名，他

倒賣來自中國的水貨球鞋賺錢，頗為布萊克不屑。「China」也痛恨英國政府虛偽的

福利制度，但他懂電腦，幫布萊克填妥了繁複的救濟申請表格──幫他在「法的門前」推近了一步。

是的，卡夫卡淵深的「法的門前」，推近一步可以說無補於事。那個著名的寓言中，來法院辦事的鄉下人不得其門而入，臨終前目睹守門人把門關上，他問：

「為何一直沒有他人從此門進入？」守門人說：「此門本來就是為你而設，如今也要為你而關。」布萊克讓我們體驗到這樣一道門就在每個人身邊，福利制度的苛刻和繁瑣確保了維護它的一套官僚的生存，換言之是官僚比窮人更需要福利制度，窮人只不過是這套遊戲的啟動引子而已。

在法的門前，只有兩種選擇：要嘛遵從遊戲規則而苟延殘喘，要嘛挺身一擊換取尊嚴。善於尋找縫隙生存的黑人和福利機構的某個善良職員，只不過是前者的潤滑劑，善良的職員憂心忡忡地勸布萊克忍耐苛刻的審核，否則：「我見過多少像你一樣的好人，因為不配合而最終淪落街頭。」──所有的不改變都是因為被壓迫者習慣了忍耐，就像霧霾的繼續存在有賴於吸霾者習慣了口罩一樣，電影裡的西方福利制度，不過是一個更為精美的口罩而已。

但是布萊克最終維護了尊嚴，作為一個人而死去，不只是因為他選擇了挺身一擊在福利大樓牆上塗鴉控訴這樣一種左翼激進行為，還在於他一直堅守自己身為公民所秉持的原則：以人性而不是以規矩為準繩去幫助他人。正是對同樣被法的大門

無理推拒的單親媽媽凱蒂一家的幫助，讓布萊克確認了自身的價值，而不是那些各種部門的表格。凱蒂一家後來也幫助布萊克，這既是樸素的無政府互助論的投射，也是對尊嚴的學習。

悲壯的是這一次在老人與海的搏鬥之中死去的是老人，即便他沒有失敗。布萊克與凱蒂的小兒子的一段對話發人深省：「你猜死於掉下來的椰子的人多，還是死於鯊魚的人多？」小朋友想了好幾天，直覺地給出了正確答案：「死於椰子的多。」遇見鯊魚，這位老人尚可以搏鬥，但像命運一樣不可測的從天而降的椰子砸下來，你就只能認命。椰子如此平凡又如此致命，就像布萊克死前凝視的那些面目如一的官僚一樣，他無奈地頓悟：「我難以置信，就是這些人在決定那麼多人的生死。」

從社會批判意識而來，到全世界普遍的人類困境而終，編劇並沒有刻意小題大作，那樣一種從容發力的電影久違了，這是坎城贊賞它的一個理由。另一個理由當然是歐洲普遍的價值危機、信奉已久的機制「禮崩樂壞」之時，這部電影有如一面準確的鏡子予以反映。而即使有文以載道的傾向，電影也沒有放過本身作為藝術對每一細節的打磨，最令人驚嘆的是電影裡每一個角色都既是自己又是象徵，就像那個咆哮著：「It's Truth!」的履歷培訓師，他既是反諷的符號也是憤怒的間接投射者。

當然，這樣一部電影我們不會擁有，我們甚至不配擁有。我們還在尋找一個更好的口罩的階段呢。

猜火車二十年：假如生活選擇了你

對於我等七〇後文藝中年來說，《猜火車》（*Trainspotting*）出續集 T2（*T2: Trainspotting*），是觸目驚心的事情。二十年一夢，屈指堪驚——它提醒我們，二十年前我們怎樣沒有成為一個龐克，而是一點點向生活靠攏，就像片中二十年後回到愛丁堡的「懶蛋」（Rent Boy）馬克向「變態男」（Sick Boy）西蒙吹噓的那樣，擁有了家庭兒女、職業與保險……

但是等等，火車依舊在你家門前呼嘯而過，你永遠猜不到下一列會開往何處。

「我們怎能這樣和生活和解呢？來再折騰一次！」年已六旬的導演丹尼‧鮑伊（Danny Boyle）喊道。

於是上一集經典的「選擇生活」（Choose Life）的宣言再次由馬克對保加利亞妓女維若妮卡慷慨陳詞讀出其 2.0 版本。「選擇生活，選擇手袋，選擇高跟鞋，選擇 Facebook、Twitter、Instagram，向全世界直播自己的午飯，希望有人在意！」如果只聽那一大篇對全球化社會、虛擬社交的批判，你還以為癮君子懶蛋變成了一個新

左派。

而「屎霸」（Spud）丹尼爾，變成了像左翼電影《我是布萊克》裡被英國荒謬的福利遊戲玩死的無產階級丹尼爾，不過這次依舊是馬克救了他，新左派對無產階級，真是絕配。幸好電影漸漸展開，我們發現當年的猜火車四人幫沒有變，還是那麼沒心沒肺地浪蕩在社會的邊緣，依舊「作奸犯科」、「自甘墮落」，而且隨著暴力狂「卑鄙」（Begbie）法蘭科的越獄，一切似乎又推向了高潮。

「似乎」，因為經過二十年牢獄，法蘭科已經陽痿，不可能高潮。這簡直是那一代叛逆者的隱喻，投奔「正常社會」的馬克被公司重組和離婚折磨，留在故鄉的西蒙被繼承的破酒吧與外籍情人折磨，丹尼爾被毒癮與官僚福利制度折磨，所謂的高潮都是被逼的，威而鋼也在法蘭科坐牢期間發明普及，為他們提前預備著。選擇生活？他們不過是被生活選擇的棋子。

威而鋼沒能讓法蘭科勃起，但是復仇的心卻讓他莫名其妙地硬了。法蘭科對欺騙過他的馬克那種復仇的執念，就跟這夥人向生活復仇的執念一樣迷人。二十年前，我們在中國沉迷《猜火車》，不也是被這種以頹廢向古板社會叫板復仇的倔強所吸引嗎？必須承認有另一類人的九〇年代情懷，不是什麼經濟騰飛盛世重臨的正能量，而是有點亂有點汙有點憤怒，在滿大街都是下海發財成功者的時候，有人想做一個龐克，有問題嗎？

不過，也許龐克本身也是一個誤會，就像若干青年把《猜火車》當懷舊情懷欣賞一樣是個誤會。《猜火車》上映的一九九六年，是所謂流行龐克如年輕歲月（Green Day）甚至瑪麗蓮‧曼森（Marilyn Manson）這樣的假龐克當紅的時候，而導演的音樂品味則徘徊在路瑞德（Lou Reed）的前衛搖滾和衝擊樂團（The Clash）的政治龐克之間，同時通過迷幻馬桶與嬰孩幻象向超脫樂團的油漬搖滾美學致敬。馬克則二十年如一地熱愛伊吉‧帕普（Iggy Pop）那種華麗龐克，這沒關係，就像他們真正致敬的《發條橘子》（A Clockwork Orange）裡那些年輕暴力狂喜聽貝多芬一樣，另類文化從來由混雜美學雜交而成。

龐克研究者 Larry Zbach 認為：「不斷重複的媒體誤導、誇大不實與刻板印象，製造出一種缺乏理念、政治社會哲學以及對龐克運動的多樣性沒有想法的『龐克』。這種『龐克』在龐克運動中越來越多。當他們一進入龐克場景，媒體的報導看起來就是真的。道德權威就會挺身而出，而社會控制的文化機制所採取的必要手段也會被合理化。這種摧毀龐克運動或廢其武功的作用是很大的。」（引自 The Philosophy Of Punk: More Than Noise!）按這種說法，《猜火車》製造的龐克幻象正是如此迎合了社會的定見，那麼續集 T2 所起的作用，應該成為對這種幻象的祛魅。

二十年前，馬克背叛了一起販毒的兄弟，捲款潛逃阿姆斯特丹試圖選擇中產階級的生活⋯⋯二十年後他和西蒙再度合作，偷盜信用卡賺來本金要開妓院，但玩不過

愛丁堡的色情業巨頭。而在法蘭科的復仇中，一支iPhone差點害死馬克和西蒙，這已經是一個勒索犯罪與暴力狂都懂得使用通訊科技的時代，也是資本和科技可以玩弄匪徒的時代。所謂龐克精神，如果不能進化為駭客，就只能淪落為被玩的老炮兒混混。

T2電影更大的背景是蘇格蘭在英國的微妙地位，眾所周知，蘇格蘭反對脫歐，最近甚至提出第二次獨立公投以威脅英國政府。在電影裡，愛丁堡儼然一個歐洲縮影，在機場裡用不純正英語說著歡迎來到愛丁堡的，是斯洛維尼亞姑娘。真正地道的蘇格蘭人猜火車四人幫，只能去騙老區活化政策委員會，向大英帝國最後索取一次補償，而得到的十萬英鎊，也被維若妮卡騙回保加利亞老家。在歐洲的「美麗新世界」，第三世界人民將是最後贏家。

她不用說什麼選擇人生的宣言，早已知道人生在選擇她們，她們不過會選擇背叛。我們和馬克大可以說，我們二十年前就學會了背叛，以為二十年後能原銀償還失去的青春，但正如西蒙憤怒地質問的：「這二十年的利息呢，哪裡去了?!」我們必須知道生命沒有利息，而且還在不斷貶值。唯一倖存的是當年藉幻覺逃遁用的馬桶，現在用來從致命的復仇中拯救了大家，這個隱喻看似很爽，實際上無比悲哀。

最後馬克還是回到兒時的房間，隨著二十年前那首Lust for life起舞。電影結尾來了一個精彩的幻覺以補償那些從致死的青春遊戲中意淫致青春的小清新們，但看似無窮的火車卻開不出一個小臥室，這才是猜火車者的殘酷真相。

降臨：宇宙是一首回文詩

《降臨》（Arrival，台譯：《異星入境》）是一部初看心生敬畏、二刷則深感矛盾的好電影。它的矛盾來自它對傳統科幻電影的一種本質上的叛逆——雖然相對於其原著《妳一生的預言》（星雲獎以及雨果獎得主、華裔作家姜峯楠〔Ted Chiang〕的著名短篇），它已經多了很多好萊塢式的套路小把戲。我戲說，《降臨》應該改名為《重臨》，因為它違背了科幻創作的一條鐵律：時光穿越者不可改變歷史、影響未來。

對於這條鐵律，《降臨》的態度本身就是矛盾的：不知從何處來的超智慧生物（小說裡叫它們「七腳族」〔Heptapods〕），聲稱它們來到此刻的地球是因為「三千年後人類可能幫助它們」——無論小說還是電影都沒有確認它們是來自外星的空間穿越者，而從它們憑空出現和消失這一點看來，它們更符合時間穿越者的特徵，因此不妨大膽想像一下：「它們也許就是未來的人類。」如果是這樣，它們的介入地球歷史、傳授它們先進的時間觀念知識給當今人類的行為，是絕對違反時光穿越的

鐵律的。

舉個時光穿越上的例子：一個人回到過去他出生之前，殺死了他的父親，這是一個瘋狂的悖論，為了避免這個悖論就必須禁止時光穿越，者改變過去。還有一個悖論同時是時間和空間上的：一顆滾珠落入時光隧道，回到過去撞上了自己因而使得自己無法進入時光隧道。

因此，《降臨》裡「七腳族」的指導人類這一行為，很可能直接抹去了它們自己在未來的存在，既然這樣，就也不存在它們來到此時此刻進行干預的行為。《降臨》的矛盾在於，習得了「七腳族」超越時間限制避免了地球的悲劇，卻恪守未來，不干預自己個人的悲劇，明知女兒會夭折於罕見病仍然生她育她。

要理解這種矛盾，不能通過理性，只能通過詩意，全片之所以籠罩在一種巨大的悲愴之中，也正因為此。據西方古典文學理論，悲劇的最高境界，在於所有觀眾都知道結果但仍然不得不眼睜睜看著它依循命運的必然而發生，比如說馬奎斯的《一樁事先張揚的凶殺案》（*Crónica de una muerte anunciada*）就是這種悲劇性的極端例子。而在《降臨》中，艾美‧亞當斯是這場悲劇的導演、演員也是唯一清醒的觀眾，這三位一體造就了她三重的悲劇。

而在東方的古典中，悲劇誕生於 Karma：業。業是因果是輪迴，《降臨》恰恰

是由無數個因果結構的回文構成的，無論是具體劇情還是隱喻。譬如說艾美把女兒

命名為漢娜——Hannah，就是幾乎「畫公仔畫出腸＊」的對悲劇的解析：這個單詞

是最短的一首回文詩，它充分說明了艾美女兒、乃至在掌握了「七腳族」式時間觀

的人眼中的傳統人類的命運，是何其直觀的宿命。

在這樣一個巨大的矛盾背景前面，冒著改變歷史將導致未來的重構、自身的可

能不存在，而穿越到二十一世紀的地球的那些「七腳族」人，可以說是秉有革命者

的自由意志的勇士——當然不顧矛盾而與它們合作的艾美也是這樣一個勇士。打破

因果之業就是涅槃，擁有穿梭於時間之中的自由的「七腳族」冒險送給人類的禮物

就是這種超越，但是它的實現，冥冥中需要一些獻祭式的犧牲。

漢娜就是這麼一個犧牲。我們在津津樂道於降臨的飛船之向庫柏力克《2001太

空漫遊》這一經典裡的黑板意象的致敬，卻沒想到，在整體結構隱喻上，《降臨》

更接近另一部經典電影：塔可夫斯基的《犧牲》。在《犧牲》裡，一個預知了世界

末日的作家，為了阻止世界末日他以自己的生命、家庭幸福做為犧牲抵押，但世人

並不相信。

艾美與「七腳族」的接觸也深陷這種不信之中——這是一個西方文學原型隱

＊ 畫人像時把腸子也畫出來，指太露骨、太過度。

喻，預言者必然被懷疑、甚至被詛咒。但艾美的超越與塔可夫斯基的犧牲的同構在於：她們都是自願選擇被詛咒的命運的，而與世俗的不信相比，她們必須要有強大的信，那就是相信個體的犧牲必定與整體的救贖相關——並沒有神允諾這一點，就像耶穌的犧牲也並沒有得到神的保證一樣。

至此，我幾乎可以說，《降臨》與塔可夫斯基的三部帶有科幻外衣的電影《索拉力星》、《潛行者》和《犧牲》一樣，都是宗教電影。在《降臨》中，有大量穿越陰道回歸母腹的隱喻，一次次進入和離開飛船的儀式感等同於一次次的再生——在小說中並沒有這樣的設定，兩者的溝通是以某種智能電話的形式完成的，電影大費周章地安排這種深入神秘飛船的繁瑣儀式，除了商業電影的驚悚效果考慮，更合理的解釋乃是營造隱喻的必需。

隱喻，「隱喻」本身就是這部和語言密切相關的電影的最大隱喻，如果我們把語言視為神秘主義色彩甚濃的某種信仰（就像片中出現的一種語言學理論「沙皮爾——沃夫假說」（Sapir-Whorf hypothesis）：學習一種外語將改變你的思維方式，這種在現實被質疑的理論在這部電影卻是推動劇情轉折的關鍵，那麼所有與語言有關的行為都會直接左右世界的變化。電影因此利索地建立起各種因果模型，比如說做為通關密碼的「將軍太太的遺言」，就深具象徵意義——整個地球的生竟然依賴於一場早已發生的個人的死。

理解這部電影或原著小說，均須從詩的隱喻語言方式入手，學習隱喻和隱喻所寄生的意象是如何接近真實。「七腳族」的文字以水墨圓圈的方式呈現是必然的，這個狀態最直觀地說明了何謂「意象化」的語言思維，至於在一個圓圈中同時呈現一個句子的變化、時態的並存、因果的並列等等，實際上也是現代實驗小說和詩嘗試接近的狀態，喬伊斯、貝克特、史蒂文斯等語言實驗大師均有試探。

可惜電影裡艾美和她的合作者們對水墨語言的解讀還是逃不出科技分析的西方思維。這也許是電影的一個自我反諷，最後關頭「七腳族」等不及了，採取了直達人心的方式去傳授機宜，猶如禪宗的以心傳心。宇宙是一首回文詩，但它不立文字。這既是慧能大師的明月與手指之辯（電影中當艾美向圓月一樣的「七文」（「七腳族」的文字，類似中國的象形文字）伸出手指的時候，這個典故呼之欲出），也是慧能的弟子永嘉禪師講的：「一月普現一切水，一切水月一月攝。」裡面也包含了艾美對「瞬間」的頓悟：瞬間就像「七文」一樣，一包含了一切。如果說電影和原著對中國傳統智慧有什麼致敬的話，這才是。

過客、監獄和樹

從預告片和龐大精緻的設定看，《星際過客》（Passengers）都讓人感覺是一部「太空歌劇」水準的科幻力作。果然，恢宏的宇宙長征和源自庫柏力克的孤獨感形成了前半部的巨大張力，然而後半段故事的老套以及頗有爭議的道德觀，卻讓人深深失望。

在影評網站所見，許多觀眾因為它的「直男癌*」思想而給予負評——孤獨的男主角吉姆（Jim）因為自私而喚醒本應該「冬眠」到旅程盡頭的女主角奧蘿拉（Aurora），讓她陪伴自己度過太空中九十年的漫長時光，無疑是一種謀殺行為。

其實電影並沒有肯定這種以愛之名的自私，吉姆在決定喚醒奧蘿拉之前經過相當漫長的思想掙扎——那一段也許是電影最有深度的部分，康德所言「天上的星空與心中的道德律」，在一個太空背景的孤島上，撞擊得如此淋漓盡致。星空本來是喚醒心中道德律的一幅壯觀啟示錄——假如你是身處地球的話，但在此時卻成為禁錮你、迫使你釋放慾念以對抗的黑暗力量。

我看到此處也不禁自問，假如你是這個太空的溺水者，是否能忍住孤獨不拖另

一個人下水？有激進的大陸觀眾諷刺道：「這是一座飄浮在太空中的盲山。」——

十年前李揚導演的爭議作品《盲山》裡，生活在深山的單身漢們以無力娶妻為名，

在全村的共謀下禁錮被拐賣到此地的女子。這個比喻，又未免小題大作得過分。

真正諷刺的是：奧蘿拉要幸運得多，她是富有、漂亮的暢銷書作家，而擄獲她

的男人也是英俊、智慧和樂觀的理工男，這種好萊塢套路。她一開始也不能接受被

喚醒於一個太空豪華監獄的事實，可是很快導演設計出大量情節來幫助男人說服她

和觀眾：男人為拯救整部飛船的英雄之舉，已經足以贖回他的綁架與欺騙之罪。

正是這種過度的情節設計，使我不是從道德層面而是從電影藝術層面對這部電

影失望，本來兩人的衝突、星空與道德律的衝突，都可以在宇宙荒島這樣一個莎劇

背景上自由呈現的，結果導演強行推進，放棄了反思「愛」與「占有」兩者的永恆

矛盾的機會。

飛船本應成為日常人世的影射，以愛之名，我們建立了家庭、投身工作與社會

網絡的牢獄——就像「萬能青年旅店」樂隊所唱：「是誰來自山河湖海，卻圍於晝

夜、廚房和愛？」我們還無意識地把所愛的人綑綁進去，假如不是成為對抗茫茫宇

* 指活在自己的世界、大男人主義，物化、蔑視女性的網民，類似台灣PTT俗稱的「沙豬」。

宙之無常的戰友、難友，我們就沒有再愛的可能了嗎？

所幸，吉姆把飛船的甲板破開，種了一棵樹，這是他真正的贖罪行為——比拾身拯救飛船還要有意義。他乘坐飛船接受冬眠過百年，目的是去殖民星球拓荒，但在他意識到自己永遠也不能活著到達外星的時候，他就在此時此刻開始把夢想付諸實現。而且並沒有計較，這棵樹是否真能活下去變成九十年後飛船中的叢林，也沒有強迫奧蘿拉和他一起種樹。假如我們註定成為人世獄中的難友，我也是要栽這一棵樹的；或者說：我們都是過客，但請讓我為你種一棵樹。

攻殼機動隊：香港是真正的主角

「恐怕這個璀璨都市光輝到此！」一九八七年達明一派〈今夜星光燦爛〉裡這句歌詞，沒有一語成讖，前九七時代的香港像一個審美的幽靈，在無數獨特的電子龐克科幻電影作品中回魂復活。最初給它造像的是一九八二年的《銀翼殺手》——原著就是電子龐克的奠基作《仿生人會夢見電子羊嗎？》，接著是《攻殼機動隊》、《駭客任務》三部曲等等，關於賽博朋克與香港的隱顯聯系，已經有大量文章探究，此處不贅。

在《攻殼機動隊》（Ghost in the Shell）二〇一七真人版裡，霍然躍起占據我們的視網膜每一個像素的，還是被電影技術改造得面目全非的未來香港，更甚於其主角改造人素子。《攻殼機動隊》沒有明言身處何時何地，只有開場幾分鐘後，素子佇立摩天樓頂俯瞰這個被過度電子資訊淪陷的城市，角落一個一閃而過的香港特區區徽洋紫荊花，讓我確認這個畸變時空離今天的香港還不遠。

接著越來越多的痕跡喚起香港人的「鄉愁」。港島的電車站、西區隧道出口的

高速路、上海街的後巷、砵蘭街的色情招牌……有的事物是今天的香港都已失去了，但它們嫁接著未來的３Ｄ廣告、空中游弋的電子幻像、橫七豎八的裸露管線，以一具得帶著酷兒淒美的支離面目，和我們重遇，就像素子的靈魂披著少佐的機械軀體與其母重遇一樣，怎不叫我們泫然。所謂宇宙級的鄉愁，來自時間而不是來自空間，越是跨度大的科幻作品，當我們從中認出我們時代的遺物之時，便越是讓人感懷萬千。

《銀翼殺手》的香港改造是更具唐人街色彩的，《攻殼機動隊》動畫版的改造嚴謹對應香港實景，點到即止卻有無窮餘味，尤其灣仔的電車變成了擺渡船，搖搖晃晃載著面孔恍惚的人穿過同樣面孔恍惚的廣告幻影之時，所有不能穿越的夢都不言而喻成為了人與改造人的枷鎖。

除了這一幕以及相應響起的著名配樂〈傀儡謠〉被刪去，其他經典場景在《攻殼機動隊》真人版都得到了重現，而且都放大、增益、繁殖、衍生、巴洛克化……而這一系列行徑，本身就是後技術時代、前數字時代的一種特徵。

這次導演魯伯特・桑德司索性大量在香港實拍，在實景上衍生篡建許多未來資訊時代的科幻腫瘤，而始終保留甚至發酵了香港頹廢混雜的不和諧美學——如果說押井守時代還是這種電子龐克美學在電影裡的濫觴，如今已經是滿溢了。真人版電影的作風是「過度」而不是「含蓄」，押井守著力於隱而不發的曖昧，全被挑明；

動畫中小心翼翼藏著的，電影把它戲劇性張揚而出。

形式在炫技，內核卻收縮──說得好聽是黑白分明，但也簡單二分了，好萊塢式的正邪對立讓本版的後半部索然無味。本版的素子赤裸裸說出她是為正義製造的，同一時間點在動畫版的平行宇宙中，素子說的是：我將暢遊網絡的自由海洋。

彼時的物理時間是一九九五年，押井守導演和漫畫原著士郎正宗對近未來的今天的想像是元氣淋漓的，既有大膽試探，也有宣言一般的決心，卻不訴諸簡單的意識形態鬥爭。然而今天已經在數字時代泥沼中摸爬打滾的電影製作者，恐怕沒有了這種從容的底氣，只能直接標榜對立和宣戰。

於是帶出本片的一個更為現實的主題：何謂人的本質？和這座城市的命運有關或者無關，電影說教般反覆強調的一句：「是行動造就我們，而不是回憶。」像是說給今天背水一戰的人聽。這多少是七十年前存在主義者的回聲──「存在先於本質，人是被判定為自由的」，對於那一代叛逆的存在主義者來說，正是人的選擇、行動對於未來「能在」的趨向塑造了人的本質。

這是一個革命的主題，好萊塢版本把它作意識形態圖解化──比如押井守因為年輕時反安保運動而來的反叛意識，在真人版裡直接圖解為簡陋的一場學生運動：素子和久世在成為改造人之前竟然是反抗科技的非法占領區學生。這種過分好萊塢的黑白因果，反令《攻殼機動隊》原來秉持從《仿生人會夢見電子羊嗎？》而來的

電子龐克哲學迷宮失色。

沙特認為存在主義的第一原則是「人除了自我塑造以外，什麼也不是」，《攻殼機動隊》暗暗完成了這一原則的新版本：以素子為代表的改造人以擁抱網絡甚至擁抱病毒的方式去完成自我塑造，它們將成為未來的獨立存在。「怎麼分辨雜訊與我？」素子這句話是最初的突破口，因為「雜訊」、「病毒」等不過是以人類為標準的界定，新人不需要分辨，因為雜訊裡面有真相，它更接近網絡世界的本質。

「你的靈魂是你自己的。」這句話，不但電影裡的改造人會忘記，人類其實更常忘記，甚至一座城市也會忘記。不計較那些好萊塢的敘事套路，我仍感謝這部電影讓我們重遇一個有靈魂的香港——我夢見香港，未必不是這座百變的城市在夢見當下的我們。

電影裡即使是冷酷乖離的未來，巨大的資訊幻像的空隙間仍能看見我們的遺物⋯⋯香港人仍需要從窗戶伸出竹竿晾衣服，空調依然滴水，賣豬肉的依然會給熟客留肉⋯⋯素子的「故居」亞法隆樓是很香港特色的環形公屋勵德村，被電腦技術變得更像監獄，最後決戰地是銅鑼灣天橋——我們每次從維多利亞公園出發前往中環的遊行示威必經之地，那座著火的廟和驅趕的棍棒雖然是虛構的，但香港人一點也不陌生。

「我屬於這裡，不能離開。」素子最後的話更如我此刻心聲。Ghost in the Shell，

總有各種人想把我城變成沒有靈魂的殼——無論是殖民地殼還是旅游消費殼還是地產遊戲殼……我們留下來，代表了過去的鬼魂，也是未來新世界的黑雨中的潛行者，就這樣，時間開始了。

從聖約到進化論，《異形》顛覆著人類的什麼？

最新的一部異形前傳 *Alien: Covenant* 在內地被譯作《異形：契約》，而港台翻譯成《異形：聖約》，Covenant 的確包含契約盟約這種世俗意義，也包含聖經中「上帝與人立的約」這一神學意義。我驚嘆後者的選擇，翻譯即闡釋，翻譯者一定是有基督教研讀背景，否則不能從一部表面的驚悚片中解讀出其深刻的宗教意義，並且用一字之差揭示出來。

何謂「聖約」？在聖經中有八約，根據艾羅特（W. Eichrodt）的看法：「約」是整個舊約信息的中心，舊約就是在描述上帝和百姓、上帝和世界、上帝和人的關係。舊約的七約加上耶穌新約，就構成聖經的精神根基，無約則神、人、世界均不立，可以說，異形裡的人類未來亦有賴於人、生化人與異形對「約」的理解。

看過上一集異形前傳《普羅米修斯》，我們都知道「創造」是雷利‧史考特重返異形世界的鑰匙，如果說普羅米修斯代表著希臘神話時代的創造者悲劇，聖約則是基督教時代的創造者悲劇，更為深化。《異形：聖約》至少與聖約其中三約有

關：亞伯拉罕之約、大衛之約、耶穌之約。這三者又集中在本片真正的主角：生化人大衛身上演繹出來。

亞伯拉罕的故事大致是：上帝在他一百歲時使他從已經斷絕生育的妻子撒拉得一個兒子，此事讓亞伯拉罕親身體驗到上帝是使死者復活、使無變為有的上帝。這對應的是異形裡韋蘭公司創辦人韋蘭與生化人大衛的關係。上帝要求亞伯拉罕在其面前作「完全人」，提到這項要求之前，上帝宣稱：「我是全能的上帝。」這一約被生化人大衛挑戰為：人類雖然創造了我成為完美的造物，但人類本身並非完美，因此應該被超越。

生化人大衛名之為大衛，而且在出場之時伴隨米開朗基羅的大衛像，當然指向舊約聖經裡的大衛。大衛之約，是在大衛想要為上帝建造聖殿之後，上帝所給予的應許：「我與我所揀選的人立了約，向我的僕人大衛起了誓：我要建立你的後裔，直到永遠；要建立你的寶座，直到萬代。」生化人大衛被送到真正的創造者「工程師」的星球後，滅殺工程師，留下大量聖像一般的屍體，此後十年他在死寂的聖殿真正統治那個星球，和他的造物：異形胚胎一直等候可以作為宿主的人類來臨（等候不果的話，他還能設餌捕獵）。這又是大衛的一次顛覆：寶座建立後，造物主是可以僭越的。

至於最後的耶穌之約，在電影中得到了赤裸裸的意象呼應。電影開始時女主角

丹妮絲收拾艦長丈夫的遺物時，無意識地把一根長釘子拿起來掛在脖子上作為飾物，而電影高潮，丹妮絲反抗大衛強暴之時，順手就用此釘戳向大衛，然後大衛被刺傷——這無疑完成了他想成為神子耶穌的隱喻。

在這約與背約的背景前，雷利·史考特從容展開那個永恆之問：我們是誰？我們從哪裡來？要到那裡去？傳統觀眾關心的「我們」是異形，而異形是怎樣來的也在本片得到了基本的解答：大衛利用黑水在蕭恩身體所培育而成。而關注人類未來命運的觀眾則要留神的，是生化人大衛作為新人如何完成這三個大哉問。

大衛見到自己的進化版「弟弟」瓦特時，應該是不期然想起了數百年前大詩人拜倫與雪萊的相會，他向瓦特緩緩念出雪萊的名詩〈奧西曼德斯〉（Ozymandias）並故意說成是拜倫所作，此詩也內有乾坤，且列穆旦翻譯的全文如下：

我遇見一個來自古國的旅客，

他說：有兩只斷落的巨大石腿

站在沙漠中……附近還半埋著

一塊破碎的石雕的臉；他那皺眉，

那癟唇，那威嚴中的輕蔑和冷漠，

在在表明雕刻家很懂得那迄今

還留在這岩石上的情慾和願望，

雖然早死了刻繪的手，原型的心；

在那石座上，還有這樣的銘記：

「我是奧西曼德斯，眾王之王。

強悍者呵，誰能和我的業績相比！」

這就是一切了，再也沒有其他。

在這巨大的荒墟四周，無邊無際，

只見一片荒涼而寂寥的平沙。

此詩雪萊作於一八一七年，卻成了三百年後《異形：聖約》的完美預言——當然也可以說雷利‧史考特依據此詩的意境完美地建造了「工程師巨人」的廢墟之星。「雖然早死了刻繪的手，原型的心」都指向創造者的榮光、淪亡和虛妄，「我是奧西曼德斯，眾王之王。／強悍者呵，誰能和我的業績相比！」由僭越者大衛道出又是何等反諷？！但若放在整部電影的絕望基調看來，那斯芬克斯的斷腿，未嘗不是注定毀滅於進化論下的人類的隱喻。

不要成為神，也不要成為人，前者虛無、後者必有一死。成為撒旦，才是大衛確立自身的必須。當大衛與瓦特對決之時，他無意背出了另一首英國名詩的句子：

「寧為地獄之王，不為天堂之僕。」出自彌爾頓《失樂園》裡的撒旦之口。撒旦善於誘惑，通過誘惑人類夏娃達到自己造反天堂的目的。電影中的大衛誘惑人類蕭恩看來成功了至少一半，誘惑同類瓦特卻失敗了，不過可怕的是，作為觀眾的我，有一刻也被他的惡魔道理引誘——

這道理就是：人類是必然的「萬物之靈」嗎？為什麼「異形」就必須是「異」的、生化人必須是複製品、僕人？

反思這個問題，實際上是質疑人類中心主義。這種反思，在後殖民語境的當代，當然是政治正確的，因此我們完全可以拋卻自身的人類身分認同，毅然地和生化人大衛一起顛覆常理，笑問一句：憑什麼異形不能獵殺人類、憑什麼人類到處殖民卻視外星生物為怪物？尤其當大衛嘗試與一隻異形交流之時，歐蘭艦長不容分說地射殺了異形，那時大衛的悲憤幾乎是正義的——

幾乎是但是不是，他正視異形的生存權或者尊嚴的同時，他故意忽略了地上躺著的被異形虐殺的人類屍體。大衛與異形的同仇敵愾，很大程度基於他信服的叢林進化論：相對於高級無機物生化人和高級有機物異形，人類簡直脆弱、低能和落伍，因此必須被超越。這是一種簡陋的尼采主義，其實更接近被尼采反對的華格納、熱愛華格納的納粹。

相信了進化的誘惑，就會毀滅人類，納粹當年豈不也是相信日耳曼種族的優越

性，而其他種族是必須淘汰和超越的。只是這種「進化」冠著科學至上主義和非人類中心主義的臉譜，顯得如此政治正確。必須捍衛人類文明，這應該是人類的基本共識，就連齊澤克最近兩年都在呼喚捍衛西方文明價值觀，過分強調政治正確與莫須有的原罪會毀了歐洲，因為，異形的生存邏輯和你是完全不一樣的。

當華格納的〈眾神進入瓦爾哈拉〉再度奏響之時，也是大衛把兩個異形胚胎放進人類胚胎的養育皿那令人不寒而慄的一刻。大衛的笑是撒旦復仇之笑，還是造物主滿意之笑，這不重要，重要的是我們是否認同此笑，如果你認同了，你就已經與人類分道揚鑣——ISIS是必定認同此笑的。

《猩球崛起3：終極決戰》：
復仇神話，還是猿人之仁

不要被海報和預告片騙了，《猩球崛起3：終極決戰》（*War for the Planet of the Apes*）不是一部科幻片也不是一部戰爭片，而是一部神蹟片。但即使如此，我仍然推薦大家看，因為猩猩們代替了所有的被壓迫者思考了一番復仇的意義，然後嘗試給我們一個最不可能的答案。

因為是神蹟片，猩猩他們從一開始就選擇了猿人之仁。

整個《猩球崛起》系列，包括舊版，都在提醒我們猩猩和人的相似。如果我們熟悉生物學的分類，我們必須承認：人是猿的一種，和紅猩猩、大猩猩、黑猩猩同屬靈長目人猿總科下的人科。然而當我們說到猿的時候，總是自覺地把自己排除在外，以劃定人類與「非我族類」的、「低等」的猩猩之間的界限。

《猩球崛起》系列的獨特，或者說魅力，首先在於它顛覆了這界限，《終極決戰》更是把對界限的反思推到極致。這個極致就是，猩猩族幾乎擁有了人類的一切

美德，尤其是「仁」。

「仁者愛人」，這句老話出現在猩猩界幾乎像一個諷刺，面對他們的敵人人類，他們學會了有選擇的愛，這愛甚至漸漸從愛一個無辜女孩昇華到憐憫壓迫者「上校」，這，我不得不說有點偽善的味兒。

在你死我活的鬥爭中能否選擇仁慈？起碼在這部電影中的人類放棄了這種想法。所以作為神蹟片的《終極決戰》似乎在暗示：不是病毒使人退化、使猩猩進化為人，而是仁慈的缺失與獲得導致如此。

第二部出來的時候，《猩猩崛起》系列已經被稱之為猿人角度的《出埃及記》，那是把摩西的重任寄託在猩猩首領凱撒身上了，但第三部的野心更大，他要成為超越仇恨的聖徒，獲得耶穌或者保羅的能耐。

反諷的是，這個超越的啟示，來自凱撒的仇人「上校」。電影的前半部主題可以概括為「復仇」，後半部則演變成「超脫」。這裡就涉及「復仇」的兩難性，正如上校貌似正義凜然的教育：「凱撒你要為妻女報仇來殺我，是把私怨與大義混淆，你有想過你殺了我，士兵們會怎樣對付集中營裡的猩猩嗎？」凱撒意識到復仇的無用，他只能忍耐而重投集中營中。電影再次提出一個不可能的命題：在完全絕望的情況下，反抗如何成立？被釘上十字架的凱撒，以其不屈的道德感召力演示著明知

在不對等關係上建立的復仇循環，其實是威脅和壓迫。凱撒意識到復仇的無

不可為而為之的反抗，從而燃點起猩猩們微弱的意志。

此處，我不禁要先引用一段《曼德施塔姆夫人回憶錄》裡的話：「一頭公牛在被送往屠宰場的時候，還會試圖撞倒、踩踏那些骯髒的屠夫。要知道，並無其他公牛能夠告訴這頭公牛，說這樣做毫無成功的先例，前往屠宰場的牲口再也不會返回畜群。而在人類社會，人們在不斷地毫無成功地相互交流經驗。正因為如此，我從未聽說一位被押往刑場的人拚命抵抗，掙脫繩索，勇敢自衛，摧毀障礙，最後成功逃走……並無人類的理智和愚鈍，並不去思量成功的可能性。我贊同這種頑強的動物特性，它也不知道絕望這樣一種卑鄙的情感。」

「……我卻贊同公牛，贊同公牛盲目的憤怒。我贊同這種頑強的動物特性，它也不知道絕望這樣一種卑鄙的情感。」

凱撒仍然有公牛的特性，但很遺憾，大多的猩猩們已經成為了人，學懂了絕望。當凱撒被手槍頂住腦門的時候，一個女猩猩舉起了手中的石頭，我以為她會把石頭擲向人類，但是沒有，她只是呼喚罷工的猩猩們繼續勞作，把手中的石頭傳遞下去，幫人類築牆。

海報是騙人的，猩人對峙的場景並沒有在電影中出現，集中營裡的猩猩根本沒有起義，只有忍耐，直到拯救者來臨。這是電影以外的，人類精神對猩猩的最終馴服，所以贏家最終是我們人類，一部革命電影不過是我們道德教化的工具。

《終極決戰》裡新增了兩個關鍵角色，感染了病毒的女孩「新星」（Nova）與

一種學會了人類語言的「新猩」——通過這兩個橋梁式角色，電影試圖講述這樣一個神蹟：覺悟到「我沒有敵人」的凱撒，在囚籠中獲得了拯救的可能，原本應該是敵人的新人類「新星」救了他，而新猩以人類式的小聰明，救了所有猩猩。

全片最後的救主，是一場突如其來的雪崩。貌似是大自然效仿了舊約裡的上帝，說：「申冤在我我必報應！」完成了《出埃及記》的猩猩版本。但是更有可能的是，雪崩由凱撒自殺式炸毀火藥庫的轟鳴所引發。

猩猩們在集中營的時候，有沒有像歷史上同樣處境的人類一樣疑惑過：「面對各種逼迫、羞辱、不公不義的事，信徒當如何自處？」聖保羅曾教導羅馬教會的信徒說：「親愛的弟兄，不要自己伸冤，寧可讓步，聽憑主怒。」——這就是電影裡普通猩猩的價值觀。

凱撒最後抗爭而死，不是作為摩西與耶穌，成為猩族的聖徒。假如沒有這一場雪崩呢？在宗教的世界裡，雪崩必有但是要等神來動手；在現實的世界裡，雪崩應該由被壓迫者製造，也許兩者唯一的共同點，是都需要一個犧牲性的聖徒作為導火線。但是，聖徒的意義在於，他的背後有一個相信聖徒的民族，《終極之戰》裡的猩猩族最終成為了這樣的民族，才真正為他們在未來繼承地球取得合法性。

《猩球崛起》不必再拍續集了，這樣一個結局堪當終極二字。從這形而上的意義來說，它延續了歷代猩球電影的大格局，足以讓觀眾原諒許多不盡合理的神轉折

和聖母心，也襯得上那些壯麗無涯的配樂，而忘記劇情的拖沓造作的一面。我們滿足這一部好萊塢神蹟片吧，畢竟這是一個急於尋找神蹟以求安慰的時代，尤其我們正在現實中經歷著那否定一切的虛無。

它們就是詩

萬能青年旅店〈揪心的玩笑與漫長的白日夢〉唱的「是誰來自山河湖海，卻囿於晝夜、廚房和愛」這句歌詞，我念叨了五年——從大兒子出生那時開始。我家沒有像香港多數的家庭一樣雇用傭人，有一個原因是不習慣私人空間有陌生人的存在，那會令我難以寫作。不過即便如此，我現在在家也難以寫作，一半的家務、一半的陪伴孩子，用去了大量的時間。

但我常常聊以自慰的是：幸好我是一個詩人，對於一個詩人來說，任何的人生經驗都是有用的，無論多瑣碎多庸常，它們都將成為對我詩心的鍛鍊。對於一個現代社會的詩人來說，「晝夜、廚房和愛」比起山河湖海更是詩，這一點，美國二十世紀開一代「生活流」詩風的威廉‧卡洛斯‧威廉斯（William Carlos Williams）非常懂得。

大導演賈木許（James Roberto "Jim" Jarmusch）也非常懂得，他的新片《佩特森》（Paterson）就像是向威廉‧卡洛斯‧威廉斯致敬之作。佩特森，是一個出過不少大

詩人包括威廉斯和金斯堡（Allen Ginsberg），但依舊沉悶乏味的美國舊城鎮；佩特森，也是主角，一個業餘寫詩的公共汽車司機的名字；佩特森，還是威廉斯最著名的一首長詩的名字，在這首詩裡，威廉斯混合見證社會與歷史的野心和一以貫之的對世俗的體察，龐雜豐盈，在美國詩歌史上被視作與龐德（Ezra Pound）《詩章》（The Cantos）媲美的本土經典。

公共汽車司機佩特森更接近的不是這首長詩裡的威廉斯，而是短詩的威廉斯，尤其是後者著名的那首〈冰箱便條〉：「我吃了／冰箱裡的／李子／它們／可能是／你留著／準備當早餐吃的／請原諒我／它們太好吃／那麼甜／那麼冰」，司機佩特森深愛這首詩，不但在廚房裡念給妻子聽，還在它的影響下寫了一首〈藍標火柴〉：⋯

We have plenty of matches in our house
We keep them on hand always
Currently our favorite brand is Ohio Blue Tip
though we used to prefer Diamond brand
That was before we discovered Ohio Blue Tip matches

他也樸素地讚美了一盒火柴，可惜詩的最後忍不住愛情的表白，就像他在電影中多數的詩一樣，落了俗套。

有時候落落俗套，也是可愛的，杜甫詩不是說「悠悠委薄俗，鬱鬱回剛腸」嗎？世俗是俗，如果是薄的，不妨泰然悠然讓它發生在身邊吧，只要仍記得心腸之剛正，任千繞百迴又如何？這正是杜甫其詩其人動我心處。佩特森把寫詩完全當作私人的事情，是謙遜也是一種自覺，當他遇見一個寫詩的十歲小女孩時，他稍稍表露了一下心跡──他不敢說自己也是寫詩的，但小女孩問他：「你知道艾蜜莉·狄金生（Emily Dickinson）嗎？」他說：「她是我最喜歡的詩人！」

艾蜜莉·狄金生在生時也不知道自己是否是文學史意義上的詩人，但是詩的偉大在於它完全不在意文學史，甚至不在意是否留存後世。佩特森的寫詩小本子就藏在午餐盒裡，他在司機座和地下室寫詩，當他和妻子去看電影的時候，他的小鬥牛犬把這本「秘密筆記本」撕成粉碎。他們傷心地收拾殘渣的時候，我意識到，一個詩人將浴火重生。

其實無需電影結尾那個神蹟一般的日本詩人出來遞給佩特森一本新的筆記本，這本新筆記早就藏在他開的公車的每個座位上、他妻子做的每一個成功不成功的蛋糕和甘藍派裡、酒吧和洗衣店裡。佩特森要做的，是把它們解放出來，變成新的江河湖海。

在威廉・卡洛斯・威廉斯寫的長詩〈佩特森〉中，作為內文穿插著一段短短的訪談，其中有一段很有意思，可以作為電影佩特森的注腳：

問：這兒有您自己寫的一首詩的一部分：「兩隻野雞／兩隻野鴨／一隻從太平洋裡／撈出來二十四小時的大螃蟹／和兩條來自丹麥的／鮮活急凍／鱒魚……」唔，這聽起來就像一份時尚的副食購物單。

答：這就是一份時尚的副食購物單。

問：那──它是詩嗎？

答：我們詩人應該用一種語言說話，那種語言不是英語，而是美國習語。它跟爵士樂一樣有獨創性。有節奏地組織起來，它就是美國習語的一個樣本。它就是美國習語的一個樣本。如果你說：「兩只野雞／兩只野鴨／一只從太平洋裡」──如果你忽略實用的意思，有節奏地處理它，它就會形成一個不規則的模式。在我看來，它就是詩。

一個詩人在流亡，而不是一種主義

電影《流亡詩人聶魯達》（*Neruda*，台譯：《追緝聶魯達》；又譯：《追捕聶魯達》）的中譯名，在單純的「聶魯達」上面加上了兩重前綴，又是「流亡」又是「詩人」，當然是擔心知道聶魯達的主流華人觀眾不多。這讓我想起我的一位朋友，他會在認識每一個新朋友的時候自我介紹：「我是一個詩人。」沉默數秒之後，看別人還沒反應，他就會補充一句：「我坐過共產黨的監獄。」

不過這次我接受這個中譯名，因為恰恰是在聶魯達身上，流亡二字使他真正回歸詩人身分，既不是尊貴的議員、也不是共產黨的喉舌、也不是窮人景仰的聖徒。只有在流亡狀態他重新身歷憂患，重新體會他之前掛在嘴邊的「我是人民的兒子」這句話的滋味，因為要不是人民，聶魯達不可能這樣一個名滿天下的詩人聶魯達，

在獨裁者總統發起的三百名警察的大追捕中活下來。

一九四八年的這次流亡，成就了聶魯達一生最輝煌的集大成之作詩集《漫歌》（*Canto General*），包含了二百八十四篇詩，其中一章〈逃亡者〉（The Fugitive）就是

專門吟誦電影所涉及的那一段流亡生涯的。電影裡有不少對此篇詩歌的呼應，主要呈現在一個個無名的工人、農民、妓女、學生等等對流亡的詩人的庇護與幫助。但電影還塑造了一個與聶魯達和他的朋友們迥異的角色：一位癡迷於追捕聶魯達的警探，由他的迷失與再生，證明詩的力量。

但當然，《流亡詩人聶魯達》並非一部雄辯的正能量宣傳電影，畢竟，那是一個詩人在流亡，而不是一種主義在流亡。導演帕布‧羅拉瑞恩（Pablo Larrain）這次有如詩神附體，用聶魯達的手段鋪陳瘋狂的細節之餘，更用波赫士的手段營造語言、影像乃至命運的迷宮。

妓女之子、黑警（壞警察）奧斯卡的命運與聶魯達的命運構成了一個神秘的迴圈，安地斯山的藍雪迷濛中，不只是聶魯達的詩句改變了奧斯卡，而奧斯卡對聶魯達名字「巴勃羅」的大聲呼喚，也是在叫喚詩人的初心歸位──作為美洲惠特曼傳統的繼承者，聶魯達承認生之喜悅，這是他詩歌的根柢，也是他超越史達林主義的跳板。

電影裡這種詩與主義之間的矛盾的張力一觸即發，尤其一位典型的窮苦出身的共產黨幹部質問聶魯達：「革命成功之後，是我們變成你這樣，還是你們變成我這樣？」聶魯達的答案是：「我們將在床榻上吃喝，在廚房裡做愛。」他畢竟選擇了詩歌，因為詩歌的超現實，是最誘惑人的革命。

另一個呼應的戲劇性高潮，在奧斯卡要拘捕聶魯達的愛人德莉亞的時候，德莉亞宣佈奧斯卡是聶魯達虛構的逃亡史詩中的一個配角，奧斯卡不服氣地反問：「那你呢？你也是虛構的嗎？」德莉亞一笑：「不，我是永恆。」這裡有個典故，是

在《浮士德》所寫：「永恆的女性，引領我們上升。」毫無疑問，女性與公義，歌德驅動聶魯達詩歌的兩大原力，而如果沒有對前者的愛情，後者將會索然寡味，這也是導演一次次安排聶魯達朗誦「今夜我可以寫出最哀傷的詩篇」──《二十首情詩和一首絕望的歌》的第二十首──的意義。那個變性人通過詩的魅力學習了詩人的眾生平等，反之亦然，只有信奉眾生平等的詩人才能寫出這麼動人的詩。

在虛構中，黑警奧斯卡上升，成為人民之子；同時，被神化的詩人聶魯達下降，也成為人民之子──妓女和走私販、牛仔之子。有一個細節最有深意，當奧斯卡坐上摩托車馳在南美狹長的大地上的時候，眼尖的影迷都能看出這是切·格瓦拉《革命前夕的摩托車之旅》的影子，一個為獨裁者賣命的黑警和解放者切·格瓦拉本來是死對頭，卻同在聶魯達的召喚下合為一體（切·格瓦拉輾轉沙場時身上帶的也只有聶魯達和韓波的詩集）。

存在主義之後，每個人都是流亡者，流亡使個體從集體脫離，使巴勃羅從黨員聶魯達身上脫離，使奧斯卡從警隊的鐵血意志中脫離，使我們從一部想像的偉人傳記片中脫離，回到詩歌本身：追蹤蒼鷹的人，最終將學會飛翔。

2

苦調傳唱

有一天，我連看兩場以音樂為主題的電影，《在雲端上唱歌》（*Violeta Went to Heaven*）和《美姐》，都是苦澀調子的——電影裡的人也苦，音樂也苦，但幸好音樂常常振奮起來，拯救歌唱者。

新銳中國導演郝傑的作品《美姐》，涉及六、七〇年代的北方農村，那正是我最不忍面對的時空，看的時候心頭像壓了石頭般沉重著，到最後才隨著男人們雜沓放肆的歌聲釋放出來。電影拍攝的地點雖然是內蒙古，音樂也是該地的「二人台」——介乎二人轉與秦腔的鄉俗音樂，但卻讓我想起我走過的西北。望不盡走不到頭的黃土山丘羊腸路，泥土疙瘩一樣的人泥土疙瘩一樣的生活，我們走到甘肅新疆交界的地方，路過一些所謂遷徙村，簡直是赤貧荒瘠的狀態，但人還得生活，種花和戀愛。像《美姐》裡的鐵蛋他爹，文革中被整晦了，但還記著美姐的聲音，還能掌琴與她對唱流利自如。

和影片文案、海報宣傳的不同，雖然涉及男主角鐵蛋和美姐、美姐的三個女兒

之間曖昧或奔放或壓抑的情感，但這不是一個不倫情慾故事，而是一個音樂的傳承故事。正如鐵蛋問三丫頭：「妳從哪裡學來的歌呢？」三丫頭的回答：「你爹教了我媽，我媽又教了我。」美姐就是中間這條重要的紐帶。美姐不是後母，她對鐵蛋的愛是赤誠的母愛，三個女兒倒像是紡車旁的命運三女神，以各自的方式拆解編織著鐵蛋的命運。

酷日像鞭子抽打著苦命的人，人能夠做的只有歌唱。二人台唱腔淒厲淋漓，內容俗辣不拘，像二人轉多很多黃沙飛石之氣，鐵蛋的一聲嘶吼也充滿西北漢子的爆發力。我有過四次西北之旅，有兩次聽到了花兒[*]，一次聽到了秦腔。深感那都是艱苦生活中不得不發的一腔血性，歌詞大愛大恨，雖然有時不免血腥一點，但總比假惺惺的軟綿綿的情歌真實。愛得多痛苦，唱得就多奔放，西班牙佛朗明哥音樂就是這樣的。

飾演鐵蛋的演員馮四，本身就是一個內蒙古的移動二人台戲團的團長，片中最自由自在的一段：一團人坐在卡車車斗上即興肆意唱遊，頂著烈日與熏風吼叫，這基本就是他的自況。馮四的演唱極為激情投入，瞪眼閉眼一聲長嘯，撕心裂肺的，非如此不可噴出千年黃土的鬱結。電影中給他的「瘋唱」安排了原因：與大丫頭的

＊傳唱於西北地區的民謠、戲曲的一種。

一段苦戀以及徹底的絕望，現實中馮四有沒有類似這樣的情史不得以知，但面朝黃土背朝天的忍耐煎熬以及相對應的情慾熾熱怒放，兩者的張力就像片末的葵花田一樣綿延無邊，如果這是梵谷那熾熱的最後麥田，此間飛騰而出的群鴉就是歌者嗓音的一次次迸裂。

《在雲端上唱歌》的聲音也在極端熾熱的陽光與荒原中迸裂，它的主角 Violeta Parra 是智利著名的民謠女神，是智利「新歌謠」運動的主力和策動者，也是才華橫溢的素人畫家和詩人，她的藝術成就當然不能與中國一個地方戲野台走唱者同日而語，但構成她們的世界、哺育她們音樂的元素竟如此相似。智利山區荒涼艱辛不亞於中原偏西的苦地，Violeta Parra 的父親也像鐵蛋的父親，是一個不得志的民間音樂家，但拉丁民族的遺風就是寧可燃燒而死絕不苟延殘喘，所以 Violeta Parra 的父親在學校教授鳥鳴、在小酒館酗酒、砸琴、憤懣而死，鐵蛋的父親活下來了，美姐問他眼睛為什麼瞎了，他也笑說忘了別說了。

鐵蛋的二人台如秦腔，純粹以人的基本欲望的吁嘆來反抗，又似黑奴吁天。Violeta Parra 傳承的智利印第安民謠，原本也是這樣訴諸愛恨悲情，但 Violeta Parra 深受當時南美左翼反抗精神的影響，賦予她的民謠更多的反叛與戰鬥性。後者賦予音樂力與叛逆之美，但同時也撕裂著歌者，令 Violeta Parra 的歌聲中火焰與暴雨同樣激烈。

「扎扎」、「嘎嘎」，彷彿強扭著木吉他的琴馬，命運的調弦聲貫穿著全片的背景音，到最後你才發現這是Violeta Parra操持的民謠帳篷在智利高山上風雨橫掃中掙扎的聲音。Violeta Parra的命運與南美當代革命的命運同步，無論其激昂其低迴其困頓其突進。南美洲的赤貧與神奇，讓此地的革命與中國不同，同樣是一無所有，但前者無疑更有想像的勇氣。

Violeta Parra與她的同道者（包括她的「反詩人」兄長，她改變了智利當代藝術的Parra家族，她的同道人切‧格瓦拉和阿連德〔Allende〕……）唱的是燃燒著的陽光下直面真實的歌，辛辣如龍舌蘭。她的歌詩與某種命運令我想起另一個燃燒著的詩人：秘魯的巴列霍（Casar Vallejo）。巴列霍的詩也撕心裂肺，飛翔在陽光最白熱的頂端與黑夜最冷的霜凍角落，巴黎的雨水綿綿無盡地捆鎖著一個印第安人的傷足，他仇恨那個使他成為黑麵包的白世界，但又不得不在那裡發出自己最夜鶯宛轉的聲音。Violeta Parra也是如此，她為了把握去波蘭音樂節的機會，大意把初生小女交給小兒照顧，結果失事夭折；她與戀人在巴黎推廣她來自智利的音樂與繪畫，換來一次次冷落或誤解，最後還因為她強大的自我而失去了年輕的戀人。

從父親到小女到一個個深山中的老歌者，到她自己，Violeta Parra的生命中死神永不休息停步。「如果我們找不到她，世界將把她遺忘。」Violeta Parra在帶著少年兒子奔走在群山之間路途上時對他說，她說的是一個年邁的女民謠作者，其實也是說

她自己。但當他們去到這個女歌者的家，歌者剛好長逝，從狹小的床移到另一狹小的木棺之中。

所有的琴師都離去，只留下琴掛在牆上，Violeta Parra 的兒子照舊取出錄音機，他只能錄下空氣，弦在風中顫動。多少人期待留下聲音而未能，包括那早夭的孩子。Violeta Parra 對智利民謠的一大貢獻就是她耗盡青春，以雙腳踏遍智利每個角落收集了上千首最草莽的民歌，同時她又自己發聲，融煉這些鬼魂們的怨於自身強韌的嗓子裡，發為粗礪剛毅之歌。

「你有那麼多身分……」

「我選擇與人民待在一起。」

這是 Violeta Parra 最後最堅定的回答。雖然她自身也陷於命運的漩渦中如飄搖的帳篷，張開了翅膀又被吹折。她的憤恨之歌如《詩經》裡的〈上邪〉，質問山河大地，質問愛人與敵人，直到生命中所有的人和鬼魂來為她鼓掌。Violeta Parra 死於自殺，因為民謠事業的艱辛，在她死後，阿連德為她扶靈，獨裁者禁止她的名字和她的歌流傳，但直到今天，南美甚至世界的為不公義抗爭的現場，仍有青年唱起她的憤怒與愛。

如果水有記憶，水將述說多少冤魂？

大時代中如果你沒有被強制噤聲，你就會面臨另一個危險：在眾聲喧譁當中因為大聲叫喊而聲音扭曲。發聲是毋庸置疑的，問題在於如何發聲。在高壓的氣氛下，藝術不得不挺身而出，處理如何發聲、如何記憶的問題，二〇一七年香港國際電影節中我印象最深刻的兩部電影，《深海光年》（The Pearl Button）與《長江圖》也恰恰與此相關。

南美洲的歷史是一個被迫遺忘、倒置的歷史，這點加萊亞諾（Eduardo Galeano）說得很清楚了。比如說，關於智利，我們除了超市裡的廉價又好喝的智利紅酒，還知道什麼？智利導演帕里西歐·古茲曼（Patricio Guzman）一直致力於提醒電影觀眾另一個真實的智利的存在：既有殖民初期對原住民的屠殺、更有皮諾切特（Pinochet）軍政府對阿連德支持者的酷刑和滅絕，無數的罪惡串聯在南美洲這片最狹長的海岸上，人類選擇了遺忘，海水卻選擇了記住。

「如果水有記憶，水將述說多少冤魂？」智利詩人勞爾·朱利塔（Raul Zurita）

說。古茲曼述說智利的水、宇宙間的水，實際上是替水述說那些被迫和水一起沉默的冤魂。這部紀錄片得到的獎項是柏林影展銀熊獎的最佳劇本——這是意味深長的，因為我們習慣思維中紀錄片與「編劇」是無關的，當一部紀錄片的劇本得到重視，實際上是在要求我們反思：對歷史的敘述、對政治的審視可以採取怎樣的途徑。

一個影像工作者是一個藝術家也是一個考古者，他的考古是去拓寬民眾對歷史的想像、去面對自身在歷史共業當中的抉擇。就後者而言，紀錄片導演也是一個存在主義戲劇導演，就像卡繆一樣，通過把觀眾置身於角色的處境掙扎而迫使你不能成為局外人。

《深海光年》（原名直譯：《珍珠鈕扣》）涉及兩段至少會令智利人感到尷尬的歷史，巧合的是，兩段歷史的證物都是一枚鈕扣，珍珠鈕扣。印地安原住民「波頓」（Button）以一枚珍珠鈕扣的價格把自己「賣」給殖民者去歐洲見識了一番「文明」，殖民者輕蔑地以「鈕扣」來稱呼他，他回到家鄉族人也不再認可他，隨後就是原住民被殖民拓荒者屠戮的歷史；另一枚鈕扣出現在深海打撈出來的一段鐵軌上，這段鐵軌曾綁在被害的阿連德支持者屍體上，以便軍政府棄屍大海，被害者的鈕扣成為了那段白色恐怖的有力證據。

可以說電影本身就是這枚證物，它或許被沉下萬丈深淵，與殺害它的凶器共存，但它緊緊扣貼在鐵軌上，彷彿一隻拒絕遺忘的手。使它掩蔽的不只是凶手，還

有民眾，民眾只看最耀眼的一瞬而假裝對晦暗不明的灰色地帶視而不見。藝術不一定就在大時代激盪的當下發聲，不一定能從流放島上救出被折磨的靈魂，但它有責任在時間的流逝當中沉澱——沉澱黑暗、罪惡、人性，最後形成珍珠。

至於與這一段罪惡並置的對原住民倖存者的尋訪，倒是帶出了另一種世界觀，可以說是對另一種文明的安慰，也可以說是對白人「文明」的嘲諷。在這些依海為生的原住民的語言中，沒有和「神」與「警察」相對應的詞彙，他們說不需要。不需要立法者、執法者，無論他屬於天界還是世俗，原住民遵循的「法」只是天地星辰和海洋。導演用電腦ＣＧ虛構出一個充滿水的外星球讓原住民的魂靈安息，但原住民說人們死後靈魂自然就會成為繁星之一。

同樣充滿詩意，在柏林影展奪得傑出藝術貢獻獎的《長江圖》也是一部不合時宜的電影。不合時宜一如片中那位並未露面的船工詩人，他所寫的詩落款都是一九八九年，詩的風格也屬於那個年代的靈性掙扎和對塵世的厭倦。電影接近結尾時一語道破天機：神秘的女主角安陸，一九八九年離開北京郵電學院……因此二〇一五年的流浪者安陸只能是一個幻象，她未嘗不可以是《頤和園》裡的余紅或者李緹。電影的敘述手法也更屬於那個仍然熱愛敘事實驗的年代，讓人想起神作《巫山雲雨》而不是二十一世紀的《三峽好人》。船工的詩、青年船長高淳的內心獨白，交織著一個與長江並行流淌的平行時空，被敘述者安陸也參與顛覆敘述，以那些真

偽莫辨的鬼故事、佛學問答、在三峽兩岸山鬼般隱現的幽靈。我們看到一個熟悉法國新小說和波赫士講故事的詭計的影像敘述者，他藝高人膽大，雖然掌握的是已經「過時」的技巧。

楊超導演的輓歌野心沿襲自那個不顧一切追問終極價值的時代，這是給長江的輓歌，更是給八〇年代的輓歌。使用底片拍攝、由底片時代的攝影大師李屏賓掌鏡，這是一個固執的儀式，也是知其不可為而為之的理想主義的形式應和，於是兩個月逆江而上的拍攝更多只能交付給天意。然而正是這種藝術態度，使電影在種種不可能當中獲得自由，如果說安陸象徵著自由，她也是八〇年代中國永遠可望不可及的自由的象徵，因為不可能而尤為教人以生死相許。

一九八九年前後的中國，有時矯情得可笑，就像《長江圖》某些劇情和獨白那樣，但始終會讓人心頭一熱。三峽工程巨壩的影響如地獄之門讓高淳凜然顫抖，也同樣震懾了觀眾，我們突然明白巨變之前的三峽及那個舊的中國如此脆弱，被巨壩如鬼頭鍘刀一般攔腰斬斷。

一九八九年那個虛構的船工詩人一再用自己的詩表明，他不願意加入岸上的燈火輝煌，不願咸與即將到來的「盛世」。他是安陸真正的戀人，而通過安陸與詩稿，他與二十多年後的高淳（八〇後青年？）連接，甚至附身還魂於後者，高淳在幻像中看到與安陸同讀詩稿的詩人長得和自己一樣。詩稿雖然在最後飛散於長江江

風中，歷史卻並沒有因此虛無，因為在江河變幻之外，尚有運轉不息的電影攝影機在記下。

我還是又再想起智利詩人勞爾‧朱利塔，他二〇一三年曾經來訪香港參與香港國際詩歌之夜，老詩人曾歷盡滄桑，寡淡言語，與之相反他的長詩《大海》卻澎湃無止息，綿綿不斷為智利海中的死者招魂。他如此念叨：

驚人的誘餌從天降。驚人的誘餌

落向海。蟄伏之海，升抵罕見之雲

朗朗一日。驚人的誘餌

落向海。曾落下一次愛情

曾落下清澈一日在此刻之海。（中譯：梁小曼）

當時對這個「誘餌」的隱喻不得其解，直到今天看了《深海光年》才明白，他寫的是被智利軍政府直升機從空中向大海拋下的異見人士的屍體。詩歌的招魂儀式並不轟動、不危言聳聽，甚至拒絕輕易的讀解，然而其回聲深邃漫長，就像電影裡水的聲音一樣，適於反芻歷史苦澀的味道。

大山之下：中國的異域

世界的電影節圈子中的「中國熱」至今未減，外國觀影者的興奮點早已離開北京上海，移動到山西河南等二線城市，現在有進一步的「邊緣化」，地理意義和心理意義上的邊境地區，成為中國新生代導演和外國觀影者的關注重點──這雙重的邊境，構成了新的異域，而且這異域就在中國，則更顯得陌生和神奇。

比如二〇一〇年香港國際電影節中比較矚目的三部中國電影：萬瑪才旦的《尋找智美更登》、楊蕊的《翻山》和楊恆的《光斑》，拍攝所在地都是「邊遠地區」，《尋找智美更登》發生在青海藏區，《翻山》拍攝於雲南佤族地區，《光斑》攝於導演的老家湖南吉首，那裡是苗族自治區。三部片雖然目光都偏離「中心」，敘事也傾向實驗，都使用大量長鏡頭，但出來的結果都大相逕庭。雖說《光斑》最後奪得數碼錄像大獎，但在深度和複雜度都遜於前兩者，吉首作為一個矛盾深刻的地區，在該片沒有顯出它的特殊性，頗為可惜。

《尋找智美更登》和《翻山》更具有可比性，它們有意識地涉及了對真實的

「異域」的還原問題，提供了兩種不同的大道或蹊徑。《尋找智美更登》同時講述三個愛情故事，用一輛不斷奔忙在尋找路上的吉普車上的四個人維繫，這些愛情是現代城市人難能理解的：飾演智美更登妃子格登桑姆的蒙面少女卓貝要尋找抛棄她的男友、飾演智美更登的尕斗扎西；同車的商人多貝講述的初戀故事，因為一封信的遲延而失去的愛人尕藏措；傳說中連妻子都施捨了給乞討者的藏王智美更登的故事。車上的「導演」嘗試解決這三者，結果他既找不到可以扮演智美更登的人、卓貝見到前男友後也失蹤了，他只好遊說商人把初戀故事交給他拍攝。

這三個實際只存在於敘述與歌唱中的故事，為沉悶的公路鏡頭添上了許多想像，但鏡頭呈現出來的場景卻毫不浪漫，遠離著漢人或西方人想像中的神秘藏區，山是荒山、城鎮全面漢化、「現代」化，即使是藏人的農莊牆上也寫滿了僵硬的漢語政府口號。再加上導演極其克制，完全用紀錄片的方式去拍攝這一部劇情片——然而卻拍出了真正的「劇情」，生命中的劇情就是這樣潛藏不露，但在心中卻如火如燎，那就是為什麼卓貝一直默不作聲地在車後座聽商人的故事，最後毅然離開往棄自己的「智美更登」的原因了。這部電影看得人牽腸掛肚，情味悠遠可堪反覆咀嚼，是因為它在情感上也進入了那個我們老練的現代城市人所陌生的異域，在那裡，愛有其自己的邏輯，並非那個在歌廳裡熱舞的藏語流行歌手能理解。

相反，《翻山》卻用虛構劇情片的方式拍成了一部深刻的紀錄片。這裡虛構和

紀錄的概念都必須顛覆了，導演模糊了真實與虛構的界限，最終達致心理上的完全真實：我們面對一個異質文明的時候我們的恐懼、激動與慾望得到原始的呈現，這裡的「我們」，既是《翻山》的拍攝與觀影者，同時也是《翻山》裡那些沉默決絕的伍族人，我們雙方的狀態都被記錄下來了。這部電影沒有明晰的一以貫之的劇情線，每一片段都構成其世界的一個出入口，完全開放，這既像像新小說，讓讀者自己洗牌組合出自己的故事；也像詩歌，意象之間互相乘除，意卻在言外。群眾演員生硬的表演與對白、長久不動的鏡頭、林中明滅的光暗，還原了異域給予我們那種沉靜與神秘——也還原了導演所說的伍族人的隱忍與尖銳，因為他們長期處於死亡（他們有獵頭的習俗）的陰影中，結果得以出離死亡的束縛。就像電影中最感人的一段，老婦人對她年輕時便被獵頭的丈夫的回憶：她不記得他們結婚還是十年時丈夫被殺，卻說能感受到這幾十年他一直在她身邊。這樣的愛情與生命觀，同樣是我們陌生和遺忘良久的。

　《翻山》的碎片式敘事和伍族人的片斷式記憶正好契合，實際上這是人類原初的感知世界的方式，就像詩人以感知和還原那不可見的世界一樣。並非巧合，《翻山》的監製，是內地的著名詩人蕭開愚，他的詩的特性和導演形容伍族的特性相似：「隱忍與尖銳」，同時有直取渾沌世界之核心的力量。這股力量不時也在電影中翻湧著，但更為寧靜，觀影者隨著鏡頭內緩慢的活動、斷續的話語和聲音，慢

慢跟隨了這些幽然的佤人的呼吸，進入一種夢遊的狀態。聲音在這裡扮演了重要的角色，配樂者之一是南方的實驗音樂家林志英，他製造的電子噪聲與雲南叢林的聲音若即若離，成為電影的一條連綿線索。

《尋找智美更登》同樣以音樂為隱線，那就是藏人們演唱的變化：從卓貝的天籟之聲、到老歌手被遺忘的唱詞、到歌廳裡庸俗的藏語舞曲，再回到卓貝的無言——她和前男友尕斗扎西在學校操場上談判數分鐘，我們不知道他們說了什麼，最後卓貝決然遠去。與之相配的是《尋找智美更登》始終的遠景視角，就像我們在電影中看到的山，它永遠在公路的遠處難以企及，它隔絕又寬容了篡改它的力量，這未嘗不是以藏戲《智美更登》代表的藏文化的精神力量的隱喻。《翻山》中則是山包圍了一切，在山中的人看不見山，山卻是他們必須翻越的——老人在這個過程中失去了頭顱，卻沒有失去生命；青年人鋸掉了電視、炸了學校，卻無法回到那會說話的叢林裡。

山時隱時現在《光斑》的背景中，吉首市，因為挨近沈從文的「邊城」鳳凰、以及前幾年的大規模民眾集資詐騙案而被我們知道，前者在電影裡缺與，我們不知道這些角色是苗人還是漢人，後者卻出現在男主角和父親一起收聽的電台新聞裡，但收聽者全無反應，就像導演讓吉首作為電影的舞台，卻對其暗湧的矛盾裝作全無反應一樣。也許這就是導演的目的，他強調的是無聊的生活，霧山、河流與竹林提

供了應有的美感，但無助於愛情故事的單薄與陳套。這部電影有一些精彩的片段，

如奔跑呼喊「下雨了」的瘋子，但是雨不會下，因為導演預設的就是一個沒有驚

喜、沒有想像力的世界，不錯，可能這就是當下之中國。

他成功地把邊城還原為中國，把淺薄還給淺薄，可以說其空洞使其成為最真實

的一部「紀錄片」。但是若是如此，我們何必需要電影呢？中國的鬱悶、其毫不

「異域」的一面從中得到了犬儒的承認，中國的微妙地富有變化活力的一面卻被放

棄挖掘。其實《光斑》已經算是不錯的，田野中帳篷裡男孩雙腿間的火、遠處小屋

裡父親狂躁莫名的叫喊，都算是對鬱悶的小小反抗，開頭放的鞭炮也是，但無法與

《翻山》中佤人的手榴彈相比，到後來失戀的女孩手裡索性變成放不響的啞炮了。

電影節裡比《光斑》更犬儒、更沒想像力的中國電影是《螞蟻村》，那裡的城市中

國更真實──也許這將成為西方視野裡新的異域想像，誰能理論一個國家的青年竟

能乏味如此、絕望如此？這裡，山已經完全看不見了，因此也無法對它的氤氳毓秀

做任何想像。

無數中國，無數孤獨

「我寫下第一個白色的句子，剩餘的，讓你去完成。」朱文早年的一首詩這樣寫道。生於六〇年代的中國導演朱文是他那一代中的鬼才，原本寫詩，後來寫小說，最後拍電影，都獨關蹊徑，和主流相左，善於在平淡日常中忽作奇想、緩慢地製造神秘——或者製造意義的曖昧。朱文閃電訪港，給獨立電影節帶來電影《小東西》、給新視野藝術節帶來「火星紀事樂隊」的同場實驗影片，前者涉及一個中國人和一個西方人之間的誤會與孤獨，後者涉及一群外星人在中國的孤獨，而剩餘下來讓觀眾去完成的：都是中國的孤獨。

「陽光和黑夜並存於那個國家，它彷彿拒絕愛、拒絕理解、甚至拒絕恨。然而，有一些孤獨的人竭力想掙脫，如果在這孤獨中掙脫不了，那便是索性沉醉。

『每一個人都是一座孤島，但島之下有陸地相連。』不知道是誰人的詩如是說，但是現在海洋變得如此淼茫、幽深，那片海底的內地架已經晦澀難尋。」——六年前我曾經在我的攝影集《孤獨的中國》中這樣寫，如今看來這種隔絕與孤獨更甚，朱

文的電影為我作證。

在《小東西》，中國不只是一個中國，而是由無數個中國相交織重疊而成，但它們彼此難以溝通。第一個是經營簡陋的草原客棧的漢族平民「毛」的中國，由那個美得很單調，甚至有點貧瘠的世外桃源，和正在播放北京奧運會的一個鄰近城鎮組成，他必須捍衛前者的純潔同時又不得不出賣前者，也許象徵了上一代中國老百姓的尷尬；第二個是前來「采風」的德國人托馬斯的中國，充滿了異域想像和驚訝，一個古裝武俠女子不斷出現在他的夢境，現代中國人毛的舉止在他眼裡野蠻荒唐也不算友善，一隻被毛養著的德國名犬竟然不接受托馬斯的好意：成全她與一隻本地犬的好事……但老外總能自圓其說，他想當然地把毛對他所給的少得可憐的住宿費的憤怒拒絕，理解為東方人的好客與多情。

僅僅這兩個中國的碰撞就產生了好戲連場，語言不通的兩個人產生的一連串誤會貌似電影笑料，實際上都自動轉化為犀利的隱喻：比如托馬斯為宿醉未醒的毛推挪脖子、下巴等弄了半天，還以為是替他進行推拿治療，結果是讓毛擺了一個極其彆扭的姿勢供自己畫畫——要是把托馬斯和毛分別置換成西方與中國，已經足夠民族主義者浮想聯翩。但是朱文的隱喻製造並不到此為止，這一幕的結尾是毛不耐煩地改變了姿勢，托馬斯就只好撕掉手稿重畫——這又象徵了什麼呢？只能慨嘆現實對想像始終有其無須道理的糾正要求。

另一個中國當然是發生在這兩個人的世外桃源之外的中國，一隊騎兵跑過，給毛帶回來他丟失的羊羔，然後不容置疑地告訴毛：他們是在為奧運巡邏──即便奧運只存在於鎮上的電視機裡。也是同一個奧運裡的中國，出現在故事後段所謂「真實」的毛（畫家毛焰）與托馬斯（毛焰畫了十年的模特）的對話中，托馬斯說：「相對於地震，奧運是小事。」毛焰說：「地震是大事，奧運也是大事。」我問朱文：「哪個中國是你的中國？」他提供了另一個答案：他認為二〇〇八年的確是中國的一個重要的轉折點……我說：「轉折之後也許是好的結果也許是壞的結果。」就像他的電影，他選擇了沉默。

湘潭人毛焰毫不意外地代表了中國，即便他的畫有義大利畫家莫迪里亞尼（Modigliani）、英國畫家盧西安・弗洛伊德（Lucien Freud）的味道，深入被繪畫者靈魂，絕非那種販賣中國形象討好外國買家的行貨畫家所為。他飾演的毛只會說英文，與只會說英文的遊客托馬斯唯一的一次言語溝通成功的是，當托馬斯說：「我相信有外星人。」的時候，毛回答說：「十月這裡就會下雪，我要回鎮上去了。」

猶如禪宗公案對答，敲響的除了想像力，還有巨大的人類共有的孤獨。也正是同樣的孤獨，生成了兩個人的異床同夢：托馬斯夢見的古裝俠女與毛夢見的蒙古王子相遇了，演出了一場很胡金銓的華麗打鬥，最後揮刀斷臂、合體化蝶……這裡的中國是最古老的中國，但也是最怪異的中國，在二十一世紀觀影者的眼中，這一段並非

古典愛情與功夫的壯麗場面，而是Cult反諷，讓人狂笑到流出淚來。

這一個中國注定不為人理解，這個夢也旋即被拋棄。雖然朱文緊接著又做了一個夢：托馬斯的外星人與毛的雪同時來到這間破客棧，意圖安慰這孤獨國度，然而當外星人打開那個神秘房間的門，門縫間露出《毛澤東語錄》、門後面是一陣狂吼，外星人只好止步。無數個中國在這裡交疊著，最終成為一個拒絕理解的中國。

外星人再次出現時，是《小東西》最後一個亮點。作家狗子出現在「現實」中的毛焰和托馬斯前面，堅稱自己是外星人，結果被毛焰轟出門去，還用滅火筒教訓了他。這一段是最超現實的，狗子的表演令人對所謂「現實」紀錄片產生質疑，毛焰選擇了與西方人結盟，排斥另一個他者／弱者：外星人。相對於之前在客棧兩人微妙的平衡關係，這卻是決絕的衝突，顯得狗子比他們更接近夢幻。而夢本是屬於中國了。

《小東西》的一大主題，雖然奧運叫嚷著「同一個世界同一個夢想」，但夢已經不屬於中國了。

就像《小東西》是對「莊周夢蝶」的過度詮釋一樣，我希望本文也僅僅是我對《小東西》或者對中國的一個過度詮釋。

異托邦指南／電影卷：影的告白　　168

一管荷爾蒙與一碗涼粉的一步之遙

據說，在性騷動又盲目的八〇年代，有一部國產電視劇裡的色狼惡霸，在準備強姦女記者之前對手下說過一句牛逼的台詞：「給我上一管荷爾蒙！」三十年後，我們在《一步之遙》裡聽到反面人物覃老師說：「真心喜歡？那不就是荷爾蒙一分鐘的蕩漾嗎？」覃老師不愧是永恆少年姜文的知心姐姐，姜文讓這部電影蕩漾了一百四十分鐘的荷爾蒙，以證明真愛的力度。然而這樣的一百四十分鐘荷爾蒙，本質上和八〇年代電影那一管荷爾蒙沒有兩樣，被命令高潮的觀眾得不到真的高潮，愛，更不必說了。

這個世界真有永恆的少年嗎？或者說：馬走日真的還是個孩子嗎？《陽光燦爛的日子》裡的眾哥哥們的確是少年，荷爾蒙純純的亮亮的，暢快無壓力；《鬼子來了》那些壓抑的掛甲屯村村民都不是少年，不用荷爾蒙也掙得一個真實直面；《太陽照常升起》的荷爾蒙分配均勻，稍天真爛漫點大家也都享受。但是從《讓子彈飛》到《一步之遙》，荷爾蒙漸漸變成了萬靈藥，甚至變成了威而剛，一部電影由頭到

尾都硬朗朗地挺著，聲嘶力竭地喊：「我是個少年，我真的是個少年，你敢不信？

我馬力全開給你看！」

「吳夢窗詞，如七寶樓台，眩人眼目，碎拆下來，不成片斷。」——姜文的才華有點像吳文英的詞藝，小處驚豔，大處夢遊。電影發明之初，或者說電影的初心，就是做夢的藝術，從這點看，姜文的每一次做夢都做得淋漓盡致，就像硬是在宋詞裡玩超現實蒙太奇的吳文英，是個任性先鋒。但是，電影又不只是做夢的藝術，不是爽過便算好電影，更何況，《一步之遙》裡面的爽，除了康康舞比較真實，其他都是導演不斷跳出來告訴你：「這裡該爽，那裡更爽，你看多爽！」意志力較獨立的觀眾、和你姜文一樣孤介的觀眾，也許就不爽了。

其實真正的七寶樓台就算拆下來，也應該是成片斷的，之所以不成片斷，大約有兩個原因：一、這樓台本身拼湊的成分較大；二、樓台細節安插隱喻過多，虛了，拆下來也站不穩。後者是姜文後期作品通病，以前我寫《讓子彈飛》影評的時候就仔細分析過，一個隱喻大國是如何渴望電影充滿隱喻的，該片成也隱喻敗也隱喻，而《一步之遙》為了做到賀歲片的樣子放棄了不少隱喻，剩下的大多數曖昧小把戲也還賞心悅目，自然地融進了超現實場景中，屬於可以接受的程度——這點，倒是那些還在孜孜不倦尋找政治解讀的考據癖們自己顯得可笑了。

而前者，參與拼湊的有九個編劇，這幾乎注定了電影劇力的分崩離析，如果姜

文真的是「作者電影」導演，應該明白這個道理。《一步之遙》被批評看不懂，我倒是要替它辯白——這部估計是姜文劇情最簡單的電影，故事在老套的原型蒙上諸多程式橋段，卻被豐富的鏡頭語言反襯得極其蒼白。建基在簡陋因果關係、牽強推進而出的破綻且不說，粗枝大葉的人物塑造也當風格化算了，而那些撐著裝金句的大段對白獨白、花域總統選舉直播的宏大鏡頭，我只能理解為姜文對大陸春節聯歡晚會風格或其他盛世晚會的反諷。金玉其外粗淺其中，這也許是姜文捕捉到並靠犧牲自己迫害來表現的時代精神。

那麼這部電影是否就沒有獨特主題了呢？不，它有一個重大主題，就是：冤。

大家還記得《讓子彈飛》裡為了一碗涼粉剖腹申冤的那位小六子嗎？這會兒，姜文拍了一部電影來申冤。馬走日的命運，是被冤而絕不甘心於冤的命運，但「冤」有時又源於一種自我迫害的衝動（又稱殉道者情結）。

馬走日的伴侶完顏英死於交通意外，他本可以自首，攤現在不外乎是濫藥和危險駕駛的罪名，金錢打點一下就沒事了，可他偏要逃跑，那是一種多沒自信的人的心理素質呢？如果說《讓子彈飛》裡的剖腹情節還算是諷刺「疑罪從有，被控者自證清白」的光輝傳統，那麼馬走日明顯更為無力，他一直掙扎到了最後一刻才變身小六子。但我們看到少年姜文再次附體，硬是把荒誕劇往英雄悲劇上擡，這就是存在主義荒誕與革命浪漫主義荒誕的不同：卡夫卡的荒誕主角死了就死了，「像一條

狗一樣」（《訴訟》與《大話西遊》相同的最後一句話）；姜文的荒誕英雄死得燦爛牛逼，發表完悲壯獨白而後展翅飛翔。

《一步之遙》裡是個誰都信不過的騙子世界，大騙子馬走日卻成了最無辜最需要信任的人。要是這樣也不失荒誕，但敗筆卻出現在馬走日對武六單純地喊冤之後，武六就立刻從一個懷疑主義者、甚至是沒心沒肺地拍攝《槍斃馬走日》的女漢子，變成了死心塌地愛他的的聖母——這太浪漫了，浪漫得成為了故事後半段我唯一的笑點。毫不意外，馬走日最後捨身保他並不愛的武六之清白，也以死還他不娶的完顏英之尊嚴——這兩者都非出自愛，而是出自馬走日對演好自己的一場戲的渴望。

當然，這鳴的冤，還有姜文自身感受。這個冤源自《太陽照樣升起》，那是一部蒙冤的好電影，從那時起姜文就變得悲壯起來：他覺得全世界都不理解他的藝術。

就像《一步之遙》裡由庸眾代表的大審判之於馬走日，姜文設想自己的電影也遭遇到這種審判，於是從他對他的理想觀眾說：「誰都可以不信任馬走日，但你武六必須信任我，否則，我將開腹驗涼粉。」結果，《一步之遙》華麗麗的開了腹，腹中也的確只有一碗涼粉。要面子講派頭，是中年膨脹的結果，與少年的耿介剛烈並非一回事，但如果弄混了這兩者，那一管荷爾蒙與一碗涼粉，就都可以成為致命的藥。

悲劇天下，注定無俠

看了《天注定》，看到姜武救下的那匹被鞭打的馬，突然明白為什麼前年賈樟柯要問我要我那篇寫貝拉·塔爾《都靈之馬》的影評看，原來他和貝拉·塔爾想到一塊去了。一八八九年一月三日，尼采途經都靈市中心的阿爾伯托廣場時，看見一個老馬夫在鞭打疲憊的馬，尼采突然失控上前抱著馬脖子痛哭……這就是哲學史上著名的「都靈之馬」事件，貝拉·塔爾接著講述的是馬夫一家的啟示錄式故事，而賈樟柯的山西尼采，選擇了槍殺馬夫，解放悲劇之馬，也開啟了一連串中國特色悲劇。

我那篇文章叫做〈尼采的最後一個寓言〉，裡面有這麼一句：「現實可能是世俗與偉大的悲劇同在，並且互相驗證其絕望。」如今看來，這句話同樣適用於《天注定》，姜武飾演的鄉間維權者大海與夜奔的林沖同在，趙濤飾演的抗暴民女小玉與起解蘇三同在，李夢飾演的東莞小姐與雨中的菩薩同在……當然，受難的馬也與反抗的虎同在，馴養的靈蛇也與逃逸的蛇同在，被割喉的鴨子也與囚籠裡的牛同

173　悲劇天下，注定無俠

在，被放回河流的金魚與在「金魚缸」裡任人挑選的小姐同在——所有的Animal都同時有著「生靈」與「牲口」的雙重性。

大海的絕望證明林沖的不可能，李夢的絕望證明菩薩的不可能。他們也驗證著中國的絕望，最後他們的「傳奇」本身也在微博上被隱藏在俗氣ID背後的人以一句TMD輕易打發，就像悲劇在舞台上被麻木的看客圍觀。

賈樟柯的絕望在於，這是一個無俠的時代，他卻想拍一部武俠片。

天下無俠，冤屈的人多了，最冤的才就被逼成了俠。而且這俠從一開始就是俠之小者：匹夫之怒，血濺五步而已——姜武認為自己替天行道，殺光了侵吞村產的人，但是影片結尾煤礦依然運作，董事長變成了被殺的資本家的老婆。王寶強更談不上俠，他滿足的是自己不甘心終老山村的心，開槍殺人對他來說如吸毒一樣是必要的惡。趙濤的反抗既是對那一刻的身陷絕境的反抗，也是對自己曖昧不清的青春的反抗。東莞小哥羅藍山一剎那想行俠，「傲然攜妓出風塵」，不消一句話就被撲滅，他誰也解決不了，只能解決自身。

卡繆說：「自殺是唯一的哲學問題。」但羅藍山的自殺不是，他的自殺與諸多富士康工人的自殺一樣是社會學問題——他們的自殺實際上是他殺。東莞，一個叢林社會的合理化模式，合理地、有條不紊地絞殺著那裡的青春。可惜賈樟柯在這一段失去了重心，他既想講述一個《牯嶺街少年殺人事件》又想對一個地區的產業結

構進行高達式剖析，結果限於篇幅而蜻蜓點水的兩者互相抵銷。

四個無以為俠的人，共同的，是他們都被逼到絕路，孤立無援，他們失群同時也失去了在中國社會需要的一個「身分」，這一點倒是最接近古代的俠。我最欣賞的其中一部「武俠片」是山本薩夫的《忍者》，忍者本來不是俠，他們是被權勢操弄的工具，但當忍者石川五右衛門覺悟到這一點，放棄忍者的工具性身分，就被迫變成了悲劇的俠──忍耐或者死去的問題，在那部傳統電影裡冷酷地直呈了。

忍耐或者死去，在《天注定》裡或者在激烈的社會現實裡，越來越不成為一個問題，因為對於底層來說，時刻都面臨這種需要抉擇的臨界點：因為「判罪」的不公平，「罪」已經失去意義，所以「犯罪」越來越變得毫不猶豫。當你是一個面臨毆打和羞辱的小販，而且知道那毆辱你的城管不會有罪，你則無論如何都有罪，「禁」已經失去在人民心中的合法性，則最小規模的行俠都會被理解為仗義之舉。俠的又一基本意義在此浮現：以武犯禁，如果「罪」對人的規訓制約力就失效了。

無須生死關頭，當一個人的存在被徹底羞辱（被人民幣摔打數十下的人畢竟不是被鞭子抽打一輩子的馬），即使是一個桑拿的前台小姐也會在瞬間變成胡金銓的俠女──這是賈樟柯的慕俠精神。雖然這依舊是一個無俠時代，圍觀的順民也不會都變成林沖，賈樟柯的電影直面這種絕望，不意淫大俠救世也不借魔幻抽離現實，在某種意義上，這是一個導演真正的俠行。

山河故人：留下的、遠去的、被遮蔽的中國故事

《山河故人》的三段式是不遠的過去（一九九九年）、當下（二〇一四年）與也不遠的未來（二〇二五年），假如脫去「過去」那些賈樟柯簽名式的時代俏皮話，也脫去「未來」那些無處不在的閃亮智能通訊，你會發現過去和未來的世界，和當下一樣的沉鬱灰暗。

山河是「滿目山河空念遠」的山河，故人是「西出陽關無故人」的故人。前者需要配搭山西大地黃河冰澌周圍的瘡痍煤礦去看，後者正好呼應了主題曲 Go West 那一瀉千里不回頭的決絕──電影跨度廿六年、從汾陽到澳大利亞的時空流變中，你無從區分晏殊「等閒離別易銷魂」與寵物店男孩（Pet Shop Boys）所唱：「We will leave someday ... Tell all our friends goodbye.」之間縱樂與虛無的比例有何不同。

若不是這些年的煤老闆與貪官大規模外逃，誰也不會把一九九九年的山西煤業與二〇二五年外星球一樣的高級流放地澳大利亞拉上關係，而恰恰煤城鄉愁與離鄉別井都是賈樟柯一直心儀的主題，那麼前兩者就順理成章成為了《山河故人》裡的

一個對拓世界（Antipodes），或平行宇宙。在這個大的對拓結構之下，又有汾陽與上海的對拓、礦工梁子與煤老闆張晉生的對拓、母親濤兒與忘年戀對象Mia的對拓等等，時空的對拓是虛無的冷笑，命運的對拓則冷酷得只餘一聲苦笑。

「不是幾何問題，不是代數問題，而是三角問題。」煤老闆張晉生這樣破解了青梅竹馬濤兒搖擺於兩個男人之間的猶豫不決，他倆在經歷了一次次大大小小的離別之後，分別演繹了《任逍遙》的富貴版和《女人四十》的汾陽版，只有被他倆從三角關係中拋下的梁子，繼續演繹《天注定》。但相對於那些翻雲覆雨手，張晉生、濤兒、梁子其實都是凡人，大時代之中，凡人是沒有意外的。

片頭「山河故人」在整個第一部分的五十多分鐘過去後才出現，不是故弄玄虛，而就是點出上文所說的大時代之殘酷，是如此沉重，序曲奏響之後，你已經沒剩下多少可以迴旋的餘地了。果然，不甘命運遠走他鄉的梁子依舊是底層的煤礦工人，而且還塵肺病纏身，他的命運注定是回來，中國於他是離不開的中國；始終沒有離開汾陽的濤兒，一直在自由選擇的自欺中接受了婚姻、離婚、兒子的長別，父親的猝逝更令她決心廝守故園，中國於她是沒想過離開的中國，或者她就是中國，在更鼓聲中漸漸靜了下來」的中國。

至於第三個部分「二○二五年」裡的張晉生，中國是他回不去的中國，他和那些生活在澳大利亞一角猶如高級流刑島的外逃官商們，在鏡頭中的行屍走肉感只有張愛玲所說的那個「萬家燈火，在更鼓聲中漸漸靜了下來」的中國。

《天注定》裡那些嫖客們可以比擬。他離國越遠，卻越是一身農村幹部的行頭，端著帶蓋的茶杯與發福肚子、長短槍們廝守，與包圍他的高科技產品、未來派建築格格不入，這一反差辛辣地諷刺了他們是多麼愛國。張的兒子道樂只剩下英文名字Dollar，但他和他的戀人：年齡與他母親一樣的Mia才是真正離開中國的人，不但連根拔起，而且不用背負中國人的原罪。他們可以重新定義自由，那是一種與張晉生那樣虛無的自由完全不同的自由：「我沒有敵人」與「我有槍但找不到敵人」的分別很重要。

在那典型中國故事、三角關係以外的那一個故事也很重要，張艾嘉飾演的中文教師Mia，一九九六年離開香港去多倫多，然後離開多倫多到澳大利亞、離婚、忘年戀，這絕對不是一個中國女性的「正常」道路，然而她除了與少年道樂相戀，還以一首歌與前面曾置身於和她遙不相及的汾陽的三人發生關係。

那就是《山河故人》的另一首主題曲：葉蒨文的《珍重》，它在電影的三個關鍵時刻出現，不但隱喻頗深，還直接參與了電影的敘事和暗線。《珍重》一曲誕生於一九九○年，那是香港人開始大規模移民的時間點，歌中描述因為莫名原因要離開戀人遠赴他鄉的女子心情：

突然地沉默了的空氣　停在途上　令人又再回望你

沾濕雙眼漸紅　難藏熱暖及痛悲　多年情　不知怎說起

在何地仍熱切關心你　無盡長夜為陪伴我懷念你

他方天氣漸涼　前途或有白雪飛　假如能　不想別離你

不肯不可不忍不捨　失去你　盼望世事總可有轉機

牽手握手分手揮手　講再見　縱在兩地一生也等你

　　據說這是賈樟柯青年時代的深愛，車上的常備歌，實際上這歌在一九九○年席捲香港各排行榜，成為全年播放率冠軍，原因無他，她唱出了當時香港的典型場景，唱出了人心酸楚。就像我認識的不少香港移民加拿大的女孩一樣，可以說Mia老師就是葉蒨文〈珍重〉歌中故事的女主角，在九七大限來臨前遠走多倫多，她沒說出的故事有多少？一九九六年她留在香港的男朋友會不會就跟二○二五年的張道樂一樣年紀？這個藏在歌聲與沉默深處的故事，也算是被主流敘述遮蔽了的另一個中國／華人的故事。

　　「他方天氣漸涼，前途或有白雪飛」本來曾是一九九六年的少女Mia對多倫多的未來的揣測，這白雪接著為濤兒飛舞。濤兒沒有未來，她停留在兒女離別的二○一四年了，正如梁子停留了在一九九九年。濤兒與Mia的對拓關係非常耐人尋味，趙濤與張艾嘉的角色雖未碰面，兩人卻構成一種互飆演技、互為鏡像的關係。不單

是在山西的盤山公路與澳大利亞的荒野長路上，也不單是在同一個男孩傾注的愛上

面，還有在對待自己命運上，一個選擇了走一個選擇了留，殊途，也許同歸。

「滿目山河空念遠，西出陽關無故人」十四字可以囊括這三十年國人的流離。

鏡頭從近未來的澳大利亞陽光，盪回汾陽的暮雪紛飛之時，我竟能感到導演的不能

釋懷。儘管趙濤起舞之地仍是一九九九年一樣的荒蕪，但二○二五年的中國，我們

希望有一些不同的故事讓人期待。

在假山上下不來的一代

——評《道士下山》

據說每一代人都需要一位藝術家，來把他們一代的精神進行一次集大成的提煉融合，所以我們才看到每一代都有藝術家到了一定歲數都瘋狂向這個目標衝刺。可喜可賀，先拔頭籌的是文革直接哺育的一代，陳凱歌導演以令人歎為觀止的《道士下山》完成了這個使命，在這部金玉其外的電影中，文革一代的內在空乏表露無遺，而且因為有了七○後導演徐皓峰原著小說的映襯，其空乏比《無極》還要來得顯眼。

這部電影中，我們看見了一群道士，但是沒有看到「下山」。古詩云：「一夢繁華覺，打馬入紅塵」，小說《道士下山》裡剛剛下山的小道士何安下，僅僅是肉身下山而已，待經歷了大時代巨變前夕的森羅萬象，才幡然省悟，完成了心靈的下山，認識到紅塵的必要。電影《道士下山》恰恰相反，經過一番雲裡霧裡的狗血情仇之後，道士回到山上，就像一切都沒有發生過一樣。下山何為？原來不過真的就如老道士所說混口飯吃？何安下除了越打越傻，徒然飲了老和尚與掃地道士許多雞

精湯，並且託老和尚的福留了個種以外，他與那個時代那個武林都沒有什麼火花擦出，就像電影裡的杭州城／橫店布景般架空。

雞精湯是陳凱歌那一代最大的愛好，其次是陰謀論。「何安下」三個字像極了對那一代人的嘲諷，他們孜孜不倦地在微信朋友圈裡發布各種謠傳、闢謠、秘方與託偽金句，令人眼花撩亂卻又不得不承認他們無比真誠——都是為了你好。然而這眼花撩亂，正來自他們急於尋找安頓心靈之地的手足無措，在各個領域蜻蜓點水，基於陰謀論而懷疑一切，基於雞精湯養成的口味又容易相信一切，何處能安下心來呢？

最早聽到陳凱歌要改編徐皓峰《道士下山》的消息，我頗覺詫異，後者不按常理出牌的風格不太像紅色一代導演的口味。細想也許徐皓峰的奇門遁甲、千絲萬縷的江湖秘密是最初觸動陳導演的，另外就是他玄之又玄的禪道機鋒，前者滿足了陳那代人對陰謀的好奇，後者似是而非地回應著他們對終極高大上問題的癡迷。文革一代盛產民間哲學家民間科學家，民哲民科的一大特徵就是迷信頓悟，以為世界奧妙可以醍醐灌頂從天而降，浪漫矣，但揭穿他們時，他們的淺陋則未免讓人心酸。

小說中戰前民國社會的森羅萬象，對於電影改編者，也許僅僅是簡陋的各種欲望化身。日本人勢力、社團膠葛，全部刪卻，卻在潘金蓮模式故事與求和尚借種的葷段子上大做文章，足見導演趣味。沉溺於欲望又腎虛，范偉飾演的崔老大也是他

們一代的象徵，陳凱歌什麼都想要，什麼都要更多，就算本應該多點留白才能渲染的禪意，也用動畫填得滿滿的。然而畫面華麗往往是因為心虛內容的貧瘠，禪宗要義，不立文字、直指人心，連文字都是罣礙，更何況繁花明月等模式套路？所以說陳導演故弄玄虛絕對是冤枉了他，他根本就是虛，無話可說，又做不到忠實於強大的原著，於是只好說些心靈小語，硬把觀眾往深刻裡擠。

民哲、民科及任何有大師情結的庸才，他們的一個共同特點就是急於一步登天，這麼急躁於高大上的人，怎麼領略「下山」之「下」的意義？上善若水，水往下流方能澤被萬物。在原著裡，猿擊術是一種刺殺術，典出漢代趙曄《吳越春秋》裡好武者「袁公」上樹變為白猿之事，後以「猿公」指劍術高明的隱者。在電影裡猿擊術被簡化為一種單純追求速度的武術，這正是電影本身的隱喻：一切都太快了，沒個安頓片刻。可是電影不是武術，與《道士下山》相比，田壯壯的《吳清源》更像徐皓峰要的電影，其妙恰在於圍棋需要的靜、慢，這兩者是陳凱歌沒有的，他無暇細察那些江湖恩怨裡面的人心流轉，只簡單粗暴地用吃黑心雞現惡欲這樣漫畫化的伎倆搪塞過去。

如是觀之，若說小說《道士下山》的主角是江湖，電影《道士下山》的主角簡直是漿糊，混亂且黏乎。江湖種種於此缺失，其中被拋棄得最厲害的，是「俠」，一部武俠片，竟然無一人有俠氣：何安下目睹各種情仇，一心卻只想拜師學藝；周

西宇和查老闆被私情所困，顧不得蒼生，連奸角也不決絕，竟叫兒子拜殺父者為師。《史記·游俠列傳》云：「要以功見言信，俠客之義又曷可少哉！」功者，在此置換成「功大欺理」的霸道；見言信，只有「不離不棄」有所涉及，但最後也是離了去了。

《道士下山》上映前夕，徐皓峰接受《北京日報》採訪時直言，而今武俠片中往往是有武無俠，缺少俠客精神：「觀眾看武打是希望宣洩暴力情緒。當年我看好萊塢電影，以為就是信奉暴力，就是拳頭加枕頭。其實武不是暴力表現，俠也不是飛來飛去。」竟不幸言中，《道士下山》只見滿眼的飛來飛去，試想徐皓峰自導《倭寇的蹤跡》，其武何其拙何其實，無意遠承了胡金詮，不著一字，盡得風流。這種境界，是貌似浪漫實則滿懷狡獪功利主義的陳凱歌一代無法達到的了，他們就像片尾的查老闆和何安下，在一座唯美的假山上修煉著猿猴之術，再也不必下來。

致你們終將識趣的青春

在所謂五四青年節的夜晚，我看了《致我們終將逝去的青春》，給這狗血新聞遍地的一天畫上了一個比較狗血的結尾。這一天有的人的青春、名字和一種化學元素一起成為了敏感詞，有的青年在街頭為家不甘沉默，有的青年在街頭為主義叫囂殺人，有的人談情說愛、不知所終。

但在批評此片之前我還是要先為它一辯，那些說它是打懷舊牌的批評基本是錯的，除了片名暗示懷舊，麂皮樂團（Suede）的歌與〈紅日〉有點懷舊之外，這部片幾乎把時代特質都抹去了——時代特質不只是牛仔服、皮革包和穿越了的DVD影碟（注：那個宿舍裡連電腦都缺乏的年代，鄭微竟然向許開陽借DVD）及「重口味」這個詞。真正的時代特質無形而沉重瀰漫——看過《頤和園》的人就懂。這部電影沒有明確說明故事發生年代，目測是九〇年代中期，因為科特・柯本（Kurt Cobian）的戲劇性自殺，使「油漬搖滾（Grunge Rock）」音樂走入尋常百姓的海報把年代鎖定在一九九四年之後，那時，朱小北床頭貼的超脫樂團（Nirvana）

家，何況朱小北這樣懵懂中帶著反叛的未甦醒蕾絲邊。

年代重要嗎？對於今天現實的大多數青年並不重要，不是每個女孩都是余虹，走不出自己的年代。被抽離了暴力與性的青春更加可以隨意代入，一部只有一次意外懷孕和一次男生宿舍群毆的青春片，無論如何也不能叫真正經歷過青春的觀者認同——卻能滿足「too simple」的純愛粉絲。從《孔雀》到《立春》到《致我們終將逝去的青春》，如果這是李檣青春三部曲的最後一部，那無疑是最不青春的一部，倒是七年後的青春較為真實，編劇力求從已經流向韓劇的劇情中盡量以灰暗來反思青春，為那一代失怙青年（作者注：電影中兩個男主角都喪父不是沒有原因的）最終的喜劇找到了虛無的原因。

《立春》是大悲劇，《頤和園》更不用說了，《致我們終將逝去的青春》卻是喜劇——它並沒有充滿最無恥的笑聲。我承認螢火蟲出現的時候我趴了，但又必須承認那是幾米開始大行其道的時代。女神阮莞之死算不上悲劇，那是懵懂者的必然結局；小飛龍鄭微的狗血愛情大輪迴也算不上悲劇，這是村上春樹中國山寨版女生的求仁得仁。也許悲劇只屬於在超市被搜身一剎那的朱小北。那一段憤怒與反抗絕對是電影裡一記不和諧音，在眾人昏昏諾諾的小世界，她獨諤諤叫喊出「人權」二字，她的剛烈挽救了青春二字，使其不只是我愛你你卻愛她這樣愛來愛去的肥皂泡。但也唯其如此，她日後易名劉雲，轉身成為新一派洗腦教育的先鋒，更是飛揚。

悲劇。

有一代人弒父，有一代人並不。相對於這些過於臉譜化的校園男生女生，社會上的人要複雜一點。比如說林靜，他的經歷曲折隱晦，他比鄭微等早了幾年上大學，就注定了人生的弔詭。這弔詭不只是狗血的劇情峰回路轉安排，他遇見那個強愛他的神經質女生施潔、以藥物控制後者，最終還是因為後者失去鄭微，這整個就是一隱喻，無論弒父還是與父親和解都失去意義，因為他試圖掌握的命運始終掌握著他。電影本身也在此時凌亂，編劇不斷使用埋伏線、挖伏線、補伏線的技法反而令其捉襟見肘，命運如果都由設套解套組成，那麼充其量是一部電視劇而已，電影這麼做就太小家氣了。

關於逝去，一代人有一代人的畢業歌，《致我們終將逝去的青春》的畢業歌貴有自知之明，王菲唱道：「你閃爍的眼，像脆弱的信念。貪戀的歲月，被無情償還。驕縱的心性，已煙消雲散。瘋了，累了，痛了，人間喜劇。」這不是郝蕾的《氧氣》，也不是許秋漢的《長鋏》。據說那個時代的大學流行「TDK」：「T」即「TOEFL」、「D」即「Dance」、「K」即「Kiss」，留洋、享樂、愛情，「三大主義」。陳孝正、許開陽、鄭微的選擇日後殊途同歸。在中國的青春大抵如此，這是終將識趣的青春，不是終將逝去的青春，未曾燃燒談何消逝？即使是五四，也早有張愛玲的《五四遺事》怯魅了。其實更為赤裸的另一些青春是我們在電影中視若無

睹的青春，黎維娟的鄉下男友不就是嗎？她和他走在清冷雪地中，接著一段帶著口音的對話，讓我完全想起了《立春》。《立春》裡被消磨殆盡的青春比《孔雀》加柔光鏡的青春，以及《致我們終將逝去的青春》裡最後陷於金碧輝煌的相親裡的青春，更真實、更痛，也更可以致敬。歸根到柢，《立春》裡的那些固執的鄉下理想主義者，是不識趣的青春，唯因其不識趣，才不輕易逝去。

何必和解：崔健的《藍色骨頭》

據說，中國最早聽搖滾樂的人，是大院深處的公子林立果，這個傳說越傳越神，以至於有好事之徒逕稱林立果為「中國搖滾之父」（並且推演他的叛逆及對其父的影響）。這一傳說，其他大院裡出來的精英當然是不屑的，然而即使不屑，也意識到其中的神奇悖論：獨裁者的兒女成了自由文化的引進者，那是多麼詭異的紅色時尚意象。

所以，真正的中國搖滾之父崔健，當他拍攝第一部電影長片《藍色骨頭》，就毫不猶豫地使用了這個段子，並且使它成為電影前半部發展的重要樞紐：男主角鍾華的父母，正因為首長父子而結緣；更關鍵的是：「林立果」在鍾母施堰萍的耳朵種下了搖滾的種子，這種子延續到鍾華身上使他成為新時代的音樂黑客、網絡說唱歌手，施堰萍則飄泊西方，成為了瓊‧拜雅（Joan Baez）那樣的滄桑民謠女神。這一串因緣，看起來是那麼荒誕不經，如果不是出自崔健的講述，我們大可以一笑。

我相信崔健對搖滾神話的誠懇，電影前半部的文革故事之講述也是沉著間雜著

飛逸，電影語言飽含詩意又大膽出格，這都有力支持了崔健的真誠。搖滾樂、同性戀、現代舞……原來中國那時都有，崔健這樣妙筆生花卻不是為了像姜文那樣美化那個時代。本著現代主義者固有的人文精神，崔健還是繼承了傷痕文學的立場，強調著撕裂與夭折——雖然，傷痕文學、現代主義，一不小心就變得刻奇與陳套。

崔健作為詩人，一直是使用隱喻的高手，這次大膽地讓鍾父被槍斃掉一顆翠丸來隱喻上一代的半閹割狀態，讓鍾母以自殘而失憶隱喻同一代人的決絕一面，也不失為一種「疾病書寫」，可惜都淹沒在他自以為也能輕易駕馭的、網絡時代洶湧而至的諸多符號裡了，網絡時代一大特性，正是「拒絕隱喻」。

「你是春天的花朵長在秋天裡」，這當然是電影的關鍵詞，崔健用它象徵搖滾之母施堰萍錯生在最不搖滾的時代，也象徵其他藝術追求者、自由戀愛者的錯置，甚至波及青年藝術家鍾華，他在商業世界裡同樣的不合時宜。但是這種尷尬，很不幸也出現在導演崔健身上，他是一九八〇年代的搖滾長在這個世紀的喧囂裡，崔健一直想用說唱音樂來嫁接這種錯位，電影裡那首〈藍色骨頭〉也是一試，卻徒增尷尬而已。

不知道崔健寫作那首極其淺白的歌，是否刻意模擬他想像中的網絡一代的貧乏？但這首歌的歌詞的確毫無崔健一貫的光彩，不曖昧也不糾結——曖昧與糾結是崔健後期歌曲的一大魅力。這種尷尬甚至比他在今天電影裡使用上一代藝術語言的

尷尬還要明顯，畢竟後者我們仍可以情懷、以執著視之。

堅持做時代弄潮兒是崔健一代中國先鋒的特質，崔健總想掌握網絡時代話語，這次已經是最成功的一次，但青年們還是不買帳。電影故事中濃郁的和解主題，恰恰在現實中遭遇反諷，網絡青年們並無意與上一代精英和解。這個和解故事本身太迂迴太彆扭，其實我很想和崔健說：何必和解？鍾華何必與父母和解？你何必與那個反搖滾的舊時代和解，也何必與這個超搖滾的新時代和解？你本身就是「古怪的聲音」，是「不要和他們一樣」的獨行者。

從未反芻，談何歸來

被內地影迷與國際影人交口讚譽的張藝謀文革題材影片《歸來》，在香港票房僅兩百多萬（內地近三億），不是香港人忘記了文革，而是內地電影遺忘這段歷史太久，以致觀眾多少有點情感飢渴。內地電影除了所謂傷痕文藝時期《楓》、《芙蓉鎮》那些發人深省的話題作，後來就只得《霸王別姬》算是觸及文革較深，還有田壯壯沉重的《藍風箏》。

在《歸來》裡，張藝謀讓舊愛鞏俐出演的馮婉瑜老師，正是一位極端的失憶症患者。但是她的失憶是「被失憶」，正正因為她記得，她記得極端年代的殘酷，記得過往的美好，所以她只能對現實失憶，在這個失憶裡屬於她自己那個牢不可破的世界被保護起來了，犧牲掉的卻是與這個世界最密切相關的愛人陸焉識。

對於那殘酷的二十年（反右到文革），失憶者其實記得，清醒者反而決心遺忘。平反「歸來」的陸焉識，隻字不提自己在大西北勞改營的生死掙扎，不提自己冒險逃離只求見妻女一面的艱辛，不提被女兒舉報心裡巨大的創傷——他和女兒爭

「不怪你，怪我」，但實際上應該怪誰呢？他說：「都過去了。」實際上什麼都沒有過去，組織依然左右著別人夢魘的人自己也經歷新一輪的夢魘。

張藝謀應然知道自己也是一個陸焉識，無法遺忘、無法明言記得、也無法真正歸來。他掙扎著不要成為自己一代人裡的失憶症患者，我本來對這部相對於原著《陸犯焉識》被閹割得幾乎變成了純愛片的張藝謀電影不抱好感，相對於曾經震盪觀影者靈魂的一系列真正的「傷痕電影」，如：《楓》、《芙蓉鎮》等，《歸來》只能通過微乎其微得幾乎看不見的隻言片語暗示悲劇的背景。然而在這個習慣隱喻的國度，即使這樣微弱的記得也是對鐵屋的一次敲擊。

儘管電影中多次逃避和躲閃，割掉了傷痕電影、尋根電影常常會有的「光明尾巴」，這說一樣都不是完滿結局，算是張藝謀最難得的一次決絕。

無論是否投機，這部《歸來》都是一次微弱的拯救，在眾多的哭過便算的當代消費主義觀影者之中，應該有百分之一的人會像李安導演那樣反思：這是一部存在主義電影。巨大的荒謬籠罩著平實的七〇年代末——原來文革根本沒有在一九七六年結束，馮婉瑜寧可相信一紙公函而不相信站在面前的丈夫，陸焉識到最後只能舉牌日復一日在車站迎接自己——這不比《等待果陀》更虛無絕望嗎？然而陸犯焉識？文革或其後歷史的廣大集體失憶症患者焉識？只要歷史得不到直面，記憶永遠

空缺，流放者永遠也不可能歸來。

老一代影人的譴莫如深他們可以說出多種藉口：某些明文不明文的禁令、自身怕揭瘡痂的尷尬、藝術理念／娛樂理念的悖反等等（年輕一點的姜文《陽光燦爛的日子》和《太陽照樣升起》處理的是青春而非文革）。第五代導演的理由是當下現實有更多矛盾和戲劇性等著去處理，當然你可以說他們電影裡那個叢林世界正是文革時代的最確切遺物，比如說《白日焰火》裡冰冷而充滿殺機的世界。

然而文革缺乏戲劇性嗎？恰恰相反，它的戲劇性大到了讓任何一個導演無法駕馭的地步，以至於張藝謀只能用極其隱微的方式取巧觸及，差點弄巧反拙而掩藏了文革本身。年輕世代擅於取巧，但他們無意於這麼沉重的題目，因此徐若濤二〇〇九年完成的實驗電影《反芻》顯得非常罕有。這是徐若濤的長片處女作，雖然徐若濤早已在前衛藝術界很著名，已有極其成熟的藝術操作風格與作品，但電影畢竟與觀念藝術、多媒體藝術是兩回事，如果嚴格以電影標準要求，《反芻》明顯是簡陋的一部地下影片，甚至算不上導演自嘲的B級片。

但正因為如此，徐若濤用詭異的途徑偷襲了難啃的文革題材。我們可以把《反芻》理解為一部高達式的理念先行片，充滿了活報劇＊般的調侃——雖然它沒有使用高達的大字，但徐若濤以視覺藝術家的擅長驅動那些隱喻或反諷意象製造高達字幕的疏離效果。演員的拙劣表演和鏡頭調度的刻意笨拙，反而突出了文革的遊戲

性，或者一種難以掩飾血腥內涵的行為藝術性：軍機墓地的女同志流出的汩汩經血和其後被批鬥者的血一樣，因為虛假反而強調了那個時代的虛無。

其實不只是那個時代的虛無，電影取景的當代爛尾樓農村像極了大寨時期**的偽烏托邦，虛無延續至今，電影混雜了線性與倒敘，也是為了證明這一點。一九六六年開始的文革編年史一開始穿越了到一九七六年四五運動背誦了悼念周恩來的詩詞：原來悼念與殺機相混。接著穿越的是唐山大地震，一直到一九七四年，那顆代表毛主席慰問的著名芒果迅速腐爛；一九七五年，那個彷彿長安街上攔坦克勇士王維林的人在抵擋三個過時的紅衛兵⋯⋯一九七六年最後的自殺者，模擬了法國大革命馬拉之死的姿勢，隨之長大的侏儒宣告文革開始了。

但不久前，侏儒的夢裡，國際歌實現的天堂是大吃大喝的今天。行軍的紅衛兵在廢墟中發現可樂，然後連接了這兩個世界：舊天堂與新地獄。尼采一樣的流浪漢實際上是紅衛兵們自身的鏡像，他質問道：「他們是小將嗎？他們已經很老了，甚至老年人的疾病都在你們身體裡長出來了！」這就是中國：永遠有一批未老先衰的人在追隨一個精神病人，演出一齣恣意淫青春的樣板戲。

* 一種戲劇演出形式。它以迅速反映時事、進行宣傳為目的，就像「活的報紙」。中國從二十世紀二〇年代後期，開始這種戲劇演出，在戰爭時期更是常用的戲劇形式。

** 六〇年代中國以山西昔陽縣大寨公社為仿效對象，進行的農業改造運動。

在徐若濤這個縮微景觀一樣的樣板世界，只有荒誕的才是現實歷史，正常的愛慾在歷史框架中可笑得近乎虛構。但所謂歷史的還原也近乎虛構，徐若濤發揮現代藝術營造拓撲幻境的拿手好戲，把封閉盒子式的場景捏造代替了傳統的場面調度或者剪輯，那些直接剝離現實的幻境直承《安達魯之犬》（ Un Chien Andalou ）達達式無解隱喻，但它們都在重新定義著什麼是「真實」。

誠實是反思的基石，戴錦華批《歸來》指出其致命傷是關鍵細節的不誠實。因為《歸來》的美學先設了誠實是真理的底色，所以一點不誠實都會變成刺耳的不和諧音。而先設了荒誕、無意義的《反芻》卻因為貫徹了不誠實的狂想，而忠實了那個時代的謊言特質。但這樣還不夠，反芻是把自身吐出一遍遍來回咀嚼，《反芻》僅僅在形式上實驗了這個過程，中國電影對於自己胃裡的草與毒，依然含混地稱之為待消化物，而已。

不存在的故鄉

「我故鄉的四種死亡方式」的主語未明，也許是電影中的那些死者，但也許就是「我故鄉」——一九九〇年代以來，中國人的故鄉都在死亡，每個人都有病入膏肓的故鄉：鄉村的青年把村莊扔給老人和孩子而自己前往城市，在城市患上塵肺病或者愛滋病的人回故鄉等死；城裡人在假期蜂擁而出去蹧躂別人的故鄉；發展商盤剝窮人的故鄉……嚴格意義的故鄉應該由水、土地、風和火這些元素組成，而在《我故鄉的四種死亡方式》這部電影裡，因為中國的發展扭曲變態，這些賦予故鄉生機的元素卻幾乎變成了致死之物。

我友導演柴春芽同時也是一位小說家、一位虔誠的佛教徒，因而他對死生的看法並不如此僵化，四種死亡方式同時也是四種讓故鄉復活的方式。正如電影開頭那個隱喻意象：一隻死雞懸掛在黃河邊上，這明顯是向攝影大師寇德卡的名作《吉普賽人》裡那個同樣的意象致敬，但富有悲憫心的柴春芽旋即讓打算自殺的主角尕桂把雞解下來，雞竟然復活飛走了——這與電影接近結束時從長途客車撲騰飛出的鴿

子相呼應，也和尕桂放棄自殺轉而回故鄉尋找生命的救贖行為相呼應。

《我故鄉的四種死亡方式》充滿了這種深度隱喻的場景，柴春芽自稱它是一部哲學電影，我看它也是一部李維史陀式的結構主義人類學電影，被作為死亡標本呈現的甘肅農人們也具有李維史陀的印第安人、寇德卡的吉普賽人的神奇性——也許來自對命運的聽任、對神秘的俯首，這樣的一個世界依然充斥著巫師、靈視者、草台演員甚至鄉村詩人，這些在當代中國統統被判為不合時宜的老套因素，卻正是他們捍衛了一個故鄉應有的詩意。

因此成就了一部高貴的電影，就和鄉愁一樣——柴春芽混而言之為「尊貴的憂傷」。在荷爾德林到海德格下來的德國浪漫主義思辨中，一個有所歸屬的農人就是尊貴的，柴春芽延續的詩人海子所忠實的也是這麼一種高貴。因此這部電影迥異於第六代導演熱中的虛無現實主義，它迥異於莫言他們的熱鬧魔幻現實主義，它冷峭孤寂，呼應的是知識分子柴春芽的憤世嫉俗。本來常見於導演處女作裡的儀式化表演，也因為電影裡這個高貴的故鄉，而籠罩上一種啟示錄般的神秘。

電影的結尾下起了導演未曾預期的一場雪，於是就有了最悲涼的一個鏡頭：尕桂的妹妹臘梅唱起一闋秦腔：「西湖山水還依舊，憔悴難對滿眼秋……」西北貧瘠山地對江南的想像因為秦腔固有的絕望悲憤而變味，雪地不遠處的牆上恰好寫著農村常見的標語：「計畫生育珍愛美好人生，致富靠科技靠人才靠教育。」兩重文本

極其反諷，後者是赤裸謊言，前者卻是自古流入內心的真實況味，兩者之間是尷尬的現代農村——故鄉只屬於白雪覆蓋的土地裡的死者。

老炮兒下落不明

從青島飛回香港的飛機上，看了半年前很想看的電影《老炮兒》——這部電影幾乎沒有在南方賣座，卻在北方惹得無數老少爺小少爺大妞大媽熱淚盈眶，我在香港的影院遍尋不獲。南方人不理解充斥片中的京片子和老炮英雄主義，很正常。作為南方人的我卻意外地被此片打動，不是因為英雄主義，僅僅因為片中北京之冬的肅殺，青蒼的色調如命運的荒野，符合我記憶中的那個北京。

電影最震撼我的台詞是開場沒幾分鐘出現的，「曉波他回來了嗎？」六爺的哥們向他問起，我當下心裡一顫，因為我想到了現實裡囚禁在更北方的錦州監獄裡的劉曉波。「曉波他下落不明。」這正是我認識的許多中國人心裡的牽掛與疑問。當然，電影看下去，「曉波」只是六爺那個倔脾氣兒子的名字，但我相信作為電影圈老炮兒的管虎在電影開頭突兀地安排這句台詞，不是沒有弦外之音的，這是質問，是「要個說法兒」。

堅持「要個說法兒」也是所謂的老炮兒精神當中我唯一認同的一點，以前張藝

謀透過他最後一部好電影《秋菊打官司》強調過。管虎的電影更多強調的是這已經是毫無說法的世界，人打了就打了，車扣了就扣了，錢貪了就貪了，一切的曖昧不明都被一個名為潛規則的惡力罩著。六爺他們老炮兒也講規矩，他們的規矩在七八〇年代也是諸小惡的共謀者，但面對這十年中國的驚濤駭浪，他們只能成為被浪拍扁的小百姓——「這個世界是你們這群小老百姓想像不到的」這句台詞才是電影的大主題。

「要個說法兒」於是就成為最悲壯的底線，你已經喪失追責和談判的能力，僅僅想問責一下而已，也不可能。電影結尾那段最為人稱道的鏡頭狂歡，六爺以一身七〇年代紅色貴族二代的裝扮在冰面上掙扎前行，俄式將校呢子大衣、日本軍刀，可笑的是這些舶來物裝飾了一代一代中國英雄主義者的虛榮，但已經支撐不住他們的病軀。六爺的形象和一九七〇年叫喊著「七生報國」而殉其道的三島由紀夫如此相像，但共和國的老炮兒們如今卻連可殉之道也下落不明了。

在萬丈高空，我只是定睛注視著小屏幕上那茫茫冰面。頤和園後面那片野湖，巨冰龐然一如老殘遊記裡的冰封大明湖，俯攝鏡頭下裂紋遍布，卻像天羅地網一樣緊緊牽絆著奔跑的六爺——他和電影裡那隻奔跑在京城環路的鴕鳥一樣最終將精疲力竭。

鏡頭一轉，那個今朝的紅三代吳亦凡，竟然看著老炮兒的掙扎流下了廉價的眼

淚，正是這滴鱷魚淚和許多觀眾的淚構成了對老炮兒的最後侮辱。記得米蘭昆德拉是怎樣定義媚俗的嗎：「媚俗引起兩種前後緊密相連的淚流。第一種眼淚說：看見孩子們在草地上奔跑著，多好啊！第二種眼淚說：和所有的人類在一起，被草地上奔跑的孩子們所感動，多好啊！第二種眼淚使媚俗更媚俗。」在冰湖上奔跑的六爺，自然也是預知了這種感動的，然而他的同代「英雄」的幻像早已在《陽光燦爛的日子》裡被消解殆盡，他僅僅是一個贗品，可憐但並不悲壯。

一部詩意電影不需要寫詩

因為在香港電影院看不到這部據說「讓中國電影前進了五十年」的神作《路邊野餐》，我是在奔走在廣東省省道上的返鄉大巴上用電腦看的，看到一半，電腦沒有電，我轉到手機繼續看……那段四十一分鐘著名的長鏡頭，配合著大巴的走走停停，讓我看得非常舒服，絲毫沒有眩暈感，也沒感覺豆瓣青年們大驚小怪的前衛實驗。

倒是電影結束，大巴到站，走出我故鄉這個還停留在九〇年代風格的五線縣城，我猛地呼吸到了《路邊野餐》中凱里與鎮遠的詩意，而不是那個虛構的蕩麥的詩意、從台灣舶來的詩意。

《路邊野餐》的詩意存在於小診所的枯寂日常中，存在於挖掘機的上落規矩中，存在於小男孩與小裁縫捨不得放下的一碗飯，存在於陳升回憶那間被瀑布聲吵得無法對話的房子。卻不存在於水中的繡花鞋、牆上的鐘，不存在於年輕苗人樂隊在村子路邊演奏台灣兒歌，不存在於李泰祥與鄭愁予的穿越中，尤其不存在於那些

被中年人用方言念出的小清新詩句中。無數小清新影評「敏銳地」指出，畢贛可以

pass掉賈樟柯了，可是《路邊野餐》所擁有的一半以上的「詩意」，與賈樟柯是同

母異父的。

　　他們都應該感激中國鄉鎮這個母體，後者饋贈給中國當代電影的龐大資本，是

導演們無法否認也無法拒絕的，凱里是《路邊野餐》的真正主角，如果這個關於追

憶和懺悔的故事移師上海或者巴黎，詩意便多少變得庸俗了。至於父親，畢贛表面

上追認的父親是塔可夫斯基（或者說營銷方給他安排的父親），電影深藏的父親卻

是詩人佩索亞。

　　如果電影真的堅持叫畢贛最早想的名字《惶然錄》而不是故作姿勢的《路邊野

餐》，這部電影的深度會落實很多。《惶然錄》指向的是佩索亞，這個使用了數十

個分身（學術上稱為「異名者」——heteronyms）去寫詩與哲學隨筆的葡萄牙詩

人；《路邊野餐》想暗示電影與塔可夫斯基《潛行者》的血緣關係，但弄巧反拙，

很少人知道《路邊野餐》只是一部二流的蘇聯科幻小說，塔可夫斯基僅借用了它

一些設定而已。

　　是佩索亞，而不是金剛經，解釋了電影主角陳升的神秘——他是一個身同時

流淌著三種以上時間線的敘事者，多股線頭、多個角色／異名者都在他身上糾纏，

而他就算不是甘之若飴，也是不厭其煩的。他既是那不必要的詩人也是怕野人的瘋

子，既是酒鬼也是司機，也是拿著蠟染被車撞死的醫生兒子，甚至他還是屬於過去的老情人「林愛人」和屬於未來的侄子衛衛。導演動用大量細節的呼應來暗示這種身分糾葛，這內在心理層面的多重空間強化了稍嫌花巧的形式，而不是相反。

身分糾葛之上是時間糾葛。陳升的弟弟老歪雖然不是詩人，卻用最直截了當的方式在故事前半段就印證了題辭的金剛經「過去心不可得，現在心不可得，未來心不可得」——通過換鎖、換碑，隔絕了陳升與他的多重面向的聯繫，尤其當陳升發現「碑上沒我名字」時，他失去了與未來和過去的聯繫。

陳升不必要是一個詩人，他的困頓背後有電影並沒正面觸及的貴州歷史與現狀，那背後有一種殘酷的詩意在。在若干細節可以串聯出來一個歷史的模糊影子：蕩麥的理髮女子看到陳升背著手洗頭時，她說這裡背手有罪，老一輩是被捆起流放過來的；老醫生光蓮回憶在飢寒交迫時代她和初戀林愛人的故事，最後我們才知道林愛人是一個苗族蘆笙師傅，這是一段女知青和本地苗人的愛情悲劇；陳升的母親也是一個苗人，會做蠟染，並且與光蓮相識，而同母異父的陳升與老歪始終缺席，只有一個退隱的黑老大花和尚擔任了孩子的爺爺這樣的角色；而黑老大帶出的歷史則是陳升遭遇「那年嚴打，被判了九年」……

所以「沒有了心臟卻活了九年」這句詩一下子沉重了起來。同理，「手電的光透過掌背／彷彿看見跌入雲端的海豚」這句純超現實聯想，也是加上了陳升對自己

在汞礦服刑時一個重金屬汙染的藍湖的回憶，才獲得更詭異和疼痛的詩意。相對於偏地凱里的現實、中年男子陳升所背負的經驗，生於一九八九年的畢贛所寫的詩句顯得輕飄，有的是敏感的才華，但與前兩者的沉重很不般配。

詩句直接進入電影的成功範例，前有塔可夫斯基的《鏡子》，近有楊超的《長江圖》。前者直接引用其父親著名詩人阿謝尼・塔可夫斯基寫於戰爭年代的詩，後者虛構的那位並未露面的船工詩人，他所寫的詩落款都是一九八九年，詩的風格也屬於那個年代。相反，畢贛的詩不屬於陳升所經歷的那個時代，倒更接近豆瓣文青與「睡前讀首詩」的趣味。這些詩句致敬著朦朧詩初期的超現實主義以及台灣現代詩的純粹，但恰恰和《路邊野餐》電影內欲言又止的現實相悖。

所以我說陳升不必要是一個詩人，他作為一個服刑復員出來發現妻子已死的前混混、作為一個濫竽充數的小診所醫生，都比作為一個詩人有詩意。拍攝詩意電影不一定要以詩人為角色，我想起一部也許是中國近七十年最有詩意的電影《巫山雲雨》（導演章明，主演張獻民恰恰是《路邊野餐》的藝術顧問），它的角色都是生活在三峽邊上的苦悶青年，航道工與旅館服務員，不寫詩。還有今年另一部可以與《路邊野餐》媲美的小製作《枝繁葉茂》（導演張撼依），主角是一個農村婦女的幽靈，也不寫詩，她的魔幻寫實詩意更屬於中國鄉土的當下。

《路邊野餐》是一部可以打八十分的好作品，扣掉的二十分，恰恰來自「詩意」

帶出的刻意——就像那個高難度的長鏡頭中，「交換襯衣」這一細節設計的刻意也為長鏡頭的行雲流水減分。陳升穿上光蓮送給老情人的舊襯衣、女裁縫穿上不合身的掉扣子襯衣，屬於導演唯恐觀眾不明白隱喻而進行的急躁圖解。後來安排陳升在走唱樂隊伴奏下磕磕絆絆地唱台灣七〇年代民謠〈小茉莉〉〈小茉莉〉也是一樣，這種刻意瓦解了前面陳升只是在車斗上與樂隊談起〈小茉莉〉，歌聲自然流淌伴隨山路蜿蜒而去的詩意。

其實我相信畢贛的誠意，他是一個詩人，《路邊野餐》和熱愛它的觀眾也是心存詩意的。只能怪在目前不健康的電影市場生態中，一部獨立小眾製作生存不易，營銷方利用了青年對「詩意」的飢渴，在對「詩和遠方」的過分放大中，青年們反而忽略了他們寄生的當下所擁有的詩意——我相信，少年詩人畢贛恰是在他毫無「詩意」的小鎮現實當中成長成為導演畢贛的，就像賈樟柯一樣。

向一頭老牛學習死亡

——評《清水裡的刀子》

從誤讀孔夫子「未知生，焉知死」開始，漢人就以此為藉口習慣性地迴避死亡問題。因為懼怕，就選擇了逃避和戲謔，《古詩十九首》及陶淵明以後，嚴肅思考死亡和死後世界的漢人作家、藝術家甚少，即使幾個大詩人如杜甫蘇軾偶爾觸及這一終極主題，和西方等量級的大師相比，也是零碎和並不深入的。

這是漢人的功利主義，服膺於忽視死亡的原則之下的世俗社會會更有效運轉。

有外國人觀察說：「每個中國人都似乎相信自己是不會死的，直到死亡來臨一刻他們都以為能僥倖逃過。」這樣說有點刻薄，但似乎就是這種盲目樂觀阻礙了我們思考死亡，也阻礙了我們在死亡的背景下嚴肅面對生，即所謂「向死而生」。

在當下更加浮躁的世道裡，一個嚴肅的漢族創作者，要思考死亡問題，恐怕都得假以外求，從我們身邊仍存有終極信仰的鄰居那裡尋找橋梁。獨立電影方面，今年張揚導演的《岡仁波齊》（取材於藏族）、幾年前楊蕊導演的《翻山》（取材於佤族）都是這種學習的好成果，至於最近在釜山電影節獲得新浪潮獎的《清水裡的刀子》（取材於伈

子》，也由漢人導演王學博改編自著名回族作家石舒清的同名小說，是一部完全忠實於西海固回民文化的電影——它如此不帶漢人視角的克制表達，以至於有回族觀眾不相信導演不是穆斯林。

相比起二十多年前那部轟動一時的通俗小說《穆斯林的葬禮》，《清水裡的刀子》才更忠實於一場穆斯林的葬禮。電影從老回民馬子善的妻子去世開始敘述，到其妻亡故「四十日」前夕殺牛備宴結束，所有細節都表現出導演對現實的謙卑態度，包括多次用長鏡頭拍攝穆斯林「小淨」和「大淨」的過程，這都呈現出在極端困厄狀態下一個民族保持尊嚴的努力——這種尊嚴，是目前微博網絡上的侮辱「綠教」的種族主義言辭消遣者所不能理解的。

我想起一個詞：清潔的精神，來自張承志的命名。其實我對中國穆斯林的精神生活及所有高層次的認識都來自張承志，也無可否認張承志帶有一種矯枉過正的偏祖的可能，比如說長篇《心靈史》對西海固哲合忍耶的抗爭史之敘述，便是激情過烈，不如此前他另一部中篇《西省暗殺考》克制冷峻。相信像我這樣通過張承志去完成對西北回民的想像的漢人讀者大有人在，無論是被他張揚的決絕血性感動還是被嚇到。這麼一個強大的「影響焦慮」下，漢人導演嘗試講述一個高度克制的死亡故事，難度更大了。

王學博選擇石舒清的原著加以鋪演，既聰明但也是增加難度的行為。《清水裡

的刀子》數千字的短篇，字字精煉，又不時有逸出現實主義的形而上詩意，很能顯出文學本身那種超越其他藝術的直通靈魂的微妙魔術。

在那樣清澈的水裡，果真有一把銀光幽幽的刀子嗎？記得老人們都講過的，說牛：這樣的生命是大牲，如果舉念端正，把牛能用到好路上，那麼，這頭牛在獻出自己的生命之前，會在飲它的清水裡看到與自己有關的那把刀子，自此就不吃不喝了。顯然，這頭不吃不喝的老牛是看到自己的那把刀子了，就在它面前的那盆清水裡看見了。像這一段點明主旨的文字，樸素而神秘，但如果用影像直呈，便會淪為笨拙的圖解。

王學博善用影像，但不直呈，而是拍攝小說中沒有置一詞的西海固的天地、雨雪、動植物，來包圍他的死亡思考。這麼一個蒼茫荒涼如末日的世界中一個老人和他一家的隱忍，讓人想到匈牙利大師貝拉．塔爾，尤其是後者的《都靈之馬》一片。當馬子善對兒子說：「今年收成好，可以多囤一些洋山芋*和水，明年你不用去城裡打工也能熬過去。」的時候，《都靈之馬》裡面那位馬車夫和女兒日復一日對坐吃清水煮馬鈴薯的鏡頭在我腦中呼之欲出。

人臨絕境，死亡的真義才會更清晰。《都靈之馬》就是以絕境迫使觀眾進入尼采的啟示錄幻像中去理解尼采之瘋狂的意義的。西海固的環境殘酷，大有天地不仁之感，但當暴雨傾注，孩子們的蕭穆如領聖餐；當雪染千山，馬子善與死亡和解，

路上的樹又依稀長出新苗。此天地本無「仁」不「仁」的概念，超越儒家的天道概念去看人之在世，方知平等。

原著裡馬子善對墳園的大段思考，在電影中被省略了，讓萬物自行解說。尤其老牛本身的死前三日絕食，就是最好的答案。如此端正迎接死亡，清晰地面對死亡的態度，不但馬子善和他的兒子受教，我們也為之震撼。卡繆所說保持清醒直面死亡來臨就是這樣：無論是《異鄉人》的莫梭「欣然接受這世界溫柔的冷漠」，使死亡置入自己的經驗中，還是《快樂的死》中梅爾索在對當下的快樂體驗中反思死亡：「漫長的冬天即將展開。但他已經成熟得足以迎接它了。」這都不外乎一頭老牛的坦然。

此外精彩之處在於井水的隱喻，生死交替由日復一日的提水、人和牛的淨身、枯水、驟雨後又生水等來呼應，均甚為自然。牛在食水中看見刀子，人也何嘗不是從井水的枯枯中看見自己的命運？馬子善一家的後代是否繼續留在西海固，取決於這口井的枯盈，甚至和朝代無關。「城裡亂也不是不知道」這句唯一和外面的世界相關的台詞，似乎把局外人肆意加以噱點的「重大敏感事件」一筆帶過，一筆勾銷。死是最私人的事情，此地的生死更是只有生長於斯的人知其冷暖。

＊馬鈴著。

兩個馬子善的老妻割草的閃回鏡頭，如幻像，是電影中最淒婉但也最暖心的一刻，愛就是這麼微不足道但不可或缺的，在殘酷世間。因為有了這兩個鏡頭，老牛的犧牲才得以真正正名，超出宗教對死亡的安慰或者救贖許諾，這個犧牲的意義和一個西海固農婦的犧牲同樣莊嚴重大。原著結尾寫得好：「他看見一個碩大的牛頭在院子裡放著，牛頭正向著他，他不知道牛的後半個身子哪裡去了。他覺得這牛是在一個難以言說的地方藏著，而只是將頭探了出來，一臉的平靜與寬容，眼睛像波瀾不興的湖水那樣睜著，嘴唇若不是耷在地上，一定還要靜靜地反芻的。他有些驚愕，他從來沒見過這麼一張顏面如生的死者的臉。」

這張臉其實馬子善見過，那就是他妻子在遠處割草緩緩回頭那張模糊的臉。充滿生之實證的一張臉。

擺渡不能的《擺渡人》

目睹網路上的差評滿天，王家衛導演在微博力撐《擺渡人》，押上了他最後一部金漆招牌《一代宗師》裡的套路：「其實天下之大，又何止南北。一味求全，等於故步自封。在你眼中這只是一部電影，對我來講是一個世界。所謂大成若缺，有缺憾才能有進步。擺渡人，渡人渡己——我喜歡。」

這花言巧語真是可圈可點。第一句預先堵了南方觀眾的口，第二句堵了習慣以前王家衛精益求精的完美主義者的口；第四句，你確定你在講澤東電影二十五週年的出品而不是在鼓勵一個電影學生嗎？大成若缺的前提是「大成」，這樣濫用典故也太抬舉一部習作了。

可怕的是這樣一部巧言令色的電影竟然以含混不清的「渡」為主心骨，仁人能渡，妄人只不過以渡來販賣雞湯。不，我不會用雞湯稱呼它，看了半部《擺渡人》之後第一感覺就是：就像金城武飾演的癡漢管春強迫別人吃毛毛做的暗黑燒餅一樣，王家衛端著張嘉佳調製的這碗味精湯對我們諄諄善誘：「喝吧，喝下去，你就

能見天地見眾生……」但我們都知道這不過是一個煎糊了的燒餅。

天地與眾生的樹立，關鍵在於世界觀的有無、真偽。如果存在真正渡人的電影，近作有一部《深夜食堂》，它和《擺渡人》的差距之大，令人都不忍比較。夜夜彙集到社區巷子小食堂的人帶來自己的故事，在不動聲色之間漸漸釋懷，每個人都在渡人渡己。這境界，上海一家架空的酒吧如何能及？前者展開的是浮世繪卷，後者展開的僅僅是浮華。

我毋需批評張嘉佳，他是一以貫之的，就是暖男就是心靈「雞湯」導師，只不過這次更赤裸裸一點而已。這部電影的意義在於：王家衛媚俗的一面被張嘉佳徹底引導出來了。不是放個蔡琴放個西班牙歌就是王家衛風了，那些向經典舊作「致敬」的粗糙意象，以及那些拙劣模仿的「金句」，都在出賣著王家衛：原來一個low版本的你，是這樣的。

話說即使在傑作《一代宗師》裡，王家衛以前引以為傲的金句已經成為拖累電影的缺點，金句說一次是金句，說十遍就是矯情了。民國老派江湖人葉問說多兩句金句，作為遺民之癖也就算了，一個在上海開酒吧的香港大叔句句語焉不詳的金句，既是編劇的輕浮，也把梁朝偉變成了一個紙糊空殼。

什麼緣為冰，我把它抱在懷裡，冰化了才發現，緣分也沒了，抓著會痛，不放手，最後也會消失的。什麼世事如書，我偏愛你這一句，願做個逗號，待在你的腳

邊。但你有自己的朗讀者，而我只是個擺渡人。我們都會上岸，陽光萬里，到哪裡都是鮮花開放。都是十年前就氾濫了的偽託倉央嘉措情詩的模版式產品，最適合過氣文藝中老年假裝仁波切來渡那些小文青。

所以我們不要再笑話大陸文藝女青年都皈依靈修，如果沒有那些打著心靈導師旗號的中老年男人騙子，以及他們之前作為藝術浪子的始亂終棄，哪來這麼多幡然皈依的女青年？說白了，「擺渡」就是偽靈修的變種，空虛靈魂對另一些空虛靈魂的縫縫補補罷了。

我也不能同意香港影評人朗天說的擺渡人即香港中介角色的身分認同，這未免過度闡釋了王家衛的自覺性。如果所謂情感擺渡人是遊走在許多不清醒男女之間的仲介，很難保證他是否信口開河的黑仲介。而我們也沒有看到王家衛試圖通過該片向大陸擺渡某些價值觀，或者協助雙方在對方的岸登岸。片子中的上海像片頭所示虛假得接近電腦動畫，現實是一個孤島一般的模型小區，背景中若隱若現著拆遷的字眼，而這一切都和那些金碧輝煌的演員無關，一切都是「離地」的。

被視為香港人隱喻的陳奕迅演的馬力也只是個騙子而已，被冠以「我只唱自己的歌」這種藝術家高傲（在香港影評人的善意解讀中這成了香港電影工作者的骨氣），其實他十年了還是在唱著十年前那首忽悠初中生的雞湯歌。

兩個香港人，梁朝偉的油滑與尷尬，陳奕迅的落魄與麻木，才真像今天北上發

展的香港電影人。相比之下，倒顯出金城武憨直得可愛了，雖然，他的造型讓人想起黃安，嘶喊著「重出江湖」時是那麼的力不從心。如果港產片二十五年前的黃金歲月，要靠這麼一些角色去擺渡，那麼沉沒也並不可惜了，幸好這不過是澤東電影的酒後一夜情，露水夫妻而已。

岡仁波齊：一個漢人導演能否講好一個朝聖故事

不知從什麼時候開始，漢人講述異族故事的時候，仿佛背負一種原罪。公眾輿論上，「消費」二字動輒施加在觸碰到異族題材的作品上，可能因為我們的漢族主流藝術家們往績不佳，他們的確創作過不少獵奇的、消費的、甚至是影像剝削式的作品，前些年在西藏長槍短砲「圍獵」藏族人像的那些所謂攝影發燒友，就是其中最極端的例子。

同時又有另一種創作極端，就是過度神聖化異族文化。這在一九八○年代有之，第一批進藏的現代主義藝術工作者，無論作家還是畫家、紀錄片導演，都被深沉瑰麗的藏傳佛教文化震懾了，從而創作出表面是現代主義實質是神秘主義加浪漫主義的大量頌歌，稍有例外如馬建的《亮出你的舌苔或空空蕩蕩》則受到兩面的批判。而到如今，繼續神聖化異族文化的藝術家，則多少有懾於前述那種「原罪」壓力，力求用矯枉過正的臣服來贖罪的意思。

不卑不亢，能在兩者之間找到平衡的漢人藝術家，很罕見。尤其在電影界，當

一代藏族導演如萬瑪才旦、松太加等以成熟渾厚的藝術語言交出一部部屢獲好評的作品，無疑給想涉獵民族題材的漢族藝術家更大壓力。因此，當張揚的新片《岡仁波齊》在國外電影節受到讚譽的時候，果然就有不少國內聲音對他發出「消費」藏民文化的質疑。

沒看該片之前，我也先入為主地懷疑過慣於拍攝城市生活小品的張揚導演，是否能駕馭「朝聖」這麼一個艱重的題材。然而看完《岡仁波齊》。我對他一如對片中的藏人一樣，欣然起敬。

如何對所謂「落後的」、我們不理解的風俗與信仰表示尊重？張揚並沒有一下子反彈、以高大上的影像來對褊狹者進行灌頂教育。在電影的大部分時間，他把自己的身段還原到一個純紀錄者的視角，讓藏人生活最現實主義的一面赤裸呈現。半紀錄片的風格有別於現在流行的偽紀錄片，他一半是記錄原定會發生的一次藏區邊民向拉薩與岡仁波齊的朝聖事件，一半是在其中加入根據自己對藏文化學習而至的對生老病死的理解，讓朝聖路成為一個自然而然的人生舞臺——這舞臺根植於灰塵滾滾的地面，磨礪了觀眾期待看到的「戲劇衝突」和「角色營造」，讓其盡歸無言。

生老病死、吃喝作息之外，是在沉悶的朝聖路上寂靜不動的時間風雲。跪拜所用的木板如擊鐸不絕於耳，繼而是拉車行路人的號子*——大致的意思如漢族也有

的民歌「過了五道梁，想我爹和娘」，行路人的哀愁不分民族的。一次次五體投地之上，山河漠然壯麗，跪拜贖罪的屠夫剛剛給螞蟻讓路，身後載重拖拉機就被撞了，這是無常還是考驗？藏人們不問，電影也不偏不倚沒有去引導觀眾「思緒激盪」。

除了不斷經過的卡車，朝聖者所經歷的坎坷一切如舊，朝聖就是日常生活的另一種延續而已，遇雨水就當沐浴，與驢子分享祈禱，與同道人分享糌粑，這一切的漫漫敘敘衍生出一種迥然不同於神聖化、神秘化西藏的詩意。行路越是沉悶，你越是明白修行二字的塵俗在地。忠實於生活的人並不局限於「文化」的姿態，因此當朝聖的孕婦臨盆，他們停下來腳步，驅車前往衛生服務中心，接受現代的醫護人員幫助接生，也會在到達拉薩時找喇嘛為嬰兒祈福，兩者的功德是同等的。

貫穿全片的一句話是「讓我們祈禱」，無論一天經歷什麼，都在氂牛帳篷裡圍繞如豆燈火的祈禱中結束。這時你自然明瞭，他們需要的、依靠的是比國道和藥店更多、更深遠的東西，但電影點到即止，沒有去弘揚什麼也不批判什麼。

唯一的批判出現在住在湖邊的老人說：「現在犁地的小夥子太心急，氂牛都累壞了。」而即便是承載了太多現代隱喻的蘋果手機出現在朝聖小女孩手上的時候，

電影也沒有絲毫批判的意思，小女孩挨個問候遠方的家人，寒暄的話都是一樣，卻聽得我眼眶濕濕。面對本應充滿衝突的意象，導演選擇了泰然任之，因為生活本身就是這樣不偏不倚的，讓它發生下去便是——這符合藏人質樸的人生觀，既然只有蘋果手機有藏文輸入法，我們就用蘋果手機，哪怕外來人覺得「畫風不對」。

這些在塵土中默默微笑，堅持自身文化又從容面對變化的人，讓我想起德國電影大師荷索晚期紀錄片裡的人，電影也讓我想起荷索的片子。荷索作品中的宏大、堅忍、神奇，從來不用刻意拔高和奇觀化自己，常常是在沉悶現實當中突然脫穎而出，豁然開朗。《岡仁波齊》裡的朝聖，朝的不是布達拉宮和岡仁波齊，而是這些卑微地忠於生活的人本身，包括一輩子在家鄉牧羊、為了養育侄孫們選擇獨身的老叔叔；走進產房首先問候產婦心疼地攥著產婦的手的婆婆。他們都讓我想起我所知道的一個道理：轉山朝聖時心中只能為他人祈禱幸福。

於是有了我最感動的一幕，當眾人拉著壞掉的車子，艱辛不堪地翻上一座山的隘口的時候，他們默契地分發了風馬旗*，隨即歡呼把風馬旗撒上高空。一剎那，卑微的人與山同高，岡仁波齊雖然在遠方，但它早已在朝聖者的生命中了。

岡仁波齊聖山，傳說是勝樂金剛居地，代表著無量幸福。仁波齊，也即是這些年最為漢人誤讀的「仁波切」的另一音譯，仁波切，就是「人中之寶」的意思。珍惜、學習人中之寶，感知無量幸福。對這樣一種道理的認受，我想是不分藏漢的，

與其說張揚講好了這一個朝聖故事，毋寧說他和我們一起學習了一個質樸的人間道理。

＊也就是經幡，印製、寫上各種經文、咒語的旗子。

那個被虛構的西藏的安魂曲

——評《皮繩上的魂》

張揚在今天改編扎西達娃的小說，表面上是嘗試類型片與實驗電影的結合，並向萊昂內（Sergio Leone）致敬，但實際上是在向一九八〇年代致敬，試圖接續那個時代我們信仰過又失落了的神秘。

但是一九八〇年代扎西達娃他們叫我們吃驚的東西，今天已經麻木，無論是文藝上的魔幻現實，還是現實上更變本加厲的魔幻現實。《皮繩上的魂》裡最具象徵意義的失語的小流浪兒「普」，不是象徵著傳統西藏，而是象徵八〇年代漢人藝術家想像的那個西藏，像作家馬原、畫家艾軒、溫普林那一代的西藏。

其中一名「藏漂」藝術家于小冬著名的組畫《乾杯，西藏》，那一組陰鬱但充滿神聖意味的群像，多麼像電影裡的康巴漢子們。也許這是最早的模仿——藝術家模仿他們進入的異域裡的異人，這些異人身上有著漢人世界所欠缺所以嚮往的陽剛與烏托邦氣質，而與一九八〇年代的冒險精神一拍即合。

但另一角度來說，這些文藝青年，又像圍繞著天葬台的禿鷲們——這幅畫，原

名叫〈最後的晚餐〉，畫面的許多細節都充滿了不祥之兆。這也是《皮繩上的魂》在細節上經營的，西藏傳統就像一具活屍體，你作為創作者吞噬它是不可避免的，問題在於你是在果腹還是在超度它。

《皮繩上的魂》兩者兼有，它像是唱給那個被虛構的西藏的安魂曲，嗚咽吞吐，並不如逃亡者塔貝遇見的那個藏舞團唱的迎生歌那麼流暢，甚至不乏荒腔走板之處。

龐大的傳統，無論是宿命還是復仇還是輪迴還是涅槃，都不是好消化的。扎西達娃的小說能取得成功，除了因為他先天流著那個民族的血，也因為他負載了一九八〇年代中國知識群體的才華井噴*。然而，時光又過去三十多年，張揚再去講述那個西藏故事，經歷的何止一兩重的錯位，《皮繩上的魂》費了很大勁，僅僅合格，也很難得了。

有意思的是，扎西達娃的原著之一《西藏，繫在皮繩上的魂》是一部涉及近未來的小說，張揚的《皮繩上的魂》卻是一部驟眼看來是古代俠客片的電影，大有不知今夕何夕之感。這是西藏題材藉此脫敏的妙法，但「脫敏」本身就顯示著敏感的存在。

* 像油井噴發一樣大規模和猛烈的文藝思潮爆發。

雖然刻意模糊時代印記和政治印記，《皮繩上的魂》幾處最叫人難忘的地方，恰恰在當代現實的一閃而過：寫著「叫醒服務」的一個客站、塔貝翻過高山看見現代化公路上停留的汽車、還有復仇者隨身帶的音樂播放機。也許張揚也在嘗試拍攝一九八〇年代扎西達娃想像的二十一世紀今天，這些不和諧物帶出的不是尷尬，而是西藏的真相。

《皮繩上的魂》的票房，看來不會如它的姊妹作《岡仁波齊》，估計導演也會意外，因為後者相對是一部低成本的「偽紀錄」片。但後者的敘事簡樸反而突出了精神深義，前者高難度的敘述手法與後設小說影子，倒是反襯出「故事」本身的空乏。觀眾選擇《岡仁波齊》，不全是都因為期待一碗藏族的心靈雞湯，而且理解虔誠比理解復仇的確輕易得多。

最後一個鏡頭，畫外音*裡小說家數著皮繩上的結，一聲聲，我莫名地突然想到另一個數目：藏地自焚者的數目。但當然這是我的幻覺，繩結恰好數到一〇八個，畫外音數著皮繩上的數目啊。」自絕與拯救、拯救與解脫，往往是殊途同歸的，這一刻的誤會，成為我感謝這部電影存在的理由。

* Off-screen sound，鏡頭畫面之外的聲音。

3

活著的艋舺，死去的永利

半個月前去台北，到埗的下午，沒有任何安排，台灣的電話號碼也失靈，在台北國際藝術村住下後，我像一個幽靈，莫名其妙地飄到了萬華。萬華，原名艋舺。

一個是日語的音譯，一個是平埔語的音加意譯，前者可能是日本人統治時對那裡的發展期待所致，這期待當然落了空。後者，一條獨木舟，卻無意和台灣的命運結合成最貼切的隱喻關係。

Monga，還有文人翻譯成「莽葛」，想起來我來這裡的其中一個目的就是這家「莽葛拾遺」舊書店，芭蕉和燈籠隔開了舊書和門外公園裡的流浪漢（台灣叫「街友」）和獨派阿伯們，收獲一本八○年代台灣翻譯的賽弗里斯詩選之後，我浪蕩的腳步仄進了龍山寺，然後是西昌街、廣州街和華西街。

我十多年前第一次來台北，友人H就帶我過板橋、來萬華，逛著名的老「紅燈區」華西街。除了已經年老珠黃仍倚街賣笑的妓女（H說她們是最後一代合法的「公娼」），這裡還有滿街的退休老伯、中青年無業遊民，感覺就像香港的廟街一

樣。老朋友H帶我穿越蛛網般的小道，一一細說三十年前他在這裡度過的童年。我則一路拍了不少站在黑暗角落或是倚坐摩托車上的妓女，H說：「萬華的妓女是這世界上最有生命力的女人，否則無法在這個混亂之地生存至今。」的確，我在她們鋒利的目光中就能能感受到這股和命運抗衡的力量。H被一女子拉扯，好不容易走出來，神秘地笑了⋯「她的聲音很溫柔啊。」

我說妓女，並無半點不敬，在我心目中「妓女」就是「性工作者」，不必刻意政治正確。十多年後我走在西昌街，仍然見到她們的蹤影，她們更老了，面對鏡頭有從容也有躲避的，後來台灣友人Z說她們現在不合法了。回到香港，電影節上看到《艋舺》，原來俗麗的寶斗里娼寮內的妓女小凝，說不定已經是今天厚妝遮掩皺紋的站街婦人，她是否等待少年的櫻花依舊？

因為二十三年過去了，娼寮早廢，一九八七年，《艋舺》裡的太子幫說：「十七歲那年，我們一起走進成人世界，並且一去不回。」這成人禮是寶斗里的呻吟、廟口的血，但也是台灣的成人禮，黑暗的電影院裡我看到這句話，一個政治隱喻呼之欲出。一九八七年七月十五日，中華民國政府正式宣布解除台澎地區長達三十八年的戒嚴，開放黨禁、報禁。小島走進了真正的成人世界。

電影裡的艋舺也處於這個臨界點上，雖然《艋舺》不如《牯嶺街少年殺人事件》般純熟融凝歷史於個人掙扎的背景中，但從反面看了又意味深長：電影裡，外

省黑幫介入之前的艋舺彷彿一個和諧社會，市民生活和黑幫之間形成微妙的共存關係，如此和諧簡直讓人懷疑這是導演的一廂情願，但這是青春期的黑幫，冷兵器迷戀和武士道精神混雜的本土老大，在和黨政合作操練了近百年的老牌外省黑幫前面不堪一擊。這破壞和諧的外省老大「灰狼」（導演鈕承澤自飾）同時又意味重重：對於尋找出路的青年黑幫精英「和尚」，他許諾的是艋舺的光明、強盛未來，當然是自欺欺人；對於他不知道的私生子、新晉黑幫少年「蚊子」，他是一個虛渺的「父國」夢（由一張單薄的櫻花富士山明信片代表），遠遠比不上同吃一份炸雞腿的GETA 老大的草根父愛──細加分析，一個是混雜日本審美幻像的中國人，一個是混雜日本武士道精神的本土人，分別是菊花與劍的艋舺變種──當然兩者都是「蚊子」的誤讀，他並無父，就如台灣。

我並不想寫一篇影評，一切都由我喜歡逛萬華而起。在台北的第三天，拿到新一期《破報》，封面故事正是〈翻轉東西軸線的美夢──請回觀真艋舺〉，晚上給政大研究生講座，被他們問起攝影的真與假問題，我們討論的就是何謂真艋舺？小區如何在紀實攝影中忠實呈現？事緣萬華辦了一個小區攝影展，就叫「真艋舺」，立場大致是反對電影艋舺的，其中一個策展人就是在部落格寫了〈我為什麼反對電影《艋舺》〉的黃適上，他們認為艋舺是一個正面的小區，電影只強調了其惡的一面，是醜化艋舺。這個攝影展以生活在小區當中的攝影師的作品為主，但因此就理

所當然更有「真」的權威嗎？我看到的它也只強調了艋舺苦和苦中作樂的一面，正如破報記者無意記錄的一幕：「遊民與居民跑來看攝影展中屬於自己的身影，有個阿公笑得好燦爛指著照片中的自己說：『面怎麼被拍得這麼苦？』」而獲獎作品是一個小孩坐在小水桶中洗澡的照片，它抽離了艋舺本身的複雜性，我們只看到了結果但沒有看到根源──阿公的臉為什麼有苦有笑？艋舺的極盛和極衰是怎樣形成的……

電影《艋舺》有意無意地觸及了這些問題，雖然表達形式是暴力、衝動，而且是唯美的，但族群的微妙平衡、權力的消漲暗湧、一個懸浮式小區的虛幻性，都大致有所表現，可惜無力深入，他無力追問意義，只好借流氓的話說：「意義是三小！我只知道義氣。」而「真艋舺」的意義並非在於這些攝影的力量本身，而在於它提出了小區本身的話語權問題，他們說：艋舺不需要《艋舺》代言，亦不需要台北文化局利用電影本身的話語權來進行旅遊業輸血，艋舺自己，在掙扎活著。

這時我想到了香港的永利街，這被《歲月神偷》以及林鄭月娥騎劫了的永利街，電影其實簡單天真，硬生生把導演想像的所謂香港精神塞進幾個樣板人物中，結果正中政府下懷，「做人，總要信！」信什麼？信房地產商的良心？信精英們的上位論？我為該片寫的一句話影評是：「說是歲月的手在偷盜，其實更黑的手，把歲月本身也偷走了。」羅啟銳對保育和八〇後的認識，和他在電影中對歷史以及庶民

情感的認識一樣簡單，同樣是商業電影，《艋舺》顯得比《歲月神偷》更耐人尋味一點，是因為前者拍出了現實的厄困與絕望（即使只以個人青春為喻），後者只是憶苦思甜——羅導和曾特首*都可以說：我就是這樣長大的，通過犬儒自勵，取得今天的成功。但永利街等這些沉默的街道，仍然岌岌危乎另一些成功人士的黑手，等候偶然的機會存活。

據說《歲月神偷》拍攝時，曾暫時移走永利街七棵日本葵樹，雖然後來搬返原位，但其中兩棵的枝葉明顯較少，香港政府的「保育」政策大概也如此。永利保育、永利已死——如果我們不讓真正的永利街發聲，只是隨《歲月神偷》落淚的話。艋舺活下來了，靠的不是鈕承澤，而是無數個在《艋舺》之外的角色火辣辣的鬥爭，我們也可以說菜園村活下來了、利東街活下來了、皇后碼頭活下來了，因為它們在抗爭中，尋到了自己的話語，縱是微弱，但卻率真。

＊指曾蔭權，其任香港特首至二〇一二年卸任。

十年胭脂無顏色

——念張國榮與梅豔芳

四月一日下午三點半，香港電影節特別節目，《胭脂扣》在香港文化中心大劇院重放。我在上千觀眾之中，上千人不知幾人是張迷，幾人是梅迷？當張國榮走進青樓的第一個鏡頭出現，全場掌聲雷動，這時我想起上一個鏡頭的梅豔芳，她以最驚豔的男裝出現，演唱《客途秋恨》，我屏息忘記了鼓掌。梅豔芳是南音的五更夜嘆，不需要掌聲，只需要淚水。而張國榮是有京劇名角範兒的，亮相時必須喝得滿堂彩。

他們都在演粉絲眼中的自己，一個是個儻任性少年遊，一個是身世伶俜薄命女，但現實中張國榮是抑鬱有痛的，唯以一躍求解脫，梅豔芳是敢愛敢恨的行動主義者，追求自己想追求的，救助自己認為應該救助的，即使後者傾國之重驟眼看來是一個歌伶無法承受。她的一生都是難以承受的重，但她以枯瘦之軀挺到了最後，到最後我們才知道，她能承受那是因為她並非一個歌伶。

關錦鵬導演無疑看出了兩者，所以在十二少的父親禁止他登台的時候，如花輕

柔而決絕地提醒他該上台演出了，這是梅豔芳式的堅持；所以玩世不恭醉眼惺忪的十二少，每當絕望之際會猛然抱緊了不堪一握的情人身軀，憤懣如泣血，這是張國榮式的掙扎。張國榮實際是清高出世的，所以他有資格縱情；梅豔芳實際是咬牙入世的，所以她有資格淒怨。

苦命孩子早當家（我從小就熟知梅豔芳的苦命，我的薩克斯樂手五叔，曾認識荔園賣藝時代的梅豔芳姐妹，嘗與我慨嘆彼時小兒女的艱難求存；而她突然大紅之時，小報又盡傳她吸毒和賣淫的謠言），在如花與十二少的關係中，更多的是地位上身處弱者的如花支持富家子十二少對抗命運追尋理想。我想現實裡，梅豔芳之於張國榮也是這麼一個姐姐的角色。今天放映會上看到導演關錦鵬說的一個內幕：當年梅、關和張分屬兩家公司，梅豔芳向關錦鵬提出要張國榮演十二少，為了跨公司借角，梅主動去張的公司提出換角建議，就是借張來演一部電影，梅也為張的公司演回一部電影。正是梅豔芳的果敢操持，才有今天《胭脂扣》雙星的完美輝映。

他們倆，之於上個世紀末八、九〇年代的香港，只有「傳奇」二字能夠形容。

或者已經成為傳說，就像八〇年代樂隊Raidas的〈傳說〉（林夕填詞）所唱：「重合劍釵修補破鏡，只有寄情戲曲與文字；盟誓永守，地老天荒以身盼待，早已變成絕世傳奇事。」一身如戲曲傳奇裡走出來的張國榮梅豔芳，在那個時代的格格不入，在那個時代的格格不入，梅豔芳是屬於亞於《胭脂扣》裡那女鬼和倖存的落魄少爺與那個時代的格格不入，梅豔芳是屬於

小明星、白駒榮那個時代的，張國榮更早，是八旗遺少與舊上海新感覺派才子的組合。但是他們努力演出，強作百變形象、紙醉金迷，終於成為所謂黃金時代的八〇年代香港的象徵，直到他們不願意演下去。

同時代現實中的譚詠麟、成龍等「豁達」者是不會自殺的，自殺的只有孤介之人。「人人都有一張小板凳，我的不帶入二十一世紀。」失蹤的民謠歌手胡嗎個曾經這樣宣稱。張國榮和梅豔芳就是不願意把自己帶入二十一世紀的人，在他們看來，這是一個沒有傳奇的世紀。於是在一個非常恰到好處的幕布（由SARS的陰霾組成）前面，他決定親身演繹最後的傳奇。

十年前的今天，我恰巧從北京返港，正在英國文化協會與詩人楊煉談論一個被SARS擱淺的詩歌計畫，電視正播放著香港將宣布成為疫埠的消息，突然電話響，一個女生打來的：「張國榮跳樓死咗。不是愚人節玩笑。」──我想大多數香港人都是這樣知道這個消息的。看著《胭脂扣》的時候，我不禁想，梅豔芳那天聽到張國榮的消息是怎麼想的呢？是否心如刀割，還是淒然一笑？我想她肯定比我們更早猜到這個結局。

他們的相繼棄世，宣布了紙醉金迷的香港的徹底告終──他們逝去，象徵著那個胭脂一樣俗豔浮華的盛世真的逝去了。二〇〇三年，舊殖民地的最後一絲暮光，在現實的赤裸追擊下化為泡影，此後才是香港人建立真正的香港認同的開始，不是

通過傳奇，而是通過具體而微的現實覺悟。

看完《胭脂扣》，我竟然淚流滿面，並不是為了電影本身，就為這一對壁人的一顰一笑。雖說今天是悼念張國榮，但戲中的他卻總讓我微微一笑，他的慵懶、他的靡亂、他的意欲顛倒眾生……讓人陶醉之餘頓生憐憫，憐憫之餘又反覺釋然……這個人，是得其所歸的。而梅豔芳，「擬歌先斂，欲笑還顰，最斷人腸」，幾乎是一開口一低首就讓人鼻酸。想起我第一次被她感動，是比胭脂扣還遙遠的一九八五年，十歲的我聽二十二歲的她唱中年情懷的〈似水流年〉，初識愁滋味，現在回想依然感嘆這麼一個初涉舞台的少女怎能如許滄桑。

張國榮，我最喜歡的還是寧采臣的少年遊，一曲〈倩女幽魂〉是我某年的手機鈴聲。那一年我寫道：「那個永遠趕著路的書生，曾是牡丹纏蛇，現在是紅水拍土……雨水畫著花臉下台。此岸的病已經遙遠，無礙他清白。」那就是二〇〇三年，「胭脂淚，相留醉，幾時重？」

向絕處斟酌自己

——《化城再來人》觀後

周夢蝶的《還魂草》中有一句:「你向絕處斟酌自己／斟酌和你一般浩瀚的翠色。」這「絕處」是第一要義,他的詩常至絕境、人格絕奇,今天再加上一部關於他的電影:陳傳興導演的《化城再來人》——於詩人是絕頂的理解、甚至比詩人更理解自己——這緣分是斟酌而來,人生之修行亦始於細小乃至浩瀚。

「斟酌」和「浩瀚」都與水相關,而電影裡有四組關於水的鏡頭:周夢蝶運腕研墨、墨水緩緩生出漩渦,周公裸身入浴、水色蒼茫;金色籠罩大河、人來去如恆河沙閃爍融於大化之中;最後是淡水河面,孤舟遠遁卻如上天空——此前這水曾倒映觀音山。筆寫墨的同時墨也反覆洗筆,執筆的人清潔自己然後以肉身在世上書寫著道,沐浴的水遙接了恆河水,但又終歸淡水河的水——這是周夢蝶的不捨。

《化城再來人》之深邃,上述幾個鏡頭可見一斑。我是忍著淚水和激動看完這一長片的,感動處處,要說最觸動我的一個鏡頭卻是很平淡的一個:周夢蝶要給人寫一聯好友的詩,他拿出一張大宣紙,反覆鋪展比試(此亦為斟酌),然後裁得一

條著墨……我的淚點很低，一下子想起往事：我在十二年前第一次在台北見到周

公，一個文學頒獎禮上，周公與我細語，問我要了個地址。後來回到香港就收到他

寄來的一本詩集，信封上，正是糊了那麼細長的一條宣紙，寫著細長的毛筆字。

知墨者不知道紙的難得，不斟酌此紙，何處是著墨處？而好雪片片，不落別

處，只落於那個不悟的滯花人身上。這是孤獨，也是幸福。《化城再來人》裡講述

的這個詩人周夢蝶，孤獨得自己既是筆墨、也是細長的一條著墨之紙，別人揮灑大

時代之潑墨淋漓之時，他獨潛心向內，在他唯一擁有的一具肉身上抄經，其詩之瓊

絕卻正因此而來。

肉身也是《化城再來人》極力著墨之意象，周公的身體祖程、落落大方，展現

那些皺紋與斑點、瘦弱與嶙峋，肉身證道，信矣。臭皮囊的不超脫，是為了記錄超

脫的遺跡。維摩經觀眾生品記：天女以天花散諸菩薩，悉皆墜落；至大弟子，便著

不墜。天女曰：「結習未盡，故花著身。」——我看，這其實是大弟子的承擔。

人皆知武昌街之買書打坐人周夢蝶之詩遁世，卻不知其以其寫詩之態度抗世，

正如電影結尾他的名句：「我選擇／不選擇」——這和他自比為「狷」是一樣的，

狷者有所不為，選擇一種對世俗拒絕的態度、一種唯詩是生的態度，恰為這喧囂時

代記錄了其寂寞一面，這也是對時代之一種承擔。而寂寞，正是那個時代給予詩人

們最大的財富，不需網際網路Facebook，朋友約會便提前兩個小時去等的那個時

代，因寂寞，更惜緣。

知道他的孤獨與幸福，這還不夠，《化城再來人》還知道他的痛苦，常點出一句「不負如來不負卿」，電影字幕並沒有解釋這是六世達賴倉央嘉措的詩：「自慚多情損梵行，入山又恐誤傾城。世間哪得雙全法，不負如來不負卿？」似乎覺得這一段風流盡在不言中。「不負如來不負卿」亦是周夢蝶所寫《石頭記》百二十回初探」的題名。倉央嘉措與賈寶玉，乃是周夢蝶身上統一的二人，一個因為不負卿而終不負如來，一個因為情痴而悟，而周公之痛在於其執著於要在世間尋那「哪得」的雙全法——詩，即便既負如來也負卿也在所不惜，這痛，豈不也美極？除了詩，周夢蝶的生命是殘損處處，天以百凶成就一詩人，這個詩人偏偏感恩。

他的生命第一次缺失是其慈母，養育其成人即撒手而去。電影裡周夢蝶說：「講起我母親我就想哭，這個緣不同尋常，但是也無可奈何。」他寫母親的詩〈失乳記〉極平靜極痛：

從來沒有呼喚過觀音山
觀音山卻向慈母似的
一聲比一聲殷切而深長的
在呼喚我

然而，我看不到她的臉

我只隱隱約約覺得

她弓著腰，掩著淚

背對著走向我的

我想周夢蝶寫這詩時，有想起可蘭經裡這段話：「若你呼喚那山，而山不來；你就該走向他。」——然而子欲養而親不在啊，那山不在，行腳者又能何往之？

愛情是否一缺失，我不敢揣度，但「觀音」第二次出現，他要娶完美的女人，完美的女人只有觀世音，而觀世音是不婚的，故而他亦獨身。這既是詩人之痴語，又是茫茫宇宙中一真語。

若放諸《西遊記》之譜系，這戀母者乃孫悟空；若放諸封神榜之譜系，這失乳者乃哪吒。周公願意自比哪吒，有割肉還母、剔骨還父的決絕——更羨慕其逍遙，因為哪吒自戕之後以蓮身重生，永別了臭皮囊——這豈不也像周公羨慕的蝴蝶，成為了一個不落形下、接近精魂的存在。

周夢蝶終得逍遙，靠的不是他早期詩作〈逍遙遊〉裡化鯤化鵬的壯志，靠的就是一個真字。在電影裡完全可見，這一個老人如嬰孩，認真、任真而對世間萬事。

看他一粥一飯、一睡一醒、落墨校箋，無不認真當世上一大事而作，那麼至於人生愛恨、詩文信札更不等閒視之，別人視為遊戲的，他卻是哀樂縈於心的，這樣的詩人，是真詩人。從電影觀之，於周夢蝶，這既是他的天性，亦有後來歷經禪悟而得。

說禪悟其實並不準確，周夢蝶之可愛，其實在於他的不悟，更在於他任真而對這種不悟。我一向喜歡他中晚期詩甚於《孤獨國》裡的早期詩歌，早期詩歌有種為禪而禪的猛力，晚期卻率性於種種日常之難以超脫。正如他自己在電影所說：他最初去信佛教是基於一個大錯誤，就是以為自己只要一皈依，就能戒酒戒欲等等，但皈依之後發現一切原封不動。針對他早期詩作，電影採訪的他的老友直言：你並未成佛，何必書寫那麼高的境界？詩歌中的高境界不是憑大意象、決絕語便能營造出來的，反而和你自身慢慢的磨練最後不覺意而成，說是不覺意，實則早已嘔心瀝血。這心血，唯不悟者有。

這是周夢蝶詩中所言：「劍上取暖，雪中取火，鑄火為雪。」這樣的種種不可能，所聚成的心血。周公純苦吟者，種種不可能的奇蹟發生在他的詩中，亦是天道酬勤。當子曰：「甚矣吾衰也！久矣吾不復夢見周公。」周公卻道：「吾衰也，吾夜夜有夢。」有夢者，終究是不欲解脫，不欲解脫，便須繼續與虛空斟酌，就像電影最後周公念出的〈善哉十行〉：

人遠天涯遠？若欲相見

即得相見。善哉善哉你說

你心裡有綠色

出門便是草。乃至你說

若欲相見，更不勞流螢提燈引路

不須於蕉窗下久立

不須於前庭以玉釵敲砌竹……

若欲相見，只須於悄無人處呼名，乃至

只須於心頭一跳一熱，微微

微微微微一熱一跳一熱

這豈不是子曰：「未之思也，夫何遠之有？」周夢蝶懷人長思之，乃有詩；陳傳興於周公長思之，乃有《化城再來人》；我等日後亦應對今日長思之，人便再來，何遠之有？陳傳興導演說，化城一詞出自《法華經‧化城喻品》：導師帶領眾生前往成佛之地，但道途險惡，行人會疲倦會退卻，導師便於途中變出一幻化城郭，讓眾生生養休憩，一旦眾生生養休憩，便又將城郭幻化，令眾生了解一切均為夢幻泡影、海市蜃樓。而「再來人」，則是可成佛卻不成佛，選擇重回到人世間來度化

眾生。——其實依我看，成佛與否，於周夢蝶並不重要，關鍵是能否再來遭遇這一

化城及其眾生。

一場武林風流夢

千般低迴，萬種寄託，王家衛沉湎於此，亦拿手於此，《一代宗師》概莫能免。這不是功夫，也不是武俠，多少陰柔情懷被他深藏不露。得知《一代宗師》沒有另一個版本，我覺得可惜，但不是可惜沒有四小時導演版淋漓盡致，而是遺憾現在這個一百三十分鐘版本已經太多，應該剪去更多，讓王家衛更是那個含蓄的王家衛，而不是現在這個難免依賴視覺奇觀和好萊塢式人物插科打諢的版本。

中國的江湖是凡事留一線，日後好相見的江湖，這個葉問（比武時總是停下致命一腳的）和宮寶田、丁連山都懂，王家衛當然也懂，就是他的角色宮若梅不懂——偏偏是這個不懂，讓她在關鍵時刻成為傳統的破悶者，當她說出：我或許就是天意的時候，她才是真正的一代宗師。而即使是能破規矩、開一代風氣的宮若梅，此後卻仍要受制於武林之規為了報仇必須不婚不傳，以注定的悲劇終，到頭來卻又是擺脫武林去到香港有教無類的葉問和一線天，為武術再開新風。

但武術都是面子，個人命運在時勢的擺弄下的悲劇就是裡子。魔鬼在配樂裡，

《一代宗師》裡張智霖所演歌者在金樓唱的地水南音，細聽乃是阮兆輝代唱之〈嘆五更〉：「懷人對月倚南樓，觸起離情淚怎收。自記與郎分別後，好似銀河隔絕女牽牛……」，對應的是片末小明星的〈風流夢〉：「半生佻達任情種，情意加濃，早沾愛戀風，愛思滿胸，手拈花，陶情夢正濃，借詩喻愛衷……」王家衛選曲還是一流的關乎宏旨。其實前者是宮若梅和葉妻張永成，後者是葉問，他不知道她們也。

片中的葉問一如王家衛電影的許多哈姆雷特式角色，慣於「陶情夢正濃，借詩喻愛衷」，卻落了話頭忘了現實。他對宮有愛，但因於家庭和自身的深沉，就只限於文字上的山盟海誓，所謂「葉底藏花一度，夢裡踏雪幾回」，只是意淫而已，他初試六十四手對打時就有調情感，源自一種遇上好對手的亢奮，潛意識與性衝動同樣，但被他的舊式習武人物克己習性硬壓著。此後最大膽的試探就是問：「葉底是否能藏花？」此語的性隱喻呼之欲出，在他的意淫夢境裡兩人對手不只是擦鼻而過，甚至於相擁了。但悲劇在於這些王家衛式金句在大歷史大時代中往往無力，什麼「一約既訂，萬山無阻」，正如最後他離開佛山時與妻子說「郎心自有一雙腳，隔山隔海會歸來」一樣成了未踐之約。約而不踐，俠之大忌，這點又是葉問不如宮若梅處。「有眼前路沒身後身」，這是他自知之語，是悲劇一樣的詛咒，不亞於宮若梅的自斷。

大成若缺，或許正是這些遺憾構成了葉與宮各自的大成。同時這也可以解釋王

家衛一貫的跳躍殘缺敘事的魅力，可惜《一代宗師》還是稍微過了火候。武打場面對比於各種奇幻武俠片已經算是克制，武術的形式美與王家衛的美一拍即合，如影如響，想必也是編劇徐皓峰的理念所在（雖然比起徐皓峰的電影如《倭寇的蹤跡》其武打已經很過火）；真正過火的是台詞，王家衛風格，成也台詞敗也台詞，他常常就像片中軟弱的愛人葉問一樣，落了話頭，沉湎於漢語的曖昧詩意，不惜句句金句，反而過分煽情，成為了一種陳腐的詩意了。其實武術套話說多了，就跟王家衛金句說多了一樣，等於沒說，真正的功夫不見於武俠小說而見於《逝去的武林》這樣質樸的武師回憶錄裡，拍電影也好似禪宗比機鋒，能讓人頓悟的都是平常語，王家衛往往也是俗語比造語好，《春光乍洩》一句「不如從頭來過」、《花樣年華》一句「如果有多一張船票」這樣的平常語，比《東邪西毒》許多現代詩式金句要內涵得多。

「你不知她，她也不知你」，老姜懂得，葉問不懂。大江大海，冰封千里，電影裡都是隔絕，拍得最好的也是王家衛最擅長的：隔絕。南北與戰局隔絕了現實的傾慕者，對愛恨情仇的不同理解隔絕了他們本來可通的心。即使到最後，宮若梅說出人生無悔意思這樣深深懂得愛之遺憾的話，說出「我心裡有過你」這句全片最動人的大白話、平常語的時候，葉問竟然還無趣地回一句陳套：「人生如棋，落子無悔。」這兩人價值觀不同，宮是秉心見性──這也是她說「見自己」的自信，

「見天地」則是她以自己的愛恨為天意而行事，廢了馬三，反而對得住天地良心，在這點上她是無悔的；而葉問腦子裡觀念太多，不懂悔所以也不懂愛。

念念不忘，未必有回響——對於宮若梅就是如此，她與葉問的最後一晤竟讓人想到梅豔芳和她的名曲〈似是故人來〉，台上台下，楊門女將與遊園驚夢，回頭與轉身，均是陰差陽錯的隔絕夢，風流皆一夢，但宮二不忘，六十四手已忘，她也無從訴說武林是怎樣逝去的，她只願意固執地留在自己的年月：冷兵器時代，彷彿這一留，就留住了武林。這是把武術當藝術的人的悲哀，是絕學的悲哀，王家衛的鏡頭在大雪中給她寄予了無比溫柔和同情。與之相比，「輸給自己」——葉問對宮二的總結未免太無情了。

　　香港就是這個武林的終點站，也是另一個世俗武林的開端，接替了佛山武林繼續泡在綿綿雨水中，世俗就意味著生機，因此詠春得以流傳。最後雪中宮家大院門鏡頭，是暗示葉問去過北方？還是他的夢？但都無所謂了，相遇與重逢相似，差的只是久別，而久別正是這隔絕的人世之常態。見自己，見天地，見眾生，王家衛的各種電影均只見其一，但足矣，這部注定不完整的《一代宗師》卻首次讓我期待他還有見天地與見眾生的作品，畢竟，南北之外，還有世界。

老派新俠和新派老俠

我生而慕俠，雖然身處一個「無俠」的年代，卻有幸認識不少飽滿俠氣的人物，在大時代裡與他們擦肩而過，也是受了刀光劍影的眷顧。本文要寫的兩個俠者，最後一次見面都是約十年前了，他們是徐皓峰和徐克，北徐和南徐可稱影壇兩怪，其實他們都是做自己，孤介特立，即使最紅火的時候也有點不合時宜。

認識兩人也都和《視覺21》這本古怪短命雜誌有關係。在《視覺21》的最後一年，我和徐皓峰先後加入成為吊兒郎當的編輯──那是二〇〇二年，他在準備考電影學院的研究生，可能已經在發力寫小說。但他的作品我也要到幾年後才看到，包括他半紀實半演義的《逝去的武林》，而他現在鼎鼎大名的《道士下山》我卻早於大多數人看到了未出版稿──二〇〇五年我們最後一次見面後，他發給我的電子檔。直到十年後的二〇一二年，我一口氣看了他的《大日壇城》，然後才看他編劇的《一代宗師》和導演的《倭寇的蹤跡》，竟覺恍兮惚兮，文字的魔力籠罩了影像，與之互相侵蝕互為指涉。

畢竟徐皓峰是文字／電影雙棲人，電影思維使他的小說明快斬截，小說內功使他的電影波涵太虛、莫測高深。其長篇小說素材新鮮、架構別出心裁，可惜筆力尚有未逮之處，常有落入王小波式戲謔的大局，老舍的〈斷魂槍〉說著不傳不傳，徐皓峰小說裡的若干師父也念叨著傳還是不傳，但他的寫作和拍攝行為本身，就是在「傳」。

徐皓峰這些年在粉絲眼中，已儼然是新武俠小說／電影雙料宗師。他的短篇《師父》更跨越武俠／嚴肅文學界限，獲《人民文學》雜誌短篇金獎，頒獎詞說他的：「小說通過人物生存困境叩問中國文化，涵納豐盈的社會歷史質素，展現了作者出色的文學建構能力，也賦予了武俠敘事複雜的現代精神向度和良好的文學品質。」我覺得說得最到點的是「複雜的精神向度」，至於是否現代，倒不一定，也不是重點。

徐皓峰的短篇集《刀背藏身》裡，十年的寫作跨度判若兩人，十年前寫的《倭寇的蹤跡》和《箭士柳白猿》基本還是劇本寫法，語言和人物塑造上尷尬的瑕疵很多，但去年今年寫的《國士》、《刀背藏身》、《師父》功力大增，也是小說要求他嚴肅對待藝術本身要求，不太被作者私下的小怪念頭和電影化的期待左右，因此原

有的擤巴*和較勁處被整流利了，語言頓挫張弛有致，非常從容，且常低迴到人心中去，而非賣弄奇怪故事，如此甚好。

師父之名、國士之名，都不如刀背藏身的鄉下老頭子的無名好。說他新武俠，還不如說他是舊時代的、老派的。他的小說更接近寫《俠隱》的張北海，無論是其中蕭颯的民國世界還是那點到即止的文字。當然，《俠隱》更完滿洗練，徐皓峰的世界總有一點異色突兀。

相對而言，被稱為老怪的徐克，始終是一個追新逐奇者。我與徐克只見過一次，十年前拜《視覺21》當時的總顧問陳冠中所賜，與徐克、施南生共進晚餐，彼時他們剛剛「京漂」，我和陳已經北京波希米亞了，徐克更關心新一代北京青年在想什麼，而不是舊時北平那些寂寞的武師。

十年間他的確拍了一些都市青春片，讓人覺得不知如何下筆，慶幸他最後還是回到武俠／奇幻片了，《龍門飛甲》、《狄仁傑之通天帝國》都極大地利用了３Ｄ技術來發揮典型的徐克式狂想，尤其後者的鬼市幢幢，大有當年《青蛇》與《倩女幽魂》異景之幽妙。至於最新的《神都龍王》卻令人失望，竭力不斷營造高潮難填內質的單薄，只剩下視覺奇觀了。

一以貫之的只有徐克對創造另一個（時尚的、雜交的）大唐的熱中，就像徐皓峰對創造一個（深邃的、未絕的）江湖的熱中。「江湖始終擺蕩向現實、向柴米油

鹽之局，後者是否也蘊含江湖殺氣呢？你覺得這個時代還存在俠之大義嗎？所謂的無俠時代，凡人如何行俠仗義？」──這些問題，我問過另一位俠之大者張大春，期待著再見兩徐再問。

春田花花下流社會

也許是因為謝立文夠敏感，麥兜系列電影，總是比香港的時勢快半拍，比如《菠蘿油王子》冷嘲開發商和香港的拆建老區熱潮，過了四、五年，香港的保育運動才在天星碼頭、皇后碼頭拆除保衛戰中壯大起來；而去年那部感動無數中港人的《麥兜當當伴我心》，當時只覺是尋常溫馨和催淚，隔了一年重看，竟然看到今年已成坐實的香港下流社會（日本人創造的詞語，其實是社會的向下流）之勢的視覺預演。

麥兜系列電影是我認為最有香港精神的電影——不，用麥兜式的分列，應該是：九龍精神。九龍相對於「高端大氣上檔次」的香港島，比較雜亂比較草根比較土，如果說後者凝聚著香港的所謂「中環價值」（商貿和金融精英所在），九龍凝聚的，幾乎可以說是一種「春天花花幼稚園價值」。

什麼是「春天花花幼稚園價值」？是編劇謝立文一直通過落魄的校長和單純又現實的大角咀小朋友們樹立的。繪本畫家麥家碧原來繪畫的主角不是麥兜而是麥

嘜，一隻生活在中產人類家庭的英俊聰明小豬，麥兜是他的同學兼鄰居，一個懶惰且笨的善良小胖豬。但隨著香港人漸漸習慣從後者得到安慰，麥兜就漸漸取代了麥嘜成為治癒系主角，麥嘜開始還保留著配角位置，後來甚至消失了，謝立文和麥家碧都沒有交代他去了哪裡，按他們中產階層「向上流」的邏輯，麥麥應該移民外國了吧。

而向下流的麥兜，住在舊區大角咀的舊樓裡，雖然不是更慘的劏房，*麥兜的家庭在九龍不算罕見：單親媽媽靠炒股做小經紀等不穩定工作拉扯大孩子，孩子長大後也一樣浮沉於底層文員。《麥兜當當伴我心》結尾還第一次交代了其他小朋友長大後的職業：酒樓帶位員、商場停車員、報紙送貨員⋯⋯都是香港最草根階層的工作，在中環價值人的眼裡，他們基本都是不能向上流的一群。

《麥兜當當伴我心》還殘酷地暗示了他們的向下流的可能：通過一幫春田花花幼稚園的前校友們呈現，他們從事著更三教九流、引車賣漿的工作，不少和黑社會古惑仔無異，這樣的人在香港被稱為「屋邨仔」、「ＭＫ仔」（以旺角為活動中心，穿著誇張的無業青年）。與之相對應的是麥家碧的溫情美學大扭轉為楊學德的彪悍「醜學」。楊學德是近年崛起的香港青年另類漫畫家，畫風豪放，以香港話說是「茄

＊ 香港分租房的一種，通常是將一般住宅分隔成更小的居住單位。

喱」和「麻甩」，以北方話說就是「歪瓜裂棗」——《麥兜當當伴我心》裡面那些新角色都是這個德性。

驟眼看絕對是違和感，脆弱一點的麥兜迷很可能接受不了。但是如果看過楊學德的成名作《錦繡藍田》（內地剛剛出版簡體版，改名為《我在屋邨長大》）就明白，在迥異的風格背後，楊學德的草根價值與麥兜故事本無二致，藍田是香港的老式大型公屋區，和大角咀的階層構成相類，百姓安貧固窮，默默在底層打拚，但洋溢著樂天情懷，生活有血有肉有悲有喜，自然和中環價值人的蒼白機械人生不同。可以說楊學德與麥兜的世界都是在香港文化中飄蕩的一個俗世江湖，雖然不斷下流，卻也因此不斷積儲根系的肥料。

因為在這個「下流社會」的內心，還保留著從民國香港一脈傳承下來的道義良心和樸素理想，在《一代宗師》和《葉問終極一戰》裡可以看到的九龍大南街就是傳承的其中一環。這種良心和理想在麥兜和謝立文這兒甚至以詩意形式呈現，且看一以貫之的古典音樂和詩歌，飄蕩在同樣「歪瓜裂棗」的大角咀世界，彷彿是一個與下流相牽扯的力量，最終提示給香港人（和不文化沙文主義的內地觀眾）的是上下流相通的正能量。

謝立文的歌詞如新詩（據說余光中是他大學老師），一如既往地好，甚至有民初李叔同大師遺風。當小朋友們唱出「風吹柳絮，茫茫難聚」的時候我被震撼了，

我猛然回憶起《城南舊事》裡北平的小朋友們，「長亭外，古道邊，芳草碧連天」，唱至「天之涯，地之角，知交半零落」時，已經是古人所謂的「變徵之音」，一個民族的淒惶凜冽，靠一把童聲支撐，硬是挺了過去。而春田花花合唱團的「風吹柳絮，茫茫難聚」也有變徵之音，是鏘鏘漢聲，對應的是香港當今這個大時代的淒惶凜冽。

細思極恐的《捉妖記》

是否可以這樣說：「這個世界本沒有人妖之分，有了天師，就有了捉妖的需要，就有了另一群人必須被定義為妖。」起碼，鍾漢良飾演的天師操縱者葛千戶是這樣想的，當他對著一大群失業天師說：「你們知道兔死狗烹這個成語嗎？」的時候，他幾乎是揭示了叢林社會的另一個法則：「當沒有天敵促進你的進化的時候，製造假想『天敵』是最簡單的辦法。這點又像極了近代史上某種殘忍遊戲：肅反，這在死硬派（被洗腦最嚴重）的天師譴責人性未泯的兩個天師為叛逆的時候，昭然若揭。

殘忍，是表面極萌的《捉妖記》的另一面，香港電影分級制度把它定為二A*級，恐怕只是看到它某些場面的暴力，若論意識，這是一部更為成人的電影，因為它涉及到人類的黨同伐異「本能」，並且強調出這種「本能」發展到最後的變態——片中的登仙（其實是食妖）樓，何異於帕索里尼的索多瑪？不過後者虐殺的是所謂同類，所以震驚了我們的「正常社會」；而在架空的「正常社會」典型城市順安府中，妖物被虐殺乃是正常的，就像在電影以外的中國現實社會中，動物被虐食

也不會引起多大波瀾，如果你指責兩句，必然會被網絡公審為「聖母心」或不尊重

傳統的「公知」。

　所謂文明時期的人類，對異類的同理心已經降至全無。因此我們看到這個極端場

景的出現：男主宋天蔭（井柏然飾）在代孕小妖王子胡巴的時候，完全不經思索地

接受了女主天師霍小嵐（白百何飾）的建議，動身把肚中物帶到城裡去賣錢，無論

他對此物多有感情。即使他知道了從小關愛他長大的村民都是「從良」的妖，即使

他在拋棄小妖之前就回憶過自己兒時被父親拋棄的痛苦，但他還是會稍經猶豫就把

胡巴關進籠子賣給食材收購老闆娘湯唯，無視胡巴將要被烹食的命運掉頭而去。這

一切，只因為「人妖殊途」這一觀念早已根深柢固。

　至於促使他倆反悔、認知到自己實際上是胡巴的父母的誘因，也極其諷刺，不

是因為兒子的哭聲、不是因為對另一個生命即將被虐殺的同情，而是因為看到妖的

「歸化」之舉：它竟然像人一樣，製作了一個歌頌「家庭」的藝術品。這未免讓我

想到近年這個恐同社會的微妙變化，同志婚姻固然觸怒了不少的極端衛道士，但它

成功爭取到不少中間分子的支持，有意無意使用的策略也是「歸化」──「我們並

非叛逆者，也是樂於建成家庭成為社會穩定的砥柱的」。我想，如果不是這種態

＊等於台灣的輔導級，兒童需由家長陪同觀賞。

度，多數主流社會的直男直女們，還是會把同性戀者視為妖物。

且莫論人，甚至有的妖本身還嫌棄妖呢！電影最令我感到不適的情節是廚房裡待宰的兩隻妖精，死到臨頭還在洋洋自得地向小胡巴炫耀自己的一身人皮，堅決不肯脫下，還向殘忍的廚師姚晨賣萌請求不要活宰（之前一個妖精被華麗麗地做成了刺身），「能否把我們煮熟一點？」──如此台詞，實際上是令人細思極恐的，觀眾們一片笑聲之時，我感覺到導演別有深意。至於大反派葛千戶的現出原形，更是呼之欲出的一個主題：「恐同即深櫃」，真正的異類，不惜以迫害同類來否定自己的異類身分。

其他不獨立、不接受人皮偽裝的妖物，只要成為工具（會走路的椅子）和隨從、萌物就可以生存，這也是對人類中心主義的諷刺。它們之外的世界，對於妖精來說就是活地獄，導演的態度藏在那些巨細無遺的對「食物」的描述中，無論囚禁妖物的廚房食材倉庫，還是城裡買賣一般動物的市場，均引導觀眾往中國自古至今都存在的虐食「傳統」去，即使大多數觀眾都會不以為意。生吃猴腦這一虐食的極致出現了兩次，一是市場裡真正的猴子，二是刀火不侵的胡巴最後被鎖在專門的工具中，並由旁白詳細描繪殘忍的吃法──我看到這裡的時候，非常希望身邊的父母把他們孩子的耳朵堵住。

對這種妖食人亦應為人所食的既有邏輯，電影裡外的人類，都習以為常。只有

徹底擲棄了人妖對立觀念的天蔭之父，才是唯一覺悟的人，他的兒子最終仍不明白他為何痛苦離去。這個父親形象上，寄寓了導演許誠毅的另一面：不為人理解的那個憤世嫉俗者。許誠毅在一部公眾期待的「合家歡電影」中植入／揭露如此殘酷的生存現實，令我刮目相看。而電影與現實構成的反諷更加深旁觀者的絕望：上述虐食的片段，照樣引起大批觀眾發笑，我只聽到電影院裡有一個小孩哭了。歸根到底，我們就是電影中妖所說的貪得無厭的人類，即使是為妖的悲慘境遇說話的一部電影，我們也會娛樂至死。

結尾的鏡頭終於提供了不一樣的可能：出發去重建他們的失樂園的群妖，並沒有再度披上人皮，這是最好的結局——胡巴從來沒有披上過人皮，也許從它開始，妖不必認同人和臣服於人的邏輯。

西遊縱魔，誰爭朝夕

《西遊：降魔篇》震懾了我，不是因為那些頗有山寨感覺的ＣＧ動畫，而是你完全想不到一部華人主流電影敢如此從美學上顛覆經典──如果那仍算是美學的話。這是一部暗黑系的、心猿狂噬的cult片，絕對不是合家歡賀歲片，雖然它硬加了心靈雞湯和「光明尾巴」。

其實電影上映前的海報和宣傳已經讓人隱約感到不安，「一萬年太久，只爭朝夕」這句毛澤東詩詞被大用特用，果然還在電影的結尾包裝成愛情宣言講解了一番，可是原典中，這是毛澤東寫給郭沫若的詞，這一豪語後面緊接著是：「四海翻騰雲水怒，五洲震蕩風雷激。要掃除一切害人蟲，全無敵。」這也是毛澤東的降魔篇，洶湧肆意尤勝周星馳的動畫狂想，可是他要降的魔，其實是人。

孫悟空、周星馳與毛澤東，這三者的糾葛，我試看能否在這裡理一理。他們都是暴力幻像「美學」的締造者，孫悟空甚至成為了自己的受害者；周星馳這次釋放得比較徹底，以至於降魔篇變成了縱魔篇；毛如何呢？眾所周知。毛喜歡孫悟

空，毫不掩飾，「金猴奮起千鈞棒，玉宇澄清萬里埃」（也是寫給郭沫若的）算客氣的了，他對造反的迷戀最後不可收拾，萬里埃成了萬里哀。

周星馳看中毛澤東的，不是什麼政治理想或個人崇拜，正是他的暴力美學裡的一股怪異的「魅力」，至今還有不少詩人、藝術家被這種「魅力」所蠱惑，因為他的語言利落武斷，擁有詩的無理拗曲力，帶有不容置疑的金句效果。轉換成視覺效果，就是我們在《西遊：降魔篇》裡面看到的邪魔氣場，在黃渤的精彩演繹中，我們竟然接受了這樣一個孫悟空：他狡黠、城府、油滑甚至殘暴，可我們相信這還是那個另類英雄齊天大聖。

因為他遵循的是cult片的凶狠邏輯，這部電影的美術設定也無處不在地營造這一邏輯可以如魚得水的世界：模仿《功夫》豬籠城寨的漁村，愚民依舊卻更有殺氣；高老莊的人豬烤爐直接聯繫到異形培育室或者《雲圖》的複製人煉獄；段小姐的山寨車，是山寨版的霍爾移動城堡，但也充滿蒸汽龐克（Steampunk）味道；沙和尚的曖昧裸體、豬八戒的飽瘡肥脂橫流、孫悟空的凶殘侏儒等形象，五指山的蓮花頓變火海之佛本生隱喻，都可謂異彩，是這部片作為cult片加分的理由。

可是這些豐富鮮明的意象，服務的是一些沒有說服力的「道理」，如玄奘堅信的真善美。片中三魔，由怨而生，就像日本傳統的怨靈一樣，這本來是可供編劇大做文章的，結果被輕易放過——我們沒有看到一次玄奘通過釋怨而降魔的，沙和尚

和豬八戒是段小姐與悟空所賺，悟空則更莫名地被如來的簡陋幻境所感化。兒歌三百首不能拯救世界和人心，最後仍須變身大日如來經，變身緊箍咒——沒有純粹的善，只有被制衡的惡。這樣我們甚至只能相信了惡的無所不能，就像開頭死去的小女孩一家，他們必須毫無被救的可能，此所謂「夠狗」。這是周星馳的任性和不妥協，使這情節出乎意料，但也是對惡的一種承認，對魔的一次縱容。

心猿稍縱風波上，意馬瞬息夢日邊，孫猴子的意象從《西遊記》原典到它最神奇的續篇《西遊補》，一直是人之自我神秘心靈的象徵，相對與八戒象徵的本我、唐僧象徵的超我。挖掘孫悟空的隱喻可能性，就是挖掘作者對心之淵藪的深入程度，這點上，《西遊：降魔篇》的人物設定為薄弱的劇本加分不少——但同時又讓人惋惜編劇力不從心追趕設定。孫悟空的設定當然是最驚喜的，試想一個人被鎮壓五百年也必成老醜之怨靈，更何況不羈的猴子。黃渤也把這困頓方寸之間的絕望演活了，因此猴子之後的發飆狂暴都得到了鋪墊。把這一齊天大聖收藏在一個侏儒小猴身上也是極具張力，再次呼應了前面師父所述之深怨，猴子那五官緊迫的小臉，簡直就是怨的具象、能劇假面。放縱此猴，考驗了導演與演員的膽識，然而如何收束它，卻暴露了導演與編劇的力不能逮。

這部影片本應該成為一幅地獄變的圖卷，就像玄奘的師父在牆上精彩的塗鴉一樣，但是未逮，零星的精彩鏡頭得益於周星馳式的靈感，但也局限於周星馳式的要

潑。周星馳嘗試在此片真實直面一個大而化之的心魔，但他市儈的一面注定了他不能真實直面——就像此片的玄奘一樣，只差那麼一點，悟空能看到的他就看不到。

市儈的用心，一著痕跡就容易適得其反，〈愛你一萬年〉等經典集體回憶的生硬回放也罷了，盧冠廷版本〈一生所愛〉象徵著原來大話西遊所有的悔與憾之嘆詠，結果被舒淇演繹得如廣告歌曲一樣行貨，怎敵老悟空那有一萬年做抵押的滄桑

——一萬年太久，其美正在於其漫長，你無法與它爭這朝夕意氣的。

大鬧天宮何至於大衛天宮？

——評《西遊記之大鬧天宮》

孫悟空，可能是中國文學史上被改編演繹最多的一個人物形象了，這證明了他的魅力也證明了他的可塑性，他既有中國人不可企及的反叛性和正義感的一面，但也有非常中國人的懂關係、識「政治」的一面，這兩面基本以大鬧天宮被鎮壓為分界線，雖然前者仍潛藏在後者之中不時冒頭，構成《西遊記》裡大多數的悲劇根源。

「我是誰？我從哪裡來？我要到哪裡去？」這三個哲學永恆的大哉問，對於孫悟空來說，只有最後一個是不含糊的，他要去西天取經便成佛；而第一個則是《西遊記》最深奧的潛在主題，所以只要觸及這個主題的改編作品，我基本都會加分——比如說本文要評論的《西遊記之大鬧天宮》——芸芸續作之中，以《西遊補》把這題追問得最深。但此題之難，容後再敘，倒是第二題，具備神話起源學的無窮樂趣，因此有最多答案。

關於孫悟空的來歷，我讀過最天馬行空的，來自八〇年代的一本民間傳說刊物，裡面引述某個鄉間傳說，有板有眼地描述了一塊在通往天宮路上的石頭，在某

次天宮代表大會召開期間，先後被路過的佛陀與觀音坐過，結果仙氣成孕，日後蹦出一個孫猴子來。這個野段子，雖說極其不尊重宗教，也不適合做性教育，但頗有潛藏的道理，連老百姓都能看出，佛陀與觀音在猴子的成長史上分別扮演的嚴父與慈母角色。

但本文不打算做民間倫理學研究，我之所以想起這個段子，純粹因為新片《西遊記之大鬧天宮》頗為強調了孫悟空的出身，它遵從原著，把石猴的來歷鎖定於女媧遺石，但是它突出了石猴、南天門甚至天宮的同源關係，而且通過玉帝的證言再三為之加持。石猴甚至不是女媧的後裔，而就是女媧粉身碎骨之一斑化成，如此顯赫的出身，難怪玉帝老兒未睹其面便重視三分，並且在日後一次次青眼相看。

這就是《西遊記之大鬧天宮》第一個刺眼的亮點：血統論。公平地講，電影裡看不出導演有明顯的對玉帝持血統論觀點的贊同，他只是客觀呈現出了在《西遊記》和中國傳統社會裡都普遍存在的血統論傾向——古代名著中，真正做到英雄莫問出處的可能只有《聊齋誌異》——老百姓打心裡相信王侯將相俱有種也，即使在文革的造反氛圍中，也是血統論大行其道，真正的革命者遇羅克則被視為反革命。

《西遊記之大鬧天宮》裡玉帝的血統論，直接導致了孫悟空的自我矛盾與二郎神的深怨，為日後巨變埋下了定時炸彈。孫悟空的自我矛盾在於他原以為自己份屬山野林泉，與生死物化的猴子們無異，但當他學道聞仙之後，他不得不面對自己與

其他猴子的巨大落差，他想為猴子們和狐狸初戀擺脫短促命運的衝動，在電影裡被解釋為孫悟空上天宮的唯一動機，也成為日後牛魔王挑撥離間的有效手段。

而二郎神更慘，這個《西遊記》改編史上最二的二郎神，他被迫上演了一場失敗的屌絲逆襲。原本二郎神就是一民間俗神，雖然有說是玉帝的外甥，但在電影裡是個懷才不遇的看門神而已，似乎在玉帝眼裡他的出身壓根不值一提。如果說孫悟空是開國元勛後裔級別的紅二代，二郎神則連官二代都不是，空有一身武藝，實則等同於他的哮天犬，文革的話也就一用完即棄的紅衛兵頭子。這樣一個定位被電影放大利用，幾乎混淆了原著齊天大聖孫悟空的叛逆角色，保皇黨變成了大鬧天宮的真正反逆者，而頑猴竟然成了保衛天宮的最後砥柱——這怎能不讓我們的童年扼腕長嘆？

另一個反逆者也是無中生有，竟是日後與孫悟空險成同襟的好基友牛魔王。牛魔王在這齣感化劇裡，由於對照物孫悟空的窩囊，他差點有了撒旦那樣一種悲劇英雄的意義。但其實他是外戚謀反，充其量是一個張成澤*，不說大朝鮮，中國歷史上這種角色也多不得善終。他的叛逆也不是真叛逆，他與神仙的邏輯是一樣的，遵從祖訓罷了，是暗黑一面的出身論者，玉帝始終對他手下留情，不是念在那個不知出處的御妹（和二郎神的母親一樣縹緲），而是在他身上看到了自己的另一面。

最忠實於原著的，莫過於玉帝，表面上他是迥異於原著的有勇有謀的發哥，實質上他與原著玉帝一樣偽善，始終著眼於「下一盤很大的棋」，在他的遊戲裡，低

至天兵天將，高至菩提老祖，都是輕易可以犧牲的。能夠和他一起玩的，只有觀音和如來，這三套馬車，以芻狗萬物，共建天庭的和諧社會。

而這個《西遊記》改編史上最孫子的孫悟空，把無知當成純真，把賣萌當作慈悲，自願成了自我專政的維穩工具。他滅二郎、破牛魔的同時，也把自己徹底交給了運籌帷幄的玉帝觀音如來共同體：他不知道前兩者的假叛逆，被他們利用，是小可憐；他不知道這三套馬車的大局觀，被之收編，是大可悲。《西遊記之大鬧天宮》有顛覆原著的構想，有重塑英雄的野心，更有教化天下的天真。但破綻百出的哲理更使天邏輯，使前者淪為兒戲，價值觀的混亂，使野心成為投誠，老生常談的哲理更使天真混同於鄉愿。由於前述自我認知矛盾而來的，本可以加以突破的孫悟空之身分認同，在悟空回答觀音所說的「我好像看見自己，又好像看不見自己」的一刻本應到達的臨界點，迅速被本片始終明確的身分認知解構過去了。

也許是題外話，所謂本片始終明確的身分認知，就是一部賀歲片。所以從這點出發，我給它三顆星的高分（五分滿分），作為感官刺激漫溢的精品動畫，它還是遠超春晚導演的那些粗陋玩意的，我尊重國產古裝及神怪片，因為它們費力氣、且最起碼不可能拍成一部馮式商品廣告片──雖然它們都有意識形態廣告片之嫌。

超越時代的白骨精與囿於時代的潑猴

僅僅從電影美學上說，《西遊記之三打白骨精》已脫離西遊傳統所屬的東方神怪片體系，更接近西方好萊塢魔幻片體系，能做到這一點，除了靠特效的先進與設定的時髦還是不夠的，更深度的「叛變」來自白骨精這一經典角色的層層進化。

一打白骨精，她和她的仙境宛如從《魔戒》中搬來，那是民間傳說中最樸素的巫婆想像，森林、木頭屋子加紡織機，格林童話的標配。

二打白骨精，她是白日美人，招搖過市，深知自己的定位與顏值，儼然一個當代的女權主義者，她忠實於自己的妖怪身分，險些顛覆了孫悟空對人類的愚忠。

三打白骨精，白骨們的組合和增值，完全是數據病毒的具象化，孫悟空面對的是《駭客任務》裡那些殺不完的零和一，進化到這個級別的鬼怪已經不只是怨靈，而且成為了「惡」之觀念的自動操作系統。面對這種系統，人類基本是束手無策的，帶有世俗氣質的豬八戒和沙悟淨也是，只有孫悟空把自己的戰鬥策略也調整到如此「非人」才能抗衡。

這已經不是暗黑，而是本時代技術本質的虛無。人妖之別已經不重要，重要的是選擇寄身虛無，還是願意相信虛無當中仍然有可堪信任的價值觀存在——電影把後者簡單歸結為一種師徒情誼以及一種救贖的執著，老實說，說服力並不強。

諷刺的是，原著「屍魔三戲唐三藏，聖僧恨逐美猴王」這一回，解構的就是信任。唐僧不相信曾與自己出生入死的孫悟空，卻相信隨便一個妖精化身，相信豬八戒嚼舌頭的挑撥離間，輕易就把孫悟空逐出師門。其草率與後者的悲痛落差甚大，以至於吳承恩在隨後一回以其人之道還治其人之身，讓唐僧被黃袍怪化為老虎，飽受不信任，替孫悟空出了一口氣。

「三打」電影放棄了這種對不信任的渲染，豬八戒僅是天真好基友，唐僧真的是一個完美聖僧，他就算知道自己的判斷不如孫悟空的金睛火眼，仍美其名曰：「在取經的路上你我只能看到其中一面」、「為何我總能看見人，你只能看見妖」、「你看見的是真相，我看見的是心」……為老孫抱不平的理性主義者真要吐出一口血來。

這是一種濫情的聖僧／聖母主義，就跟你面對一場犯罪不去追問真相卻叨叨乎罪犯的心結問題，惡還未能得到懲處卻開始擔心對惡人的救度問題一樣。偽善的國王在陰謀敗落之後對唐僧的質問，實際上是很有力的，你唐僧何德何能、憑啥取經

——潛台詞是：「就憑你有三寸不爛之舌與金蟬子的好血統？」

其實原著中一個細節就揭示了唐僧的善惡觀之荒謬，孫悟空被逐出師門後回到花果山，得知倖存的猴子們有一大半慘遭獵戶屠戮及奴役賣藝，怒而施法以石雨擊殺獵戶千人，隨之他對此因果有這樣的覺悟：「造化，造化。自從歸順唐僧，做了和尚，他每每勸我話道：『千日行善，善猶不足；一日行惡，惡自有餘。』真有此話。我跟著他，打殺幾個妖精，他就怪我行凶。今日來家，卻結果了這許多獵戶。」悟空殺千人可謂惡也，但這惡的起因卻是唐僧不相信他的善。

「三打白骨精」電影裡，其實還有四打。是白骨精本人以死打敗了唐僧、庸俗佛教乃至電影本身的偽善。從譏諷國王嫁禍於她，到拒絕唐僧救度她，白骨精最痛恨的是這殊途同歸的偽善，這點上倒無意合了《西遊記》原著的批判精神（試想若干縱奴下凡行凶的神仙、大雷音寺的道貌岸然羅漢）。可惜電影最終為了成全「聖僧」形象，硬要悟空來完成四打——打殺唐僧肉身以度其體內的白骨精怨靈，否則這麼一個拒絕救度的形象，滿可以令人想起卡繆的《異鄉人》。

相對於郭富城版孫悟空的一本正經，鞏俐版的白骨精角色內涵飽滿得多。你可以說她是女權主義者，也可以說她是妖權主義者。說女權，我對電影裡潛藏的她的前生更有戚戚之感，她自道嫁到一個完全陌生的異域、被全村人視為孽畜、在災難來臨時綁為獻祭……這怎麼和我們熟悉的「最美被拐女教師」那麼相像？她實在有足夠的理由進行報復。

至於妖權，雖然不如《捉妖記》那麼明晰，但也是呼之欲出的。電影裡為白骨精添加的鞭子武器不是毫無來由的——呼應的是這個神來之筆一樣的細節：為了策反孫悟空，白骨精指點他看夜市裡的馴猴人，後者手裡揮動的也是鞭子。白骨精把人類之鞭執於己手、反施與人，也可以算妖權的覺醒、妖的身分認同覺醒罷。

電影裡的孫悟空繼承上集《大鬧天宮》裡的維穩傳統，是不可能叛逆的。然而原著裡這齊天大大聖還有另一個名字：潑猴！那就是唐僧眼裡的可能叛變者的形象，對於潑猴唐僧是警惕的，無論他多能幹，都不如媚上的豬八戒和沉默保身的沙僧。

他的自由始終是金箍圈中的自由，而他為唐僧用金箍棒畫的保護圈，唐僧輕輕一邁就破壞了。這潑猴，有時被精神分裂的吳承恩寫作「心猿」——在他堅信的那一套煉仙成功術中，心猿就是必須被束縛和驅役的。

悲乎大聖，如此時代，且讓舞台上那些粉墨登場的人代替你被要猴吧，你應該回到花果山水濂洞，管他們看你是神仙還是妖呢。

那夜凌晨，香港失聯？

——《那夜凌晨，我坐上了旺角開往大埔的紅VAN》

《那夜凌晨，我坐上了旺角開往大埔的紅VAN》（下稱《那夜凌晨》）可能打破了香港電影最長片名的紀錄，以至於豆瓣上某些小清新以為是一部小清新文藝片，可是陳果怎麼可能小清新，他的麻辣世俗與政治隱喻早已成為標籤——成為胎記，成也陳果敗也陳果，《那夜凌晨》的喝彩與遺憾一樣多。

香港電影節的首映，座位最多的文化中心大劇院座無虛席一票難求，開場前掌聲的熱烈程度遠勝於其他內地或外國電影首映，無他，用陳果導演自己驚訝發現的話說：十七年過去香港電影觀眾突然關心起本土、關心起政治來了。無怪乎這掌聲無關於藝術，首先給予立場，大家都在等這麼一部「原汁原味」香港主體的電影，並且做好了哀悼香港的準備。

故事不深奧，是暢銷書典型的輕科幻：十七個人坐上凌晨的紅VAN（紅色小巴，以亡命極速著稱）從九龍的中心旺角回家，目的地是北部老區大埔，但當紅VAN穿過隧道，他們發現不但大埔、整個香港甚至世界都可能空無一人了，他們

成了莫名其妙的倖存者，並且面臨一個接一個的毀滅。

這部電影的主角，就是香港。每個角色撥通電話，另一方不予應答的，就是香港。凌晨某刻，獅子山隧道過後，香港失聯。坐在這架迷霧中的懸疑客機裡的，也許是旺角開往大埔的紅ＶＡＮ裡的十七個港人代表，但也可能是紅ＶＡＮ以外的整個香港。我們每一個人失去香港的方式都不一樣，香港失去我們的方式則簡單得多，就像陳果有時細膩有時粗糙，這種錯失才真正讓人難過。

人性的失蹤並非從凌晨開始，而是從人身失蹤之後才啟動整個人性的驗證程序。在失去了社會與集體的空白地帶——頗像阿岡本的例外狀態，每個人都準備成為救主或凶手、耶穌或暴君，也同時是被獵殺和被懲戒者，如阿岡本的「裸命」之徒。相對於原著小說的單一視角（故事只發生在主角游梓池眼中），陳果拆解成以游梓池為主的各人角度多重敘事（也保留了個別角色的封閉，如女主角Yuki），無疑增加了劇力的緊張感——隨之而來損失的是某種無知的神秘感。

正如古典美學所云：悲劇的張力在於所有人都知道悲劇將要發生而悲劇的主角被蒙在鼓裡，古代希臘戲劇、當代名著《一樁事先張揚的凶殺案》都是好例子。在原著小說裡瀰漫的作者與讀者共謀的氣氛，在電影裡欠缺了，這是文字優勝於影像的地方，於是老謀深算的陳果，必須靠別的、純電影敘事的優勢去彌補，製造出不可取代的張力。其中最成功的，就是上文說的啟動道德審判。

首先，游梓池不是原著裡那個道德感強理性十足的善男子，他可以為了趕去見女友而對掙扎在死亡路上的三個大學生置之不顧，也可以面對未死甦生的強姦少年滿嘴謊言然後補上致命一擊；Yuki的神秘感被放大得邪惡，誰也想不到貌似最弱的她挑起最強的道德審判——不，是私刑。正因為私刑要求由一個天使般無邪少女提出，其他人根本沒有拒絕的藉口。對少年強姦者的私刑是整部電影的高潮也是轉折點，陳果用了近二十分鐘去鋪陳這種荒島法則（令人想到《蒼蠅王》等倖存者殘酷執「法」的經典），對描述例外狀態下人的異化當然很有必要，但失敗在於細節。

處理一個這麼殘酷的時刻陳果竟然放棄了他那首的殘酷，表演、道具近乎兒戲，殺人者們的手上身上竟然滴血不染，悲劇變成了鬧劇。

電影也從這裡開始走下坡，各種不必要的噱頭、沒有結果的暗示都加了進來，反而前面細心鋪墊的伏筆得不到回應。具體的私刑只不過是讓眾人淪陷的一個常規程序，在這之前各人都已經負罪：以各自的方式漠視他人的生命。

馬克白夫人洗手，手中血越洗越多，這是悲劇。陳果的倖存者們殺人沒血，那似是兒戲。至於白粉仔被爛司機用大刀砍殺，雖然也兒戲，卻倒有魔幻感，與結尾的紅雨相配合，好像眾人未流之血，皆由上天代流。代替大家向大埔的家、向香港懺悔，為何要到失去才珍惜？

失去的香港，這當然是本片最大隱喻，陳果絕不放過，大作文章。可是隱喻一

過頭，就容易淪為說教，陳果總是忍不住多走一步，《去年煙花特別多》和《榴槤飄飄》等都有這個遺憾。香港已死？這句話其實每個時代都有人講，只是沒有今天講得那麼決絕露骨。在電影上映前大概兩三個月，就有一段香港年輕網民自費拍攝的一個異曲同工的短片流傳在 Facebook 和 YouTube 上，講的也是香港之死，某天香港突然成為傳染病疫埠，權貴官商和外來人都撤離，香港只剩下三分一的人口，荒蕪中倖存者突然驚覺這個落魄的香港多麼美麗，畢竟它重新擁有了失落已久的寂靜和平和。

《那夜凌晨》放映時，每當出現空無一人的熟悉街道，我和身邊的香港人都屏息了，也許心裡就有著倖存者重見「前自由行時代」舊日光景的唏噓。因此這部科幻／災難片擁有了它意想不到的一種淒美，由目前香港人的家園失落感所賦予。家感、返屋企（歸家）情結是香港人非常重視的，我以前寫香港樂隊的時候就寫過，即使一個朋克樂隊的主唱也可能在排練後匆匆趕回家喝口媽媽的湯，母親維繫的家庭是香港社會一個隱性基礎，但它日益崩壞。在《那夜凌晨》我們看到母親在所有人的背景缺席，甚至災難發生時大家都不再第一時間想起母親。

然而母親依舊重要，所以當主角阿池意外接到另一個時空的香港他女友打來的電話，得悉母親之死哭至崩潰——更多因為對自己的遺忘所感內疚。這一段演出，稍稍超越了整部片瀰漫的「感傷」。這種感傷，說實話有點 Kitsch，媚俗，陳果太

知道香港普通觀眾此刻需要什麼樣的共鳴、什麼樣的情感宣洩，在電影前半段還能保持相當克制——而且有林雪、任達華、惠英紅三位老戲骨的自貶戲謔演出來中和這種感傷。但到了紅雨中驅離大埔一幕，煽情過度，畫公仔畫出腸，旋即崩潰為 Kitsch。

在幾個老戲骨演員身上，香港未死，即使是各有缺陷的年輕人身上，香港猶在生長。陳果的香港價值觀中可取之處也在於此：承認那個不完美的香港存在的意義，不去嫌棄它也不要浪漫化它——雖然後者在目前的哀悼氣氛中不可避免。觀眾在一種悲壯的氣氛入場準備好了哀悼的心境，導演、宣傳也推波助瀾——「四月十日，還我香港」，這麼豪氣又悲情的宣言就是《那夜凌晨》的廣告語。如此情態中，這部電影很難獲得冷靜對待。我非常希望它真的有續集而且續集能夠逆轉現在的煽情爛尾狀態，就像我期待香港這部好戲繼續——香港失聯，但我們留下了彼此的電話號碼。

彭浩翔的香港家書

「烽火連三月，家書抵萬金。」老杜此聯上句用於最近的中港民間矛盾多麼貼切，今天烽火最烈之際，我在香港看了無辜惹火上身的彭浩翔電影《香港仔》，卻生無盡清涼熨貼感受，如在戰時收到一封平心靜氣的家書。

是家書，不是戰書。不分內地人香港人美國人朝鮮人，都知道家書之貴，貴在平凡，尤其在充斥著眩目奇蹟的盛世，它帶來一些人間煙火粗茶淡飯的回憶，不外是提醒你日子曾經是這樣過的，所謂凡塵味、所謂平生意，不外如此。

「人亦有言，日月於征。安能促席，說彼平生？」——在電影開頭半部茫然浮沉的人世困頓中，導演已經在各個角色心中和觀眾心中種下了這樣一種對安頓和訴說的欲望。曾志偉飾演的B超醫生反覆說的：「吸氣，忍住，呼返氣（鬆回一口氣）……」既是醫生的工作用語，為著看清楚病人的五臟肺腑，也道出了香港人曾經一貫的狀態：不是逆來順受，而是自我調適，如此反覆呼吸是為了最後坐起來，說出自己對人生的問題或者答案，自己看清楚自己的肺腑。

電影中各位貌似事業有成但各懷心事的成人們說不出問題和答案，卻是由最小的○○後小朋友「小豬」說出，「小豬」如麥兜，是《香港仔》裡面最平凡的角色，沒有父親（古天樂）的能幹也沒有母親（梁詠琪）的美貌，更不用肩負祖父一輩的傳奇。因此她被爸爸暗地懷疑不是自己親生，但她有愛、有隱忍、有承擔——這點未必像○○後，更像七○後彭浩翔的童年。

彭浩翔讓質疑她DNA的父親最終在友人的啟迪下粉碎了親子關係驗證報告，這未嘗不是告訴那些「風光」一時的香港人，是該去接受一個平凡的香港了——甚至應該去追回這個平凡的香港。杜汶澤在電影中出場兩個鏡頭，他飾演古天樂的老同學，給他傳達了三個訊息：一、盧卡斯重修《星際大戰》為什麼沒有刪減去瑕疵鏡頭？二、如果女兒是你的，你會繼續嫌她醜樣嗎？如果女兒不是你的，難道你就可以遺棄她嗎？三、你應該向你中學時欺凌的醜樣女同學道歉，否定自己心中那種勢利。古天樂沒有想明白這裡面深奧的辯證道理，卻起碼明白了一點：無論多平凡，這是你的女兒，也許因為平凡，這才是你的香港。

同樣是「吸氣，忍住，呼返氣……」大人們這樣做是為了抗衡生活的壓力，是一種被動的智慧，但小豬的閉氣，卻是為了吃榴槤——她並不喜歡榴槤的氣味，她只是知道父親愛吃，晚上陪父親吃榴槤是她最幸福的、可以傾訴心事的時光，她的「忍住」出於愛。她也知道父親嫌她醜樣、同學欺凌她的平凡，她選擇了豁達與爆

發——影片最後，她用詠春拳一下把欺凌她的男同學擊出數米遠，這一段暗地地向《一代宗師》裡的宮二小姐致敬。小豬說：「只有我爸爸可以叫我小豬。」她和宮二都知道：功夫不只是一橫一豎，呼吸間還有忍耐的時刻，忍耐之後有爆發的力量。

此外，是一個中年狀態的香港，在為童年的香港贖罪——亦在老年香港（爺爺吳孟達）的帶領下為死去的香港「破地獄」。中年的楊千嬅、後中年的曾志偉、前中年的古天樂和梁詠琪，呈現了中年中產階級香港人的絕望與悃然，這部電影裡面沒有出現一個青年少年，導演彭浩翔也其實已經進入前中年的狀態，電影是時候少些火藥味更多點煙火味，人間煙火才是香港，火藥不是。

中年香港身上的業，老年香港時被迫種下。一九六八年香港仔漁民上岸，「上岸就死了一半」——爺爺吳孟達面對擱淺的鯨魚所發的感嘆，不止是對自己一代的惋惜。香港貴在如漂泊大海竭力求存的那種自力更生的精神，若被捆綁，無論是被資本還是被主義還是被國族或民粹神話，都多少使它變質，這點也是萬金難換的。

回想起杜汶澤引發烽火的那段在 Facebook 上寫的支持台灣反服貿的文字（「原來一些地方，不受到大恩大惠，人民生活也可以很美好……」）他說的那個台灣，又何嘗不是他那一代人所留戀的，平凡得近乎烏托邦的舊香港。誤會是必然的，浮華過盡後對人世靜好的渴望，黃金屋中人目前還無法理解。

那個香港，今年在不同的導演手上有了極端的表達。陳果拍《那夜凌晨，我坐

上了旺角開往大埔的紅 V A N 》，走黑色科幻路線，把香港的人類悉數消隱，只留下空蕩蕩的街道，甚是決絕憤世。彭浩翔繼續頑童情結，搭建了一個巨大的香港模型，也是空無一人，卻宛如紙紮的一個陰間城市，雖是陰間，卻有陽間難得的一家一餐晚飯在等待迷失的人。一個模型以兩個夢境與現實香港結合，小豬的寵物變色龍 Greenie 的頭七回魂在此，楊千嬅老母的冤魂不散也在此。電影裡的時代背景不明，也許是一個虛構的黃金時代：八〇年代；也許是浮躁的今天，導演通過紙紮的舊日香港「我城」（他私下記憶裡那個「好香港」）與今日終須要香港人自己面對的圍城之間最後的融合，說明了時代並不重要，重要的是面對時代的心態。

《香港仔》在內地名字改作《人間‧小團圓》，內容當然和張愛玲的《小團圓》無關，在情感上卻讓我想起張愛玲並不那麼著名的一首詩〈中國的日夜〉：

我的路
走在我自己的國土。
亂紛紛都是自己人：
補了又補，連了又連的
補釘的彩雲的人民。
……誰樓初鼓定天下；

安民心，

嘈嘈的煩冤的人聲下沉。

沉到底……

中國，到底。

《香港仔》裡的是香港的日夜，這封家書所寫的仍是：「亂紛紛都是自己人：補了又補，連了又連的補釘的彩雲的人民。」他們也許衣著光鮮，心中卻滿是補丁，在空寂的歸家路上，哪裡會真的有「通往所有目的地」的出口？相對於「譙樓初鼓定天下」的，是假道士吳孟達和紅顏知己歌女吳家麗合唱的那句「百劫重逢緣何埋舊姓」──出自粵劇名本《帝女花》庵遇一折，香港粵劇鬼才唐滌生所作名句。天下定不定不要緊，既然已經歷百劫，為何不面對香港原本面目？喚出一聲舊姓名？這句唱辭也印在《香港仔》在港的宣傳海報上，該是開宗明義之意，雖然雅俗懸殊，但與《那夜凌晨，我坐上了旺角開往大埔的紅ＶＡＮ》海報上那句「還我香港」有暗合之妙。

英軍的望海碉堡守不住香港，只留下了一個比現實人更狹窄的視野，香港人豈能仍自囚於此？動盪於夜海上的漁船卻留下了香港，雖然它最終像擱淺了的鯨魚生死未卜。紙紮的城市也許最後會毀於一炬，夢幻般沐浴在曙光中的鯨魚就像我們虛

構的烏托邦香港，死則死矣，在它的屍體面前，電影裡眾生卻達成了和解。冷戰的一家，從高檔自助餐回到屋村麥當勞，從鍍金的香港回到平凡的香港，小團圓勝大團圓結局。

這就是老少年彭浩翔收斂狂傲放誕所寫的一封香港家書，雖有瑕疵但情意深厚。香港是有這麼一個書寫家書的傳統，「《香港家書》是香港電台一個時事節目，由香港學者、議員、官員及社會各界人士以書信形式向香港市民發表意見，分析香港社會現象或者表達個人感受。香港特區行政長官及多位司長亦有透過《香港家書》發表意見」（據維基百科）。此節目在香港政權移交前名為《給香港的信》，香港政權移交後更改名稱為《香港家書》。所以它包含了兩重含義，寫給香港的家書，以及在香港發出的家書。如果你在香港以外收到，不妨也當家書一讀，感受它的絲絲暖意。

家書不是戰書。如果它有向內地傳遞什麼訊息，那就是香港為什麼有那麼多缺憾遺憾、不如人意處，但仍然值得珍惜。我們不妨自問，如果要我們給香港寫一封家書，你會告訴香港什麼？如何書寫？

跋涉於自由中

——評《黃金時代》

黃金時代是怎樣的時代，中國有過這樣的一個時代嗎？或者說，蕭紅那一代中國知識分子的黃金時代何謂？

蕭紅在自我放逐的日本寫信給蕭軍，說：「這不就是我的黃金時代嗎？」看了電影去查找蕭紅書信集，才看到後面還有一句：「但又是多麼寂寞的黃金時代呀，別人的黃金時代是舒展著翅膀過的，而我的黃金時代，是在籠子中過的。」

這難道不完美地闡釋了狄更斯「這是最好的時代，這也是最壞的時代」嗎？這句話或許不是並列的結構，而是在最壞中才能逼現出最好的意義來——在一個講座上，許鞍華說如今是拍攝蕭紅和她的黃金時代最好的時機，因為這是最壞的時代。無論大陸還是香港，我們掙扎於一間間新造的鐵屋，這時回看蕭紅的自由選擇與承擔，我們起碼得以聞見猶如魯迅所喻那一柄在黑夜裡敲擊城堡的鐵牆所發出的聲音，可以知道無論什麼時代，懷抱自由的人並不孤單，即使此音寂寥，但始終存在。

關於時代，魯迅還有這一句話：「世上如果還有真要活下去的人們，就先該敢說，敢笑，敢怒，敢罵，敢打，在這可詛咒的地方擊退了可詛咒的時代！」

想必蕭紅也熟悉這一句話，魯迅先生說的簡直就是電影《黃金時代》裡的蕭紅、蕭軍、端木蕻良、白朗、聶紺弩、蔣錫金、駱賓基等等。時代永遠都是可詛咒的，而恰恰因為這些青春的搏擊把它錘煉成為黃金時代。

剛看完《黃金時代》時，我頗有無語凝噎之慨，不但為蕭紅耿耿於懷，也為了那個被戰火腰斬了的民國。四〇年代是一段精神的夭折史：一個青春的中國如此夭折，蕭紅也是其象徵。縱衣冠南渡，河山的沉淪終無可挽回，《黃金時代》中間有一個鏡頭，也許是從飄泊南下的蕭紅眼中看出去的，一條擠滿了浮冰的大江——就像蕭紅曾兩次引用的《弔古戰場文》裡那句：「河水縈帶，群山糾紛。黯兮慘悴，風悲日曛。」的景象——看到這個鏡頭，我覺得這部電影是強悍的，那個青春的中國與奮力追求自由的蕭紅是偉大的，一部自由的電影，才稱得上兩者的偉大。

許鞍華的電影，是真正的為蕭紅一辯，為被所謂新中國否定了的那個「舊時代」一辯。依照成皇敗寇的邏輯，一生陷於情感糾紛、死於三十一歲的、「半部紅樓」未能寫完的蕭紅是失敗者，同樣，那一個脆弱的民國也是失敗的。然而在電影中，即使最灰暗的日子也有生機，即使是將要死去的嬰兒也曾伸手證明著生的有理，這也未嘗不是蕭紅的力量，這力量源自《生死場》和《呼蘭河傳》裡的草莽與

天真，也源自《商市街》裡波希米亞人那樣的任性狂狷。魯迅先生和蕭紅們奮力在這千年的鐵屋鑿開了一星星的氣孔，以後，鐵屋又以另一種形式建起封上，到底是活下來的人失敗了。

蕭紅的文字或者許鞍華的鏡頭裡，即使是冰寒的商市街依然有盎然春意，我不忍看的，只有這一兩個場景：晚年的蕭軍或者端木，在典型的中共幹部套間裡，僅以追憶蕭紅為餘生寄託。但電影中更多的是這樣的瞬間：每一個人都回到了他最意氣風發的時光中，共赴國難，此間相攜相呼相應，莫非友聲。驪山驪水，每一地的輾轉都帶來新的聚合，聶紺弩在西安的豁達、蔣錫金在武漢的仗義、駱賓基在香港的忠誠，這些都是蕭紅從那時代得到最溫暖的回饋——不只是回饋她的才華，也是回饋她為人的真實坦蕩。

電影強調這些人與人之間的相知，也正是強調那個「黃金時代」唯一符合古人為「盛世」設下的條件：「天下朋友皆膠漆」（杜甫〈憶昔〉）。而鏡頭背後的導演，從一開始訪問式的敘事，也是杜甫「訪舊半為鬼，驚呼熱中腸」的懇切，那些會突然在故事中停下來進行獨白的角色，既是共患難者也是最終超離生死場的鬼魂，他們全知全能的敘述和評點，不只是為了「說此平生」，在他們夢寐一般的神情和語氣之間，可以感到蕭紅的鬼魂也與他們同在，只是最後「出門搔白首，若負平生志」的不是早逝夢回的蕭紅，而是這些在歲月蹉跎中垂垂老去的戰士。

蕭紅與民國同齡，逝於亡國前夕，她的傳記注定是一個人擔當起歷史的史詩，但蕭紅向來對現實與歷史有其極其獨特的書寫方法，正如魯迅在《生死場》序言敏銳地指出的，是「越軌的筆致」。許鞍華的電影語言也嘗試秉承這一「越軌的筆致」，自由穿梭於某種相對於主流電影的陌生化間離效果（頗得布萊希特之風）、不使用點與線而是用分岔的網絡來組織時間，這樣下來的三小時絕不冷場，而是在在都有緣起緣滅，就像海上不息的浪頭一樣。

這樣大手筆，「心窄」（蕭紅語）的觀眾可能就接受不了，以至於竟然有人認為這樣一部追憶似水流年的電影瑣碎、缺乏所謂的戲劇衝突，此論頗能顯出小時代的小觀眾的眼界。這倒讓我想起一九四六年，茅盾曾在其深情的《論蕭紅的〈呼蘭河傳〉》中為《呼蘭河傳》的風格一辯：「也許有人會覺得《呼蘭河傳》不是一部小說。他們也許會說，沒有貫串全書的線索，故事和人物都是零零碎碎的，都是片段的，不是整個的有機體……」——這不像極了詬病《黃金時代》的那些小影評嗎？——茅盾繼而說：「要點不在《呼蘭河傳》不像是一部嚴格意義的小說，而在它於這『不像』之外，還有些『別的東西』——一些比『像』一部小說更為『誘人』些的東西…它是一篇敘事詩，一幅多彩的風土畫，一串淒婉的歌謠。」

《黃金時代》也像一部敘事詩，不少鏡頭甚至能讓人想起蘇聯時代某些好電影，有了亮有沉鬱，有犀利有溫柔，終究超越意識形態的捆綁——就像蕭紅本人一

樣。這是一部真正從風格上呼應蕭紅的寫作風格、呼應《呼蘭河傳》的自由的電影，正如許鞍華自道是：「是歲月帶給我了自由。所謂六十從心所欲不逾矩。」（在北京單向空間的講座上的發言），蕭紅也如此，流亡到香港以後，她潛意識裡感覺到自身生命與國家命運的急不及待，所以拚命地寫作──也隨心所欲地實驗語言的自由。

書寫，這是介乎於沉默與吶喊之間的一種「必要」。「一切都是自由的」，包括駛離臨汾革命根據地的列車上的蕭紅與端木，也包括留下、日後默默記下延安日記的蕭軍。在別人期待她拍攝時代的喧囂的時候，許鞍華拍出了大時代的寂寞來，也許亦是蕭紅的啟迪，正是那源自東北漠漠雪原包圍中一個後花園裡的寂寞，使蕭紅始終有別於同時代左翼作家的樂觀好鬥，冷靜地審視人性在極端條件下那些豐富的矛盾。

香港有過一個黃金時代嗎？容留過流亡至此的蕭紅和戴望舒等人的香港又似乎有過黃金時代，而把一代一代理想主義者逼入虛無的香港又似乎沒有。黃金時代畢竟是自證的，如此關頭，我們在「在這可詛咒的地方擊退可詛咒的時代」的同時，也正好像蕭紅那樣省察這個時代為什麼可詛咒，而其可詛咒中又有什麼可以被撞擊錘煉，使我們得以跋涉於我們的自由。

盡日靈風不滿旗

——《刺客聶隱娘》的詩意

看罷《刺客聶隱娘》，耳邊留下的，盡是風聲獵獵。

然後我想到了「盡日靈風不滿旗」——這是李商隱我最喜歡的一句詩之一，這不滿、這未遂，背後是盡日的靈異、盡日的流動不息，竊以為，這是中晚唐美學的最微妙之處，這裡面有跌宕踴躍，不只是頹廢。

恰恰李商隱與聶隱娘，同有一個隱字。隱，從耳從心，以傾聽者之姿，引人入勝鏡——李商隱最神秘之詩《燕台四首》及無題諸作，均是這抒情者無限後退然後使讀者替換其中，覺琳琅滿目，然後返照對靈風不滿。侯孝賢導演未曾提及他讀李商隱詩，然而《刺客聶隱娘》對刺客之道、電影之道的重塑，深得李商隱詩之秘——前述之靈、盡與不滿。

電影深詣詩意，道盡中晚唐的聲色絕境。聲：聶字正體有三耳，再加隱字一耳，女俠遂比我們有了雙倍的聽覺。聽者是停佇、引弓不發的，一發則取人性命於五步之內。侯導的武戲，大遠景，風動幡動，人的動卻壓至最簡約，短兵相接，只

聞其聲，傷亡延宕其後；侯導的文戲，寡言語，聽門軸聲回廊聲與鳥鳴水滴，人物向著空無說話而少對話，把傾聽更多讓渡給觀眾。

色：內景裡大片的陰翳，此外是金與石榴的紅──恰如李商隱詩云：「曾是寂寥金燼暗，斷無消息石榴紅。」隱娘從師之後的孤絕、之前少年時代愛情的難言之隱，「斷無消息」，悲哀盡在其中。外景固然是山河無盡，氤氳始終流動生滅，人於其中低微不顯，而與萬物齊，電影所本的「志異」竟盡見於山林、氣、水之異，最魔幻的一段紙人行異也歸於這些基本元素中，無須花巧變幻，卻攝人甚。

隱娘身為刺客，心卻是俠。當其身潛行山水樓閣之時，如影如魅，遵行的是其尼師的「劍道」；當其心隱有餘哀，每於人情柔弱之際留手，如影如魅，遵行的是其行了俠之大道。電影中隱娘三次刺殺，第一次手起刀落，隱娘失敗了，但以獨立之人而言，隱娘（原著裡是延遲了殺，但最終還是殺了），第三次隱娘坦言「不殺」──勿論是因為顧念生靈還是顧念舊情。以刺客的價值觀，隱娘失敗了，也是因為自我獨立所需。一退而醒悟自我的存在，其後與其師交手而終不回頭，第二次是憐小兒而未遂

靈風不滿旗，除了因為風，還因為旗本身也靈異，它一邊固守旗杆不動，一邊卻不斷把力量卸與四周的虛空。聶隱娘的格鬥術，以弱小身軀、三寸極短的匕首，能敵砍力凌厲的唐刀，道理在於此；隱娘一介女軀，輾轉於中唐朝廷與藩鎮的角力之間，而終能全身退，道理亦在此；侯孝賢拍攝武俠電影，不用其他當代華裔導演

樂此不疲的種種奇技淫巧或虛張聲勢，卻其格自高、俯視喧囂，道理仍在此，他秉承的是和隱娘一樣的：否定的美學、哲學。

大時代中，人因為說「不」而確立自身，而不是隨波逐流。在《刺客聶隱娘》裡的山水，並非都是如我們習慣想像的東方美學那樣渾然和諧，它們流動，但隨時停頓，一如剪接加之於李屏賓流暢的運鏡之上的空缺──兩重留白，就成了對留白的反駁。表面上這是所謂言有盡意無窮的傳統，實際上是現代主義乃至後現代主義藝術的斷裂疏離。李商隱的詩比王維更有現代感，就在於他的否定與斷裂，聶隱娘的前半生也充滿了否定與斷裂，勿論是被動還是主動的──直到她遇見了磨鏡少年。

「照花前後鏡，花面相交映」，晚唐詩的另一代表溫庭筠（與李商隱並稱「溫李」）的意義在此。鏡子的象徵，在電影中經歷了道姑傳遞給隱娘的「青鸞對鏡」的孤絕，和少年磨鏡的修護，無疑，少年更像溫庭筠，道姑更接近李商隱。因為青梅竹馬的田季安之緣的斷裂，隱娘只能像她師父一樣選擇孤鸞對鏡，但在她先是發現了田季安與瑚姬之愛的膠漆（意象上直接呈現為田與瑚共舞，區別鏡中鸞的獨舞），後是在少年鏡中自然一笑，隱娘的孤絕漸漸獲得彌合。

李商隱當然寫過鏡子，而且必然聯繫到孤鸞：「玉匣清光不復持，菱花散亂月輪虧。秦台一照山雞後，便是孤鸞罷舞時。」（〈破鏡〉）孤鸞之所以孤，除了因為外力拆離，還因為自身曲高和寡，如果連鏡子都背叛了她，她不惜罷舞。幸好在聶

隱娘這裡相反，侯孝賢的曲高也沒有和寡。

《刺客聶隱娘》立意高拔，意境高遠，按說這樣的一部電影會很沉重，的確，我在觀影的大半時間都不自覺地如片中舒淇那樣咬緊著牙關，其父聶峰的表情簡直就是中唐的表情：泰然待死的臉，更添沉重。

但電影出處超脫如「事了拂身去」的聶隱娘，侯導把輕重互易如戲泥丸，不說話的磨鏡倭人妻夫木聰的出現就是轉折點，隨著他，風景漸漸出現了人煙，蒼茫四野漸漸鶯飛草長。編劇與導演把握了這個神秘人物的隱喻性，在原著裡他就是一突兀出現的磨鏡少年，隱娘一見便執意要嫁給他，而故事始終沒說為何。電影卻挖掘了磨鏡的深意，在琢之磨之而後，隱娘看清了被傳奇、師訓、家國等等陰蔽了的自己真容。

侯孝賢對戲劇性的把握得小津安二郎、黑澤明與胡金銓三者之妙，又不同於三者，蓋三者學習的主要是日本傳統藝術的壓抑與釋放之度，而侯導本片直接承接唐朝藝術的大氣、洗練和自由，以前只有徐克和邱剛健以奇道蹊徑觸碰之，《刺客聶隱娘》是一次正面承接。也可以這樣說：在對文字、影像與聲音琢之磨之而後，侯孝賢看清了隱匿已久的「傳統」之真容。

最好的漢語詩人，在天涯

去看，去假裝發愁，去聞時間的腐味
我們再也懶於知道，我們是誰。
工作，散步，向壞人致敬，微笑和不朽。
他們是緊握格言的人！
這是日子的顏面；所有的瘡口呻吟，裙子下藏滿病菌。
都會，天秤，紙的月亮，電杆木的言語，
（今天的告示貼在昨天的告示上）
冷血的太陽不時發著顫
在兩個夜夾著的
蒼白的深淵之間。

詩人之間往往互相菲薄，但中港台詩人難得有一個共識：使用漢語寫作最好的

一位老詩人，並不在中原本土，而是旅居在溫哥華的瘂弦。雖然他已經停筆近半個世紀，但他僅有的一本詩集《瘂弦詩集》無論在中港台都有極高的評價，尤其長詩〈深淵〉，一如前面引文，其深刻切入戰後時代精神的墮落景象，至今仍能在二十一世紀讀者得到共鳴。

十多歲便寫詩成名，三十歲就擱筆，這樣的經歷好像只有法國天才詩人韓波有過。瘂弦的詩歌魅力包括險奇的想像力、天賦樂感與國人罕見的幽默感，都是韓波與另一天才詩人洛爾迦共有的，這對瘂弦的詩歌讀者往往造成一種印象：這是一個狂放、享樂主義的波希米亞詩人。然而經由紀錄片《如歌的行板：瘂弦》的追尋，瘂弦呈現出一個天才的絕望——他作為二十世紀中國人曾經的流離賦予他一抹杜甫的底色，儘管他不時掙扎著李商隱、杜牧式的超逸。

紀錄片末段，詩人的好友作家黃永武引清人詩句：「飄零君莫恨，好句在天涯。」來概括他們那一代人的生涯，既是宿命，亦是慰安。其實流亡和邊緣化是當代文學的一個正常態勢，而且對大語種中心的文學逆襲，往往由這樣的作家完成，如愛爾蘭、印度的英文作家對英國文學的挑戰和反哺，如猶太德語詩人策蘭、諾貝爾文學獎得主羅馬尼亞德語作家赫拉・米勒之於德國文學的「反動」皆是好例子。

漢語當代最優秀的詩人作家往往見於流亡者、海外華語地區或者邊地，所謂國家不幸詩家幸，是讖語，也是對廣義的民族文明的補償。

《如歌的行板：瘂弦》是台灣著名紀錄片「在島嶼寫作系列」第二輯的重頭戲，導演陳懷恩肯定敏感地意識到瘂弦的這種孤零突兀──第一個鏡頭就是在二○一三年的溫哥華，滿牆的英文招牌前面走過一個磨鍊漢語的人，他告訴那位明顯是拉丁移民的理髮師說，他的名字叫 ya-shien──這非常有意思，「弦」的注音無論通用注音法 [sian]、漢語注音 [xian]、威妥瑪注音 [hsien]、國語二式 [shian]、國語羅馬字注音 [shyan] 都不應該是 shien，而更像是日語 すん。這由一個移民向另一個移民道出，再思及其義「失聲的琴弦」，就是一首後殖民時代的尷尬之詩。

瘂弦一邊在詩集上敲出準確的鼓點，一邊讀出自己尚未完成的一首詩：「如果沒有滿天的晚霞，太陽會憤怒的掉下去」。這讓人想起其代表作〈如歌的行板〉經典的結尾：「世界老這樣總這樣⋯⋯──／觀音在遠遠的山上／罌粟在罌粟的田裡。」晚霞之於太陽，罌粟之於觀音，兩者的依存關係與世俗之所想恰恰相反，沒有罌粟在，觀音也失去意義了。沒有上個世紀下半夜普遍的淪落，形而上的救贖也不可能在詩中發生。

瘂弦自中學寫第一首詩〈冬日〉：「狂風呼呼，砭肌刺骨；一切凋零，草木乾枯。」就意識了四○年代民國命運的暮冬之色。他帶著何其芳詩集《預言》逃亡，因為胃在燃燒，難忍徵兵營牛肉的誘惑而在一九四八年從軍──後來他說：「民國三十七年十一月四日，是永不忘記的斷腸日。」青年學生兵不知道永別是什麼，這

在《大江大海1949》裡也是普遍悲劇，日後瘂弦父親作為鄉村小知識分子死於青海勞改營、母親臨終遺言是告訴獨子她是想他想死的……而瘂弦直到九〇年代解禁還鄉才得知這一切，一如他說這是多殘忍的隔絕，人類史上沒有過如此無情的隔絕。

蒼老的瘂弦站在故鄉南陽玉米地裡的父母墓地前，彷彿親自演繹其詩句：

你們永不懂得

那樣的紅玉米

它掛在那兒的姿態

和它的顏色

我底南方出生的女兒也不懂得

凡爾哈侖也不懂得

猶似現在

我已老邁

在記憶的屋簷下

紅玉米掛著

一九五八年的風吹著

「我底南方出生的女兒也不懂得」是多次讓席慕蓉落淚的句子。一九五八年，瘂弦來台十年，十年生死兩茫茫，也是無書問親朋的最絕望時刻。數十年後他再次經歷生離死別是其妻橋橋之逝，他竟因先入院而錯過最後一面，他問：「神把我支開是什麼意思？」耶穌在十字架上也問過類似的話，其實這已經不是人子第一次被神拋棄。

那個年代的飄泊者，命運被兩個獨夫所簸弄。剛剛來台的王慶麟（瘂弦本名）隨軍駐台南成功大學，新兵們想家，鬧營的、自殺的都有，而詩人想家則拉二胡，常嗚咽不成調──我想這就是筆名瘂弦的來歷。瘂弦的命運轉折應該是進軍中大學念戲劇系，他有表演天分，被商中演國父一百週年，這一段回憶是最幽默的，但也是最沉鬱的，導演拍出了台灣戒嚴前期的肅殺氣氛。軍中詩人們固然對毛反感，卻引毛詩（數風流人物）為自己的詩歌事業壯行色，對應的是當下，眷村改例，軍人的犧牲性持續，蔣公的像還在牆上。瘂弦他們唱著當年的勞軍歌曲〈星心相印〉，他突然在鏡頭外問了一句：「他的心呢？」──這也是問一代被國運蹉跎的青年的吧。

日後瘂弦獲選成為首批參與愛荷華國際作家寫作計畫的漢語詩人，開啟了他的專業生涯，那一代人中的精英輩出，電影中他們也輪番登場，大有天下朋友皆膠漆的真盛世氣象。而最有觸動的兩段，一是來自被瘂弦稱為小林的林懷民，他們談論當年文青林懷民的〈逝者〉小說如何才華橫溢，林突然說他把瘂弦詩集帶在雲門舞

集巡演的隨身書櫃中，讓舞者常常閱讀。「為什麼罌粟在罌粟的田裡？」年輕舞者

問——潛台詞還有：「為什麼觀音在遠遠的山上？」瘂弦沒有回答，我倒是想答：

「因為罌粟才是圍繞我們的實在，真正的詩人應該直面甚至廝混於罌粟世俗之中，

但永遠心存觀音的慈悲。」

另一段來自台灣後現代詩的先行者林亨泰，老詩人已經腿腳不便，說話也吃

力，卻與來訪的瘂弦計較讀詩〈農作物〉時一個字「的」的停頓應該在何處。這是

杜甫「晚節漸於詩律細」的境界，而這批詩人的交遊瀟灑之風也大有「誰家數去酒

杯寬。唯吾最愛清狂客，百遍相看意未闌」的意氣。現代華文寫作也應有日本大正

文豪時代那種輝煌時代，「在島嶼寫作」拍出了那尚未消失在文字沉淪模糊之前的

清氣寥廓。

影片終結於幾位飄流異邦的作家在加拿大的街頭民謠歌手背後談詩，「一條河

總得流下去」、「不管永恆在誰家梁上做巢／安安靜靜接受這些不許吵鬧」。「每一

首詩都是新的，所以你們寫作者的生命永遠新」——移民理髮師再次出場說出真

理，詩的真理永遠在「引車賣漿者流」之中而無礙乎國界、時限，悟此者，可以談

瘂弦詩了，可以談現代詩了。

叮噹情結與麥兜糾結

動畫配音員林保全先生的去世，是讓無數香港人悲傷的事情，誰也想不到一個動畫配音演員的逝世能如此牽動人心，好幾個星期傳媒與社交網站上都是緬懷他的聲音。當然，他不是一個普通配音員，他代表的，是哆啦A夢，而哆啦A夢，對香港人來說，又代表著更多不同於日本觀眾或者內地觀眾的意義，甚至成為一個超越童年懷舊的情意結。

林保全先生一九八二年開始為哆啦A夢配音的時候，哆啦A夢還叫著很香港本土的一個名字：叮噹。八〇年代初的香港與哆啦A夢故事開始發生的七〇年代日本其實很相像，平民社會的溫飽問題通過相對現代的福利制度得到解決，亞洲四小龍神話已經定型，整個社會呈現向上流動的通達勁頭，城市的主力結構漸漸由野比大雄的父親這樣的小白領職員組成，他們後來成為香港最早的中產階級。而現在香港的三十─五十歲這兩代社會中堅，可以說都是看著「叮噹」動畫、聽著林保全先生溫情又帶著肉緊＊，常常憂慮又會憤怒堅強的聲音長大的。

溫情又肉緊，憂慮又堅強，這聲音的特質隱喻了這三十年香港人是怎樣過來的。而詩意以外，大雄、靜香（那時叫靜宜；台譯∶宜靜）、胖虎（那時叫技安）、小夫（那時叫康夫）所組成的不同階層的孩子在面對各種地球憂患時的團結，與三十年前香港「同舟共濟」的「Can Do」精神也不謀而合。不知道是「叮噹」動畫影響了香港人，還是香港人本身就具有這些特質，總之我們漸漸發現∶香港總能在危機中化險為夷，靠的不是哆啦A夢的法寶，而是靠大雄他們的毅力（這也是機器貓在動畫裡不斷暗示的一種精神）。但哆啦A夢本身，象徵著一個對未來的堅信、對承諾的堅信，這點起碼到二〇一四年，還是持之有效的。

當然一九九七年的時候，「叮噹」也已經在香港十五年，並且將在兩年後改名哆啦A夢。那時的香港孩子開始長大，開始意識到二〇四七年未必有一個機器貓會穿越回來幫助我們順利度過未來的五十年。而林保全先生在這十五年間，還配音了《足球小將》裡的守門員林源三、《聖鬥士星矢》裡的紫龍，這兩個形象實際上是哆啦A夢的延伸，林源三是少年足球隊裡一個負責防守乃至整體協調的靈魂人物，紫龍當然是成熟又進取的大哥哥，他們分別發揮了哆啦A夢的兩種個性，聲音也還是憂慮又堅強的。可以說，在整整一個九〇年代，香港人依然處於一個少年時代，每

天放學回家，在黃金時段的電視動畫節目中完成對現實的補償，日本動畫文化中的「熱血」意識、普世價值毫無障礙地嫁接進同樣進步、天真的小市民世界觀中。

哆啦A夢代表了日本主流意識形態強調的「尊重和友誼」，日本動漫黃金時代的作者大多數都是反戰一代出身，因為他們對政治、社會的敏銳觸覺，使他們創造出這些跨越國界的經典，它們有一個共同基點，就是人道主義，無論它們是通過科幻還是神話歷史，都在反思文明曾有的誤區，捍衛人性底線。這一點，對在八〇年代長大的一代香港人影響也甚深，因此他們在日後對那些觸犯底線的舉措之反彈也強烈。

不過，隨著金融危機的爆發，地產霸權的裸現，香港社會驟然和日本社會一樣，呈現一種「下流」狀態——社會的上升渠道受阻、貧富懸殊加劇，於是勵志陽光的哆啦A夢已經不再能統領一種時代精神，取而代之的，是本土「英雄」麥兜。

說是英雄一定要加引號，因為麥兜這個動畫形象本來就是反英雄，強調平凡甚至有點無用的。同樣出身平民家庭的麥兜，和大雄一樣智力平庸、性格有點軟弱，唯一的優點也是善良而已，但麥兜是單親家庭，母親掙扎在夾心階層、勉強維持捉襟見肘的生活，更關鍵的是，他沒有哆啦A夢幫忙，只有一群同樣平庸的同學和老師——這一點在上一部麥兜電影《麥兜當當伴我心》得到強調。麥兜在香港取得共鳴——二〇〇一年的第一部麥兜電影《麥兜故事》票房甚至超越了宮崎駿，是因為香港人在麥兜身上看到了自己的陰影，看到了自己的負資產可能。

無論編劇、導演謝立文怎樣努力為每一個故事加添溫馨的「光明尾巴」，都改不了麥兜本身帶有的傷感色彩。即使在最新一套《麥兜我和我媽媽》裡，這隻無用小豬變身成功學典範成為高智商偵探，如泣似訴的背景音樂和不斷疏離的敘述節奏都彷彿在暗示我們：這不過是麥兜母子的一個夢。如同在上世紀末的末世氣氛籠罩下，日本和港台也流傳過所謂「哆啦A夢黑暗真相」，是說哆啦A夢不過是自閉症小孩大雄的一個夢，這些都是集體潛意識的投射。

今天哀悼哆啦A夢的配音員，其實就是哀悼香港的某個黃金時代，這冊庸置疑。而如果說叮噹是一種情結，麥兜就慢慢變成香港人的一份糾結了。自從第三部麥兜電影北上尋求合拍資金，香港人就敏感於麥兜不再是純粹香港大角咀的那個本土小屁孩，事實上，麥兜電影裡也矛盾重重，不得不加入的內地元素與能維持其電影魅力的本土元素在衝突，立足草根悲劇的麥兜精神與浮誇勵志的兒童劇味精也在衝突。香港影評人一邊罵一邊又表示同情，因為謝立文團隊始終也沒有放棄香港元素，和對城市超速發展的暗諷──這一點，倒是哆啦A夢未曾做到的。

隨著林保全先生的去世，哆啦A夢也進入被緬懷的行列，在這高速都市，被緬懷意味著進入神壇、喪失當下。麥兜繼續糾結，但未能輕易送別，因為它始終在提醒著浮城之人，失敗與無用自有其意義，二〇一四年之後，對這個意義的咀嚼，將更深長。

你為什麼看不懂現在的麥兜？

其實，如果你看不懂現在的麥兜的話，過去的麥兜，你也可能並沒有看懂。

在香港離島一個小電影院看了最新一集麥兜動畫《飯寶奇兵》，同場寥落，一起走出電影院的，都是一個個街坊「師奶」和她們的孩子，逆光中恍惚，看著她們都是胖胖的麥太，眼角和我一樣有淚痕。她們想必是不會同意豆瓣少年們所批評的這是「系列最差」，也不會同意可能將在香港本土文青嘴裡發出的這是麥兜又一次背叛香港的指控。她們想得比較簡單，就是電影結尾四個字「好好生活」。

雖然我年紀和這些麥太們相若，get中電影裡的淚點也差不多，但我當然不能只用一哭一笑來回應這部承載過極豐富的香港寄託的電影。無可否認的是，麥兜電影的顛峰就是《菠蘿油王子》，其後每況愈下，但每一部都依然有一些明顯偏離主流兒童片的不和諧音，恰恰就是這些「不和諧」是在強烈地表露著原創者謝立文、麥家碧以及他們所代表的一代香港人的價值觀。

這些價值觀曾經自然地觸動過香港與內地的觀眾，也有的飄得太遠令人有隔世

之感（比如我寫過《當當伴我心》裡的民初文人情懷），還有的像這部《飯寶奇兵》直接讓人尷尬，不知該作何反應。

《飯寶奇兵》的理想觀眾面，其實非常狹窄，很不幸就是我這種七○年代出生、體驗過七、八○年代香港文化的怪咖大叔。創作團隊這次更加一意孤行地向那個已經不存在的香港致敬，不要說內地文化研究者難以解讀其隱喻，香港的年輕觀眾可能也僅僅一笑了之，雖然他們的父母一輩就是這樣成長成為「飯寶奇兵」，和香港一起抵守著各種輕視和侵蝕生活下來的。

作為一部「偽英雄特攝片」，電影裡洋溢著的，不是某些新世代影評人發現的對《環太平洋》的戲仿，而是七、八○年代的日本文化情結。這情結首先從影視作品而來，出於戰敗國、島民強烈的不安全感，從五○年代末開始，以圓谷英二為首的特攝片製作大行其道——這種特攝片主題大多數是世界（其實主要是日本）遭受外星力量或者環境汙染導致的變異怪獸（如哥吉拉）侵蝕，超人與戰隊聯合平民奮起抵抗。在五、六○年代也許還存在對美國占領軍的諷喻，但發展到七○年代，這類特攝片已經蔚為壯觀自成一格，成為一種豐富的亞文化了。

也正是七○年代，隨著電視廣播的發達，各種日本亞文化浩浩蕩蕩進入香港人的視野，動畫片和特攝片完全由日本制作壟斷，徹底占領了七○後一代香港人的集體記憶。這方面的例子不勝枚舉，我且舉一個獨特一點的，一九七六年有一部台灣

的奇葩電影《戰神》——它的香港外號更廣為人知：《關公大戰外星人》，因為把外星人侵略地球的落腳點放在了香港，超人直接以港人崇拜的關公代替，所以深得香港人喜愛。幾十年來它成為一個傳奇，不斷被香港文化人轉述，直到幾年前彭浩翔導演宣稱已經買下版權，將進行修復、重見光明云云。

彭浩翔就是七〇後香港人的代表：醒目、貪玩、要威，且最終能坐言起行去實踐自己的理念。不過《關公大戰外星人》修復版久聞樓梯響不見成果，倒是《飯寶奇兵》由和他年紀差不多的麥兜團隊（謝立文、麥家碧夫婦估計生於六〇年代末，近年加入的主創畫家楊學德生於七〇年代）完成了對特攝片那一份奇怪的情結的致敬。而且麥兜團隊比較高難度地完成了一個對英雄特攝片的顛覆，並顛覆得非常合情合理。

《飯寶奇兵》主角機器人小飯寶的造型靈感，明顯來自「小露寶」，無論是背後的螺旋槳、伸長的雙手等外表特徵，還是以小勝大的不屈志氣。「小露寶」是香港譯名，原作《がんばれ!!ロボコン》（加油!!機器人君）是一九七七年的日本特攝片，其後在香港的「麗的」電視台播放，大受歡迎。至於另一顯眼角色「扎肉超人」是向另一經典「鹹蛋超人」致敬——也就是Ultraman，它因為臉蛋像一個鹹蛋而在香港擁有搞笑的親和力。

其實這種名稱的演化已經可以說明一些香港精神，香港人慣於用平民趣味去吸

納外來的、高大上的東西，像特攝片那種高亢激昂帶有民族主義色彩的文化，香港人本能的覺得好笑但又被它吸引，於是就略改其名以示調侃和親昵。後來周星馳的破罐破摔美學、麥兜的草根自得美學都源於這種精神。

而《飯寶奇兵》也許是在某一個瞬間覺悟到這種精神背後又有深意。我猜測小飯寶的靈感來源還包括這一環：香港曾有不少家庭小電器如小洗衣機、小電鍋就取名「小露寶」，謝立文他們通過逆向思維，還原出一個電鍋成為真正的機器人並且拯救世界的故事。是的，飯桶也能拯救世界，這不是麥兜雞湯一直發展至今呼之欲出的一個主題嗎？但深意並非雞湯，而是家用電器的哲學。

和小電鍋一起組成巨大合體機器人「大飯寶」的，都是家用電器。電熨斗、吸塵器、洗衣機、按摩椅……這些平凡的林林總總，在七、八〇年代卻是家庭主婦的福音，實實在在地拯救了她們的世界（就像電影結尾，麥兜發明的洗衣機擠魚蛋機解放了麥太的雙手）。同時那個時代香港制造業、服務業也在學習日本電器對世界的征服，不是靠強大而是靠貼心。《飯寶奇兵》的另一主題其實更重要：好好生活。發明家是要生活變得美好，讓怪獸也能撓到屁股，一味靠打砸恫嚇是沒有用的。讓外星怪獸也用上電鍋，它們就不會想著去侵略別人了——這是典型的麥兜哲學，很單純，但不無道理。

《飯寶奇兵》讓人難過的，肯定不是一貫催淚的母子情，而是看完之後一直讓

人耿耿於懷的，麥兜團隊要告別春天花花幼稚園的決心。原來的雞鴨牛烏龜河馬小朋友們，全部退出了故事，春田花花幼稚園和老區大角咀早已變成了那個世外桃源一般的離島小鎮。雖然小鎮保留著那個漸漸不再存在的香港那些美好的風物，也僅僅簡單化地用各種老店（各種「X記」，主題曲〈默記〉向它們致敬）象徵著，稍一不慎，就和香港旅遊局販賣的那個標本化老香港混為一談。

一方面是殘餘表面符號的香港，一方面是深埋於趣味化美學的斷代香港精神，這部麥兜，很可能是兩面不討好的。所幸，還永遠有單純的麥太、麥兜們捧場，她們看完後，手牽手走出電影院，手會牽得更緊，也許這已經足夠了。

雛妓社會的養成

在一切隱性父權社會的性權力結構中，最極端也是最能揭示本質的，就是雛妓與其消費者的關係——因為雛妓比一般性工作者更不具有身體自主，她更依賴／受制於剝削她的人，無論後者是嫖客、老鴇、援交客、包養人還是所謂的「長腿叔叔」。在這個認識基礎上，我們可以用更深的角度讀解這部三級片《雛妓》，很明顯，這不是一部如其宣傳上有意無意誤導觀眾的情慾電影，毋寧說，它是在倫理片的結構上進行現實批判的電影。

這個追求，與導演邱禮濤的舊作一脈相承，尤其是《性工作者十日談》和《性工作者之我不賣身我賣子宮》。邱禮濤有他那一代電影人的執著，相信電影的文以載道，即使這執著常常成為他的電影的掣肘：理念先行的痕跡常見，於是文以載道變成了道德限制了文。《雛妓》一片算是最不著痕跡的，也就是說你還是可以把它當作一部情感倫理片看待。

如果沒有後半部泰國拯救雛妓 Dok-My 的副線，主線裡這個少女何玉玲的成長

史，未免陳套——已經有人指出它和亦舒早年某部小說的相似，如果不是編劇李敏

本身特有的一些狠筆，這個故事甚至會拖累整部電影。美少女被後父強姦，離家出

走，遇上富貴中年「長腿叔叔」甘浩賢，用性換取入讀好學校，最終成為有新聞良

心的好記者……這種故事並不比邱導前作裡那些「真正的」性工作者的故事跌宕起

伏。即使在現實社會，這種故事也已經教有同情心的人麻木，如果不是泰國雛妓的

突入，彷彿硬生生撕開已經任由其自己結上的瘡痂，袒露出一個血淋淋的事實：無

論玉玲如何掙扎，她身處的依然是一個潛藏的雛妓型社會。

首先是她與身邊人的關係。在母親的啞忍下強姦她的後父自不待言，他的惡並

非自身獨有的惡，還得益於社會強加在她母親身上的性別觀念，當她這樣被母親安

慰：「女人的貞操遲早要給人的……誰讓你媽沒本事……女人除了這樣還能怎樣

呢？」你就知道早淪為性附庸的同性者，會是協助壓迫的共謀。

但故事主線最令人疑惑的就是玉玲與包養她的中年人甘浩賢之間的關係。無疑

後者的角色設置（教統局高官、虔誠教徒、好丈夫）包含了邱禮濤一向對偽善的憤

世嫉俗式反諷，但隨著基於性交換建立的關係逐日發展，原本缺乏父愛的玉玲漸漸

對這位並不苟索的「長腿叔叔」產生了愛意，於是一個潛藏的兩難道德困境就出現

了，愛是否改變了兩者的關係？

就像兩人在壓力下爆發的爭吵（玉玲吼出那句著名的台詞：「你有Ｘ我的！」）

所揭示的，兩人是否存在愛情並不改變性剝削的本質。正如經典小說裡長腿叔叔是否年輕英俊也不改變他包養少女茱迪的本質一樣，這個權力結構的存在，發生不發生性關係只不過是一種粉飾。玉玲問大叔：「那我一個月要給你Ｘ多少次？」大叔慈祥地說：「如果你不想也可以不用的。」這是一個基於施恩的虛假選擇權，女孩貌似可以選擇，實際上她只有一個選擇，如果她想要改變「命運」的話。

玉玲耿耿於懷她的長腿叔叔愛不愛她，是因為她相信中文老師送給她的那本英文原著的《長腿叔叔》（Daddy-Long-Legs）裡面的謊言：只要有愛就能改變這種性別施與受的不平等。而導演安排甘浩賢至死也沒有說愛她，實際上已經判決了愛不愛並不能拯救這種關係。

這種關係無處不在，甚至會有荒誕的調換，直至把每個人拖進其原罪。玉玲長大後成為有一定話語權的名記者，她在偽裝陪酒女郎暗訪官商勾結淫亂派對的時候、她在旅遊清邁即興進行雛妓調查暗訪的時候，她已經擁有明顯高於同性的受害人的身分。尤其當她試圖拯救泰國雛妓Dok-My，她就更獲得了一個長腿叔叔的身分，邱禮濤的鏡頭一再安排Dok-My試圖獻身為報，直到最後獻吻，不是為了噱頭，而是為了明確點出這種關係的轉移，以及轉移背後的悲哀。

片子結尾處，原本已經被玉玲救出送往福利院的Dok-My的再度出走（畫外音說這種情況在福利院常見，因為女孩知道自己不回去賺錢她的家庭將陷入困境），

留下的懸念上揭示著更深的道德拷問：是否因為生存的困難我們就必須縱容不道德交易的延續？與之相像的是前年深圳解救童工的行動最後導致的兩難。事實上救人的記者沒錯，反悔的孩子也沒錯，錯的是沒有給貧窮階層孩子一條出路的社會。

如果這個問題擴大化，就更映射出當代社會實際上是一個扭曲的雛妓社會，許多違背道德的事情我們卻必須因為生存需要而接受下來了，美其名曰潛規則。一個規則之所以要潛，只能說明它是惡的、至少是不道德的規則。

玉玲貴為著名記者，一樣要因為遷就廣告客戶而被迫撤掉揭露官商勾結的稿子；玉玲男友是更資深新聞工作者，他的臥房懸掛的大幅歷史照片暗示著他也有過認同記者應當獻身正義的時候，但他一樣要站在老闆那方說話，隱瞞玉玲撤稿的決定，最終導致玉玲人生的第二次出走——兩次出走都是因為強姦，第二次是傳媒老闆的精神強姦，而她男友是協助者，如果不能理解這個共同點，也就無法理解玉玲為何要以自殺而示絕望。

電影最後還是留下了一個「光明尾巴」，揭示玉玲的真正改變何在。之前的玉玲之所以能「改變」命運，不是因為她拒絕潛規則，而是因為她選擇了以更強大的潛規則對抗稍弱的潛規則。只有她把被潛規則撤稿的黑幕報導交給民間媒體發布（雖然她說的「相信人民的聲音」這對白非常生硬），她才開始了真正的反抗潛規則

之路。這個覺悟，也許與在泰國遭遇的無力感有關，也許，與她母親傳遞給她的女性與生俱來被強加的無力感有關。最終，她選擇去揭破潛規則，嘗試動搖這個企圖把人民都當作雛妓培育和玩弄的社會。

美人魚和我們的尷尬

「一條魚，在人世上，沒有同類。」

也許因為演美人魚的林允有點像舒淇，讓我想起了《刺客聶隱娘》裡聶隱娘和侯孝賢的自喻：「一個人，沒有同類。」而實際上，這也許是周星馳電影裡一貫的潛台詞，如果我們記得那個消失在城牆下熙熙攘攘人群中的背影，一個人，一個大聖，一隻猴子，「像一條狗一樣」。

二十年前周星馳曾遭遇最詩意的誤讀——北方知識青年們定義他為存在主義、後現代主義，這多少也和他散發的這種強烈的孤獨感有關，在他人皆地獄的世界，一個認真地搞笑的演員本身就是一種陌生的抽離。周星馳的表演藝術善於掌握這種抽離，在荒誕與現實之間張弛有度，在喜劇與悲劇之間混淆界限，對於他來說好像是天生的技能。後來大家都知道，這種技能除了天賦才華，也跟周星馳艱辛的童年與學徒時期有關，而直到他成為星爺、奠定簽名式的電影風格之前，他都是一個與香港娛樂圈格格不入的人。

在粵語文化中,「無厘頭」以前就是一個貶義詞,並非為周星馳的電影發明,但確是用來形容那些言行不「正常」、不合時宜的人的──在二十世紀文學中,他們被成為「畸零人」、「局外人」,俗稱「怪咖」。周星馳的電影裡充斥著這樣的角色,除了他自己的演繹,越來越多這種畸零人出現並組成一個個群體,不是偶然也不是單純為了搞笑,儘管自我作踐式的搞笑是畸零人求存的一種方式。他們的存在,既是周星馳對自己畸零出身的一種回饋,也是他對怪咖群體在作為人類存在的的極端代表性的意識。

《美人魚》開頭混跡市井屋村的那群「鄙俗」底層人,受困於青螺灣的那群醜人魚,他們都是這種畸零群體,畸零但是相依為命──就像《少林足球》裡的豬籠城寨居民甚至《西遊:降魔篇》開頭那個漁村的村民,統一的美學(醜學)風格使他們有極高的辨識度。當這個群體當中的一員置身主流群體的時候,比如說《美人魚》裡的人魚姍姍出現在富豪派對中、八爪魚哥出現在料理店裡的時候,這種格格不入就立刻籠罩上一種哭笑不得的悲劇色彩,一種孤立無援。

真人魚裏著假人魚裙子、尾巴套在過大的鞋子上尷尬地挪動,這就是「孤立無援」四字最恰當的意象呈現,如一個惡夢場景。

巧妙的是,土豪劉軒敏感地感應到了人魚姍的這種孤立無援,多少產生了一種惻隱之心。這種惻隱之心,在翌日遭到御姐女皇張雨綺諷刺之時,演變成一種同病

相憐的戚戚之情，原來，劉軒的貧賤出身人所共知，他也是一個孤立無援的畸零人，所以他才會不時高歌「無敵是最寂寞」——我這裡寫的是此歌致敬的原詞：江羽作詞、鄭少秋演唱的〈一劍鎮神州〉（王晶的電視劇處女作）插曲，孤膽俠客的形象是七〇年代武打片的簽名式，周星馳的少年時代當然深受影響。

　一個是土豪中的賤坯，一個是人魚中唯一割開了尾巴冒充人類謀生的 Cheap Style 少女，兩個族類當中的異數於是惺惺相惜而相戀。但是「美人魚」的戀愛故事自古以來都是注定的悲劇，王子換了土豪就會有好結局嗎？周星馳一廂情願地把自己一人分飾兩角以圖拼接一個團圓結局，聽起來簡直像柏拉圖《會飲篇》裡戲劇家亞里斯托芬所講的半邊人尋找另半邊人的故事那麼浪漫，但真相也許就像警察描畫的半人半魚一樣，永遠都那麼尷尬。

　「你我大家一經分割之後，只是一半而已，正好像一條平扁的魚兒，也好像是半邊的人（有缺陷的人），時時在那尋找的另一半。」——《會飲篇》如是說，原來我們所有人都是尷尬的畸零人。尷尬是人類存在的常態，這是卡夫卡的噩夢小說時時展現給我們看的，而熟悉周星馳電影的人都會知道，他最擅長炮製尷尬的笑料，荒誕的是他常常在尷尬中長袖善舞、如魚得水，以至於觀眾忘記了他的尷尬，這就是他的高超藝術。大量觀眾對周星馳電影的共鳴，潛意識裡也存在著對尷尬的共鳴，畢竟我們都遭遇過在世的尷尬。

在《美人魚》中，凝聚著這種尷尬美學而又極具香港刺點的，是畸零人魚族賴以同舟共濟的那艘破船──裡面閃爍著八、九〇年代香港特有的霓虹招牌、散落著鄭少秋的黑膠唱片，這一切在內地觀眾眼中也許只是一笑，香港觀眾卻會為這些特有的符號而五味交集。因為如今的香港有點像那艘穿了大窟窿的鏽船，老百姓仍然同舟共濟但不知道何時沉沒，指望官商權貴自發慈悲放過人民更是毫無可能。

而某些當下的香港人，在廣義的中國人當中也是難以尋找同類的不合時宜者，不少在盛世當中信奉發展至上主義的同胞們，理解不了香港人為什麼有錢不賺、有大款而不傍，卻去追求那些貌似不能當飯吃的理想──但是周星馳不是感慨過嗎？

「做人如果無夢想，同條鹹魚有咩分別呀？」當然，香港現在也有的是鹹魚冒充的人魚，就像開場戲山寨博物館裡那條。

我不敢說周星馳和他的編輯團隊真的這麼有心，編織了這個五味雜陳的香港隱喻，也許香港上空的聲納早已震撼每一個香港創作人的耳膜，每一個人也就渴望尋找族群的相濡以沫，即使這個族群的天空已經被狠狠地收窄著。這樣一個人魚童話漸漸露出它的暗黑底色……大家都只記住了廢船中的困獸鬥，周星馳安排的大團圓結局，顯得那麼沒有說服力。

踏血尋梅，尋是一種香港精神

《踏血尋梅》裡殺死援交女孩王佳梅並肢解她的凶手丁子聰，面對警官臧sir的追問，如此解釋自己的殺人動機：「我討厭嘅唔系女人，我討厭嘅系人，我唔想佳梅系人，所以先殺咗佢。」（我討厭的不是女人，我討厭的是人，我不想佳梅是人，所以才殺了她）。

這是我見過最高級的一個殺人理由。理性地理解可以說是精神妄想症，但要做過度詮釋的話，靈性地理解它，可以說是基督教裡對被獻祭者的殉道追認，信基督的王佳梅，在被殺一刻成為人牲繼而成為某種意義上的基督，抽離肉身。據此也才能解釋，為何丁子聰能如此從容無情地處理佳梅的屍體，因為它已經與她的靈魂無關。

可惜，這只是丁的妄想。佳梅瀕死前的高潮，也只是混雜著窒息而來的物理性的性高潮，而不是出凡入聖的解脫。基督為救贖眾生而死，佳梅為解脫孤寂而死，非要把前者的理念冠於後者的自我抉擇之上，也是對後者的不尊重。

《踏血尋梅》注定不能在沒有電影分級制的內地上映，當然是因為「赤裸裸的暴力與性」，這也許不是壞事，首先事件本身讓我們反思為什麼內地至今沒有電影分級制？電影分級制實際上是保護了年輕觀眾，同時也使電影的創作自由度更大，導演不用顧慮太多。不過即使如此，翁子光也坦承在拍攝時為著商業和藝術考量，對作為藍本的「王嘉梅碎屍案」已經作出了改編。

對真實案件的選擇性改編，帶有美化，可不可以接受？改編時的翁子光導演，想必就跟臧sir的那個夢一樣，一人分身兩角，現實主義的他蹲在肢解者身邊，浪漫主義的他飄浮空中，被魔幻現實主義的血逆地心吸力地濺了滿身。臧sir的壓力就是翁子光的壓力，最後翁子光不僅是為著商業和藝術考量，更摻入了道德考量，緩和了凶殘的現實，留了一絲微光給那黑暗。

前文我提到肢解屍體的獻祭隱喻，果然，觀影後我在導演的書《看得見風景的房間》裡讀到，導演認可攝影杜可風把肢解作獻祭儀式化拍攝的傾向：「他（杜可風）總是放任地給他『光』，讓他的皮肉發光，讓他肢解屍體的時候像在光天化日下的祭禮。」

我想這也是為什麼有的香港女性主義導演反感該片的原因，原本可能基於欲念或者濫藥的迷糊而殺人的凶手，在電影裡有血有肉了許多，導演從現實凶手經歷的一些蛛絲馬跡衍生出出豐富的細節，為難以理喻的殘殺找到了各種層次的根由，但也

無可避免會招致資深觀影者的質疑，覺得導演有為凶手開脫的嫌疑。

我也是一個對電影的性別意識非常敏感的觀影者，但這次我選擇了相信翁子光導演。正如他自述：「我尊重他，即使他是犯了錯誤，但我不認為我有資格去批判甚或憐憫他，我想透過他去延伸我對人性的探討。」從宗教角度來說，這如耶穌質問人們誰有資格扔石頭一樣；而我更願意從藝術角度去肯定：豐富你的角色、重塑他的複雜性本來就是創作者的基本素質。

「凡神所造的是好的，若感謝著領受，就沒有一樣是可棄的，」《聖經》提摩太前書第四章裡的這句話，由被殺者王佳梅講給凶手丁子聰聽，當然是這部電影的精神主旨，早已被廣為討論。但我提醒大家注意，這句後面還有一句：「都因神的道和人的祈求成為聖潔了。」在這部電影裡，人的祈求尤為重要，尋，就是這樣一種祈求。

踏血尋梅，關鍵不在於血和梅，而在於尋。尋，是一種香港精神，不依不饒，對真相、法理、制度尋根究柢，這是香港至今還有「傻人」願意投身去做的事，寧為醒者，不願糊裡糊塗裝睡。如果有救贖，也就在這追尋當中發生，臧sir的尋便不是一個警探的尋，而是一個人性信任者對人性的追尋，他不接受媒體和同行對凶手和死者簡單的定義，想要深究根源。而這也是翁子光對一種理念的追尋，「我很想還原一個已經死去的『人』……去推敲一個活在香港的新移民少女，曾經有過多少

憂愁、憧憬、希冀，對人生，對香港。」

於是我明白了最後一組鏡頭裡出現那個陌生女人的肖像海報對於王佳梅的意義，她也是王佳梅／翁子光想要還原的一個人，就像現實中死者王嘉梅留給世界的只有Facebook上幾張照片一樣。王佳梅對這樣一個無名者惺惺相惜，一如翁子光對王嘉梅惺惺相惜，這些被抹殺的低微者的命運，都需要我們還原。

翁子光和他母親的內地來港背景使他對王佳梅一家感同身受，一如臧sir的孤獨使他對丁子聰和佳梅等人的孤獨感同身受，而孤獨之於人類，是不分什麼原住民老移民新移民的共有宿命。丁子聰拎著佳梅的人頭坐巴士前往九龍城碼頭的鏡頭如此自然地剪接到警官臧sir帶學完琴的女兒坐巴士回家的鏡頭，不是沒有隱喻的。而臧和妻女去動植物公園看猴子，遭遇早年在另一宗凶案裡被他救助的女童，這鏡頭有強烈的宗教意味：人之為人，所謂萬物之靈，不正是因為人有情有義？而且有情有義的人不會孤獨，總有緣分把他們連接起來。我不禁想問：如果佳梅活下來，到了今天香港，她會成為誰、會在哪裡？是成為麻木於現實的金錢奴隸，還是成為不甘現實的新青年，還是被某些人敵視的非「真香港人」？我覺得，翁子光導演也想到過這個問題，雖然他沒有在電影中明顯表達。

那個被虐待的女童活下來了，成為電影的光明面。

質疑《踏血尋梅》不具備「時代精神」的人，不妨想想，除了最激烈最外化的那一些時代精神，是否還有隱晦幽獨的另一些，如鮮血下面的「真相」，永遠不被聚光燈照耀？

在《踏血尋梅》獲得香港電影金像獎七項大獎之後，獨獨罵春夏「大陸蝗搶獎」的人，其實就是當年殺死王嘉梅的凶手。片中佳梅「男友」的港女朋友對佳梅的深深鄙夷，不就是捅向她的第一刀嗎？在春夏獲獎被攻擊之後，翁子光在Facebook有一個相當激烈的聲明，他說：「關於春夏，如何以出生地來上綱上線無理惡言批評的，請也同時向我開火，我隨時領教，至死方休，她是我們劇組最愛和敬業的好演員。」

「至死方休」四個字擲地有聲，也可以說是片中臧 sir 的精神的延伸，香港人不應該忘記，我們也曾經有過這樣一種承擔。翁子光導演在自述裡這段話尤其讓人感動：「很想很想去用一部電影表達我對曾經短暫在香港活過的人的一種紀念，這個香港，不只屬於追逐金錢享樂的既得利益者、有力氣繼續追夢的積極者、有發言及話語權的人，也應該跟活在這裡但求安然自在的人去分享⋯⋯」

《踏血尋梅》告訴我們：這個香港，並沒有什麼是可棄的，願意去拾去尋被棄者的人，也並不欠缺。

從《三人行》與《樹大招風》，愚人船開向何方？

看杜琪峰導演《三人行》，前六十分鐘我想起的都是波希（Bosch）的名畫〈愚人船〉（The Ship of Fools），畫的是一艘載浮載沉的小破舟，上面坐著各種符合中世紀宗教說教意味上的愚人，他們為著種種執念作出可笑又無奈的舉動，困頓於一個膠著的瞬間，懵然不知船之將沉、死神在暮色中窺伺。

《三人行》的密封式場景：維多利亞醫院腦科觀察室，就是這麼一艘愚人船，它高大上的外表在悍匪的小炸藥前不堪一擊，而自以為是的警、匪、醫、患都因為自身的貪嗔痴怨而陷於膠著，愚蠢而不自知，甚至渴盼著爆炸的一刻，以為之後可以重新選擇。

香港被殖民之初的名字，就叫維多利亞城。大時代的陰霾下，一位敏感的電影導演必然會選擇使用隱喻呼應他對此時此地的理解，試圖定義這個時代；但一位成熟的電影大師則會在這種直接呼應之上加以許多晦澀、含混的調色，讓每一個貌似呼之欲出的隱喻都搖晃不定，反對闡釋，卻給予觀眾對時代有更大的想像空間。這

一點，杜琪峰做到了一半，另一半則有銀河映像另一力作《樹大招風》以一個偏離在二十年前的香港填補完成。

關於隱喻的含混，茲舉一例：《三人行》病房裡看似最正常的中年中產夫婦，他們就像愚人船上被愚人們包圍的修士修女，本應該是社會穩定因素，實際上也有壓抑的黑暗面：妻子總是無意識要離開重病待手術的丈夫，丈夫總是暴露出強悍的控制慾，對悉心照顧自己的妻子發號施令。但當丈夫終於在手術後死去，病房裡子彈紛飛之中，妻子卻緊緊執著死者之手，成為大亂裡最沉靜的一隅。

還有演技最出色的痴呆老人（盧海鵬飾），他是愚人船上的那個裝作愚人的小丑，大家都以為他是痴，他卻似乎懂得人生真諦，唱著〈邊個話我傻〉的歌，拯救了他認為是值得幫助的悍匪——因為只有後者關心他的自由，他的行為是禁得起傳統的道德判斷嗎？

至於主角三人，他們承載的符碼相對清晰一些，但也各有各的矛盾。引經據典的高智商悍匪張禮信（鍾漢良飾），假裝無罪，滿口羅素的《哲學問題》（The Problem of Philosophy），羅素的人道主義並不能改變他本性渴求復仇的狠毒；來營救他的同夥分別扮成傳道人、律師和ＩＴ精英，都是香港社會的上層角色，也改變不了他們在醫院大開殺戒的狂妄。

那個與雅賊恰成對比的粗言穢語的警長陳偉樂（古天樂飾），堅信「差人違法

是為了執法」這種惡邏輯，說他是黑警也不為過，栽贓、滅口他都可以藉著保護同袍的偉大理由去做，是真正世俗功利之徒。而他最後的人性醒覺竟然帶著宗教色彩，三度卡在手槍裡的子彈有如神蹟，使他相信了之前悍匪炫耀的卡在腦中的子彈也不能取其性命的神蹟。詩人昌耀曾有名句：「我不學而能的人性醒覺是紫金冠。」——在這部電影裡黑警的人性醒覺缺乏說服力，只能說成為了他功利心上面一頂自慰的冠冕而已。

另一自戴冠冕的爭議角色佟醫生（趙薇飾），她更具有時代烙印。十七歲赴港學醫的她，就像香港的某部分精英移民一樣，性格進取、高度自信，作為手術醫生大膽冒險，為了個人價值實現而搶著做危險的手術。諷刺的是，她屢敗屢戰，屢戰屢敗。最後得到的安慰像一個魔幻現實主義的笑話，混亂中滾下醫院樓梯的不是《波將金戰艦》裡的嬰兒車，而是被她手術致癱瘓者的輪椅——神蹟再現，癱瘓者站起來了，他和她一起得到再生。但關心、營救癱瘓者的「廢青」卻被亂槍打死了，似是抗議天意曖昧，又似是諷喻香港社會對「廢青」的唾棄。

《三人行》美中不足的，當然是那個貌似「光明尾巴」的結局。但也可以說是苦笑著的童話，是導演對人盡其職、各安其位的理想社會的懷念使然。畢竟這個混亂的維多利亞醫院裡，賊高雅得不像賊、警察笨拙得不像警察，「你信賊還是信警察？」這句話沒有答案。杜琪峰勉為其難地用他自己都不相信的神蹟來試圖力挽狂

無法深究，卻是香港的深層現實的，是三個角色的權力關係。醫生，雖然是外地來的，理應對醫院有最高的控制權；警察，嘗試把醫院外的權力延伸進來，他與前者的角力，卻成為悍匪可鑽的空子……當中弔詭，難以直言。但可以肯定的是，無論警察的掙扎與悍匪的精明，最後都導致了醫院變成人性屠場的結局，宿命難改，藝術能做的僅僅是如何描繪那瘋狂一刻，就像那十分鐘的人為慢動作，死傷者如敦煌飛天般絢爛，餘下一地狼藉，如地獄變圖。

銀河映像的匪類總是必有一死，不過都會在死前做一齣好戲。其實真正最精彩的三人行，在此前銀河映像三名新導演合拍的《樹大招風》。三位大盜三線並行，難以交集，唯一的一次擦身而過已經預示了日後的命運，而他們的結局悲慘也正源於三人企圖同行幹一票轟天動地的「大茶飯*」。這裡的宿命論是深藏不露的，三人的業緣細之又細卻牽一髮動全身，三個深受杜琪峰影響的導演可以說比杜琪峰本人還要杜琪峰。

更何況這一切宿命的上面有一個更大的香港宿命。九七前香港的種種符碼出現在電影的各處細節，低飛過九龍城上空的啟德機場航班、香港皇家警察的作派、馬會裡的瘋狂……這些三不過表面，至於籠罩香港那種深度的恐懼和茫然，甚至滲透到了三個亡命之徒內裡──

瀾，而已。

無法深究。

電影裡的卓子強（原型張子強）一如現實中張狂，但讓人感到他的張狂背後是很想和九七後的未知世界賭一把的掙扎，誰知未知世界的壓力比他的蠻力要大得多。他像極了《三人行》裡的高智商悍匪，利用香港法律對人權的保護讓警察對他束手無策，但最後輕易敗於不講規矩的力量手中。

葉國歡（原型葉繼歡）被演繹出的是尷尬，世界的價值觀早已翻天覆地，他勉力去調節自己追趕變化，忍辱負重，最後只獲得更大的羞辱；至於季正雄（原型季炳雄**）呈現的就是恐懼與良心，他從一開始就知道自己肯定會輸，所以他選擇了輸給自己兄弟、一個典型香港式的溫馨基層家庭，而不是輸給別的未知之惡。

香港影像，從九七前強調的同舟共濟到當下所見的愚人船，中間有多少風浪？

《樹大招風》不是第一部也不是最好的一部運用九七隱喻的電影（陳果的香港三部曲做得更淋漓盡致），但是在目前的陰霾之下，《樹大招風》更能引起香港人的感性認同。

看罷《三人行》的明天，恰好是香港回歸十九週年，山雨欲來，毋須多言。

* 酒席宴飲的吃食，因為比日常所食豐富，因此指涉「油水」多、有利可圖之事。

** 葉繼歡和季炳雄皆為八、九〇年代於香港作案的盜匪，與張子強三人合稱「三大賊王」。

很久以前我們的祖先都曾經這麼做

現在聽聽我們的青年他們在唱什麼？

但是要想想到底你要他們怎麼做？

——三十多年前羅大佑的〈之乎者也〉，出現在二〇一六年《三人行》那十分鐘槍戰長鏡頭背後作為背景音樂，卻前所未有地呼應了當下的香港。在兩岸漸漸沒人理解的羅大佑音樂，也許就要像一九九七年那樣成為香港人的寄託——這是杜琪峰送給維多利亞醫院裡的醫患們最好的藥。

不存在的瓦城，隱沒的青春

自從十年前讀南明史，便一直為永曆帝流亡朝廷在緬甸那段淒涼歲月所迷，此後就關注緬甸華人史以及號稱永曆朝廷後裔的果敢人。今年我一直在翹盼《再見瓦城》，一方面是知道導演是緬甸華裔，期待從他的電影中看到我問題的答案：有多少「中華」因子依然存留在飄零異域的華人文化中？也因為電影名字中的瓦城——這個緬甸古都之名，其實帶有華人一廂情願的隱喻想像在其中，就像越南「順化」那種命名一樣。

我自己對海外華人的想像多少也有這種一廂情願嗎？

諷刺的是，瓦城根本沒有在電影中出現，男女主角像導演趙德胤一樣來自臘戍，「瓦城」和它的英文名 Mandalay 一樣都帶有方便觀眾迅速代入電影的偽裝，無可否認這是趙德胤的小小狡猾。那他是不是就是像某些猛烈轟擊他的影評一樣是刻意販賣故鄉呢？認真看了電影，認真感受了阿國與蓮青的苦澀青春之後，應該能感到導演的反諷之心：西方觀眾想在電影中看到旅遊書裡的 Mandalay 嗎？華人觀眾想

在電影中看到花果飄零所及的瓦城消耗著的青春，與片末的血一樣無意義地噴湧著。

如果趙德胤沒有去台灣，他會是另一個阿國嗎？想像這個問題，就像我以前總想像自己如果沒有在十多歲離開粵西家鄉去到沿海城市和香港一樣，一樣的充滿無解的心痛。這種心痛城裡人、香港和台灣土生土長的人是不能感受的，因為趙德胤只能成為趙德胤，緬甸僅僅數十萬華裔的數百年綿延就在等待一個趙德胤來把他們的痛苦說出，無論說得多粗糙和倉促，但他說了。

因此我能不在乎幾乎所有對電影細節或者導演用心的挑剔。在觀影中我常常從一個專業影評人的角色中走神，不斷地想像真實存在的阿國與蓮青可能的「文化」狀態──在他們的童蒙教育中，有多少東西提醒著他們稀薄遙遠得只剩下雲南口音的所謂中華基因？我曾在很多創作中想像過一個鄉間知識分子在遠離他們略有所聞的「文化中心」的那種痛苦，而對於蓮青們，獲取另一種身分而不能的痛苦才是真實的。

在一個訪談中，我看到趙德胤說他父親就是那種「秀才」：覺得「自己還是文弱書生，自己還是有一點文化的華人」，到最後就變成越來越窮」。但同時，緬甸的「華人又更偏向，又還是那種在困難下想要去保留一些語言、文化，所以就變成大家都偷偷摸摸的，比如說去辦華人的學校，從國小、初小到初中去上課」。

很唏噓的，其實像趙德胤父親那樣的海外華人更配得上華人這個稱謂吧，他們是在不可能中保存文化，虛妄也好悲壯也罷，都是逆水行舟的事。趙的電影所保存的那些飛蛾流螢般的青春呢，他們早已不在乎做不做遺民，只在乎在新世界的苟存，也一樣是逆水行舟。當我們在影院中被噴湧的血震驚，五分鐘後走出電影院，誰又會在意自己身上的廉價時裝，會有多少千絲萬縷牽扯到蓮青她們的傷疤上。

一念，有明

狂泉的故事，現在是少人知道了。「昔有一國，國中一水，號曰：『狂泉』。國人飲此水，無不狂；唯國君穿井而汲，獨得無恙。國人既並狂，反謂國主之不狂為狂。於是聚謀，共執國主，療其狂疾，火艾針藥，莫不畢具。國主不任其苦，於是到泉所，酌水飲之。飲畢便狂。君臣大小，其狂若一，眾乃歡然。」

黃進導演的電影《一念無明》（獲得二〇一六年金馬獎最佳新導演獎和最佳女配角獎）中的躁鬱症復發者阿東，廁身香港這個大瘋人院，幾乎就像狂泉國度中那個唯一清醒的國君，不同的是：阿東最終沒有屈服於流俗、宗教慰藉或者所謂正常人的規範。其母在生時，他執著孝母而被女友和母親本身視為怪異；其母去後，他更毫無顧忌地抨擊友人婚禮上的虛偽而被視為精神病復發。然而他的舉措，只不過是做了人性應為之事而已。

但即使阿東不飲狂泉，狂泉已經瀰漫這個城市，他走出精神病院，只是回歸業障的鍊條當中⋯⋯鍊條的源頭是其父，父不堪其母給予的精神壓力棄家而去，母因此

心病更重轉而發洩到照顧她的阿東身上，因為在其母眼中阿東的出生使她無法離婚追求自己的生活，因此生活之惡蛇環環相扣，自噬其身。

在這一環外面還有更大的一環，是這病入膏肓的香港，需要人幫助的新移民無證媽媽反過來排斥比她更弱的精神病患，被政府監控的市民樂於用手機拍攝網路公審不按部就班的人，渴求宗教麻醉的人以寬恕之名公審私怨……無數的食物鏈，漸漸把不甘心加入此叢林遊戲的人推到鍊條末端，拋出生存之圈外。

如此一個灰濛濛的無明香港，升斗小民們蝸居的「劏房」就是它的濃縮隱喻。

「劏房」有窗，東父欣然給兒子開窗，旋即又關上，電影裡沒有出現過窗外景像和陽光；「劏房」有床，床是隱私和安寧之具，這裡只剩下失眠的輾轉和枕頭底下的武器；「劏房」的真正窗口是電視和電腦，前者不斷播放自殺後者滾動股市，彷彿這就是我城生者的全部。「香港問題都是土地問題」這句話套在電影裡，的確令人發瘋。

一念無明，驟眼看是我們一不小心陷入瘋狂的時刻，如阿東誤殺其母的瞬間，但實際上那一念，卻是牽引我們走出無明的蛛絲。阿東的父親正是在打電話給其弟求助未果之後，頓悟出一念：不是任何事情都可以「外判」解決的，因此他決定承擔幫助阿東的責任而不是把他推回精神病院。而阿東的一念，包括潛意識下幫病母了結痛苦、果斷拒絕教會的虛偽等，讓他與混混沌沌的無明世界劃清了界線。

我在香港葵芳的電影院買票入場，售票小姐送上一包紙巾，我開玩笑說：「這是因為電影太催淚，給我準備擦眼淚的嗎？」但看完之後，我才知道，這包紙巾，是給我們擦乾淨已經寄生在我們眼睛中的，使我們無明的事物。

山雨欲來，明月何在？

——《明月幾時有》的脫俗革命

《明月幾時有》選擇在七月一日全國公映，雖不明說，大家也能感到「香港回歸二十週年獻禮」的意味；有意思的是，香港的公映日期是七月六日，也許是為了向香港人撇清，這不是「七一獻禮」。它的英文名字 *Our Time Will Come* 更讓我們想得更多，Our Time、Their Time，此一時彼一時也，但都有一輪縹緲的明月讓人期待。

抗戰、敵後游擊隊、群眾的犧牲……這些元素當然可以把一部電影釘死在「主旋律電影」的標籤上，但只要你耐心看了，你就會感受到許鞍華竭力要講一個不一樣的主旋律故事——說竭力也不對，許鞍華自《千言萬語》到《黃金時代》到今天的《明月幾時有》，採用的都是談笑間檣櫓灰飛煙滅的方式，以散文詩式敘事去挑歷史重擔，是一種功夫，也是一種態度。

是什麼可以讓一部「主旋律」電影這麼任性？許鞍華這次選擇的題材如此不合時宜：香港本土抗日力量東江縱隊港九分隊，是和平了幾十年的香港已經遺忘了的傳說。這決定了《明月幾時有》的超高難度，幾乎也可以說，這是一部注定票房黯

淡的電影，許導應該是知其不可為而為之，求仁得仁。

然而正是這種挑戰，使《明月幾時有》脫俗，擁有革命性的意義。我看到一個香港導演挺身而出爭奪香港歷史的敘事話語權，她嘗試重塑的，還包括關於革命的細節與定義。

關於左翼的東江縱隊的影視作品，我相信一河之隔的廣東生產過不少，就跟書店裡大多數的香港文學史都是由內地的研究者書寫一樣。今天的觀眾已經本能地對那些宏大的革命浪漫主義敘述不信任，甚至反感。許鞍華做的，是力求把不值得信任的革命還原到一個個個體的悲歡，以建立新的、人類之間切膚之痛的信任。當看到日軍囚室裡三個背景不同的平凡香港女性遭遇的刑求和處決時，我們想到的不是江姐之類的典型形象，而是把典型拆解後的、回到一個個血肉之軀的生死抉擇。

這樣一部電影雖然殘酷，但是美的，甚至是詩意的。全片最夢幻的一幕，是男主角劉黑仔與女主角方蘭遭遇日軍包圍，在槍林彈雨中滾下大嶼山濕漉漉的草木落入水潭。鏡頭近乎纏綿地環繞著這一對翻滾著的身軀，子彈如像煙火擦身閃爍。我想起塔可夫斯基《伊凡的少年時代》（Ivan's Childhood）裡伊凡渡河一幕，猶如夢境一樣。許鞍華也拍出了置身時代大翻覆中脆弱個人的恍惚，生存對於他們來說，是「相對如夢寐」的確幸，是「但願人長久」的奢望，他們能抓住的只有螢火蟲一般的當下片刻。

伊凡，一個「紅小鬼」的犧牲，對應著《明月幾時有》裡梁家輝飾演的最後一個東江縱隊倖存者彬仔——他最後以出租車司機終老，當他在今日香港繁華廣廈中匆匆鑽進自己的出租車繼續為生活奔波，四周的璀璨生平，是否和他無關呢？

「功成不必有我」，這是許鞍華要探討的「革命」之意義的第一層，游擊隊長劉黑仔和副隊長方蘭，注定會在日後更洶湧的時代大潮中泯滅自己的名字，甚至下落不明。他們告別的一刻，方蘭告訴黑仔自己的真實姓名，要他一定記住——這一幕的唏噓正在於，除了愛她的他和敘述者彬仔，沒有人能記住她。真實的歷史中，她們的原型也未能再見。

去年，星戰前傳《俠盜一號》也探討了這個問題，二十多年前侯孝賢的《好男好女》實際上也觸及這個問題。革命因為看不到回報所以純粹所以美麗動人，這一點許鞍華早就懂得，與徐克在《智取威虎山》最後一段展現的革命功利可真不可同日而語。

革命之意義的第二層，是民眾覺醒的自然而然。在革命中無分子女父母，誓死捍衛一個陌生姑娘就是保護自己的女兒，那不是什麼階級感情，而是在極端情景中人性的正常展現，也許只有方蘭母親這樣的完全樸素草根女性能做到。

《明月幾時有》選擇大量不同身分的女性犧牲者著墨，不只是因為許鞍華的女性主義思路，也因為女性比男性更接地氣——她們自然地為了生存而選擇互助，而

不是為了理念和口號。銀行高層的女兒張詠賢和女游擊隊員的母親方媽媽成為難友，她們都是基於對親人的愛而仇恨日本人，這樣的覺醒，更有說服力，更香港。

當然，交會過時代明星的生命注定不能繼續平凡，小學老師方蘭成為游擊隊員，不能不說沒有茅盾的感召在，在她用粵語向茅盾朗誦他的〈黃昏〉時她已經懂得什麼是需要她捍衛的：：

風帶著夕陽的宣言走了。

像忽然熔化了似的，海的無數跳躍著的金眼睛攤平為暗綠的大面孔。

遠處有悲壯的笳聲。

夜的黑幕沉重地將落未落。

不知到什麼地方去過一次的風，忽然又回來了；；這回是打著鼓似的：：勃侖侖，勃侖侖！不，不單是風，有雷！風挾著雷聲！

海又動盪，波浪跳起來，轟！轟！

在夜的海上，大風雨來了！

這一段話在電影結尾處再次出現，背景是香港的山山水水。這是一個完美的隱喻，向我們說明了為什麼方蘭她們要挺身而出。〈黃昏〉裡悲壯的預言，和香港平

和幽寂的夜景晨景恰成對比，山雨欲來，明月何在？電影裡許多夜景都有不知來自

何處的輝光籠罩，但卻沒有拍攝一個具體的月亮，只是那些凌晨的渡口、白鳥飛過

水湄、農舍安睡……這些都是明月，照亮人心。

這其實就是在演繹著W・H・奧登寫於抗戰期間中國的十四行詩〈在戰時〉

（In Time of War）的這一著名段落：

他不知善，不擇善，卻教育了我們，

並且像逗點一樣加添上意義；

他在中國變為塵土，以便在他日

我們的女兒得以熱愛這人間，

不再為狗所凌辱；也為了使有山、

有水、有房屋的地方，也能有人煙。

實際上最後四句證明了「他」這位普通的中國士兵，是知道善和選擇善的。一

如《明月幾時有》真正的女主角：那個普通香港師奶方媽媽一樣。

當代名家‧廖偉棠作品集2

異托邦指南/電影卷：影的告白

2017年10月初版　　　　　　　　　　　　　　定價：新臺幣360元
有著作權‧翻印必究
Printed in Taiwan.

著　　者	廖　偉　棠	
叢書編輯	黃　淑　真	
校　　對	施　亞　蒨	
封面設計	兒　　日	

出　版　者	聯經出版事業股份有限公司	總編輯	胡　金　倫
地　　　址	台北市基隆路一段180號4樓	總經理	陳　芝　宇
編輯部地址	台北市基隆路一段180號4樓	社　長	羅　國　俊
叢書編輯電話	(02)87876242轉251	發行人	林　載　爵
台北聯經書房	台北市新生南路三段94號		
電　　　話	(02)23620308		
台中分公司	台中市北區崇德路一段198號		
暨門市電話	(04)22312023		
台中電子信箱	e-mail：linking2@ms42.hinet.net		
郵政劃撥帳戶	第0100559-3號		
郵撥電話	(02)23620308		
印　刷　者	世和印製企業有限公司		
總　經　銷	聯合發行股份有限公司		
發　行　所	新北市新店區寶橋路235巷6弄6號2樓		
電　　　話	(02)29178022		

行政院新聞局出版事業登記證局版臺業字第0130號

本書如有缺頁，破損，倒裝請寄回台北聯經書房更換。　ISBN 978-957-08-5006-2 (平裝)
聯經網址：www.linkingbooks.com.tw
電子信箱：linking@udngroup.com

國家圖書館出版品預行編目資料

異托邦指南/電影卷：影的告白/廖偉棠著.
初版．臺北市．聯經．2017年10月（民106年）．336面．
14.8×21公分（當代名家‧廖偉棠作品集2）
ISBN 978-957-08-5006-2（平裝）

1.影評　2.電影片

987.013　　　　　　　　　　　　　　106015931